ANIMATiON E

RECORDS OF

NECO LO

ANIMATIONS

一

動畫時代 盧子英動畫全記錄

盧子英 著

推薦序

余為政

初次見到盧子英，是在尖沙咀的香港中文大學校外電影課程的教室中，由教師同仁陳樂儀兄介紹而認識，看到他的動漫造型習作。他本人亦具動漫公仔感，喜感十足，作品則有濃厚東洋味（濃眉大眼之類），喚起我漫畫創作的類似經驗，都是從迷上日本漫畫開始，甚至連崇拜的漫畫家都相同，像手塚治虫、石森章太郎等。當然荷里活及迪士尼卡通亦影響吾等動漫迷，記得18歲那年，我出版了自己的首部科幻漫畫單行本，亦有著濃濃的手塚治虫「小飛俠」風格。後來有機會赴日本，在手塚的動畫公司短期工作，並去了美國、加拿大學習電影及動畫，更見識到動漫電影世界之遼闊。雖然日本動漫是我「初戀情人」，但我的追求方向轉往東西歐風格，七十年代中來到香港電視界任職，並曾任港台教育節目的動畫師。有別於其他大型動畫公司，港台給予動畫師更大的表現自由，風格亦多元，我做了一年多，在返台發展時，就將這難得的工作轉給了子英，他十分適合這環境，造就了他個人創作生涯的重要歲月。時間一晃七、八年後，我們居然在首屆廣島國際動畫節上重逢，他與我都是受邀來賓，並參與了由世界各國眾多動畫師接力賽式的動畫創作，此時他已成為香港的動漫達人及創作者，我很為他高興。他的兩本著書，特別是最新的這本，皆勾起我對日本動漫及親手做動畫的情懷感觸，推薦此書給所有動漫迷。動漫情熱不滅，我於青春無悔！

2023年5月於台灣台南藝術大學動畫研究所

陳樂儀

盧子英可算是一位在香港土生土長的藝術家。

他憑著一人的努力，再加上先天的豐富幻想，在動畫藝術上建立起屬於他個人的世界。動畫本身是包含著電影及各種藝術領域的媒體，盧子英在他的光影作品內體現出由構思、繪畫、上色、造型、攝影、剪輯、配音的功力，作品多元化。雖然受到歐美實驗作品的影響，再加上製作硬件缺乏的限制，他都能把作品提升至屬於他個人風格的幻想世界，在當年的菲林（Super 8 及16mm）製作年代，由單格開始實驗，發展到其他領域，繼而延伸到數碼製作，實屬難得。

希望這本書能帶給讀者們一種動力，把靈感幻想實現為動畫作品。這裡我鼓勵大家多看盧子英的作品，再配合書本的描述，想必會為大家帶來新的創作成果！

李焯桃

最早接觸盧子英的作品，應該是在香港獨立短片展看到他得獎的《昏睡作家》（1980）和《龜禍》（1981）。至於認識他本人，則應是他和紀陶等動畫人成立「單格動畫中心」，並在我主編的《電影雙週刊》撰寫專欄之後。但一直不算熟絡，最常聚首的場合，反而是每年香港國際電影節期間，日本友人如小野耕世等訪港之時。

不過在過去三年多，我們會面和通訊的次數急增，皆因我代表 M+，與他洽談修復他的獨立動畫作品並納入館藏的事宜，過程一波三折，未有先例可援之故也。當然，也有盧子英本人收藏過盛的問題，像上述兩部代表作的原裝菲林便遍尋不獲，過了大半年才再現人間，懸疑指數可謂爆燈。

修復時，既有音樂版權的問題需要處理，又有菲林發霉情況太嚴重，在有限預算內難以改善的窘境，幸而這些困難最後都一一克服。7 月 9 日，11 部作品的修復版順利在 M+ 戲院舉行首映，場面令人感動。

本書原本打算在香港書展前出版，配合這場首映，舉辦簽名會的。由於作者求好心切，精益求精，成書反而在首映之後。但文章千古事，出版日期稍為延遲，又何足掛齒？

李永銓

智人曾說：過了 50 歲，但凡大事小事，第一個你想起的人物，應該就是你值得珍重的朋友，盧子英就是其中一個！

第一年報讀理工的設計課程，從加拿大回流的導師曹添和把我帶到香港電影文化中心，雖然位處於當時聲色犬馬的北京道街角，但這裡卻蘊藏著香港很多巨人：羅卡、舒琪、古兆奉、方育平……當時修讀電影課程的學生，日後也成為我多年朋友，如健談的紀陶、少年黃霑陳果、孤寂的何麗嫦，當然還有很少說話的日本字典子英！那年大家才是廿來歲的小伙子，但子英已是動畫狂熱分子及專家，這把火居然燃燒至今，由創作開始發展成推動為宗，創意圈真的需要這種推手，可惜肯犧牲又願意背負這重擔的人偏少，雖然我後來選擇了設計這工作，卻一直與子英有所交集與聯絡，在寂寞路途上終有一位同行者。曾經在閒聊中問及動畫這行業辛苦嗎？他很快給我答案，十分辛苦，但值得。

其實這答案如果套用在其他創意行業，我想相差不遠。在風雨飄搖的現今，一切的決定、一切的堅持，離座或躺平，都關乎值不值得的反思。

序

能夠將自己的創作心得和記錄結集成書,是一件何等幸福的事!

時光飛逝,45 年前我開始創作自己的動畫之時,只是一名十來歲的學生,怎也想不到這些作品數十年後會於博物館的影院中放映,成為了香港視覺藝術創作歷史的一部分。

無可否認,在香港的動畫創作人之中,相信我是最多產,而且作品類型最多元化的。數十年來,由自主作品開始,我為電視台、廣告以至電影工業創作了不下數百部動畫,其中更不乏大家耳熟能詳之作,實在十分難得。

我不捨得丟棄任何物件的習慣,讓我可以將多年來的創作資料完完整整地重現。雖然相隔數十年,當年的創作心態及嘗試,現在看來仍有不少可取之處,正正就是這本結集的重心。

我的創作除了動畫,還包括錄像和紀錄片,綜合起來,正好反映了我作為當代影像創作人的一分子,在取材及技術研發方面走了一條怎樣的路,對於新一代的創作人有一定啟發和參考價值。所以,這本書不單是一份個人記錄,同時也是一個時代的記錄。

先滿足自己,再滿足觀眾,是我的創作格言!

謹以此書獻給我至愛的父母、妹妹冰心和太太菜奈子,以及所有喜歡影像創作的朋友們!

<div style="text-align: right">盧子英</div>

目錄

作品摘要 年份

①

②

● 動畫短片有話說

● 第三章　香港電台電視動畫：試煉展才

STORY

EARLY CREATION

PART 1

①

EARLY CREATION

NECO LO ANIMATIONS

第一章

視覺起動潛行者：
超早期創作

一九六〇～一九七五

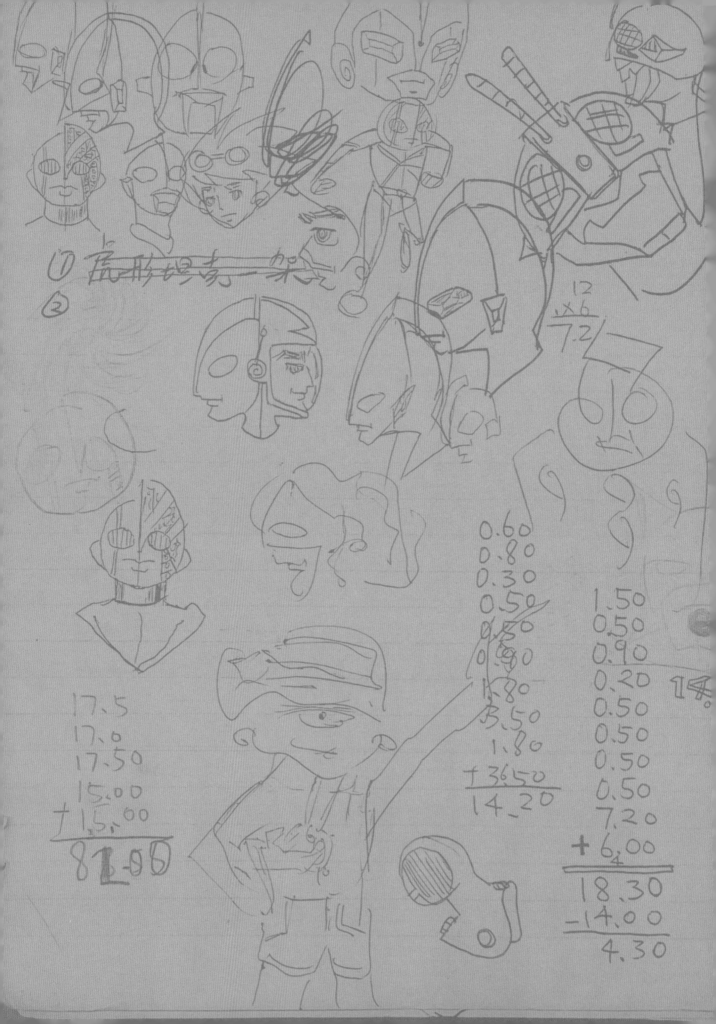

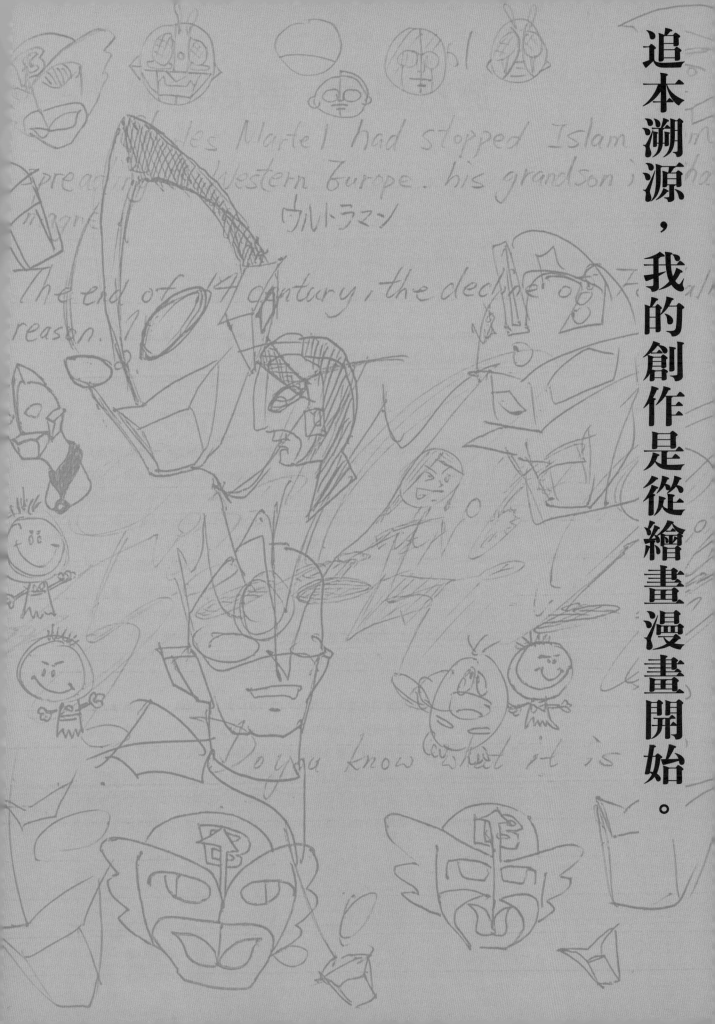

追本溯源，我的創作是從繪畫漫畫開始。

擁抱圖像・圖像抱擁

追本溯源，我的創作是從繪畫漫畫開始。

生於 1960 年，六、七十年代是我的青少年成長期。毋庸贅言，那時候電腦是聞所未聞，即使電視也是遠在天邊。生活中最常出現的視覺刺激，就是平面圖像，無論美術繪畫或各類海報、廣告畫，能引發幻想的圖像，都足以迷住我。

其中一份影響我最深的刊物，是 1953 年創刊的《兒童樂園》。該刊的圖文質素甚高，插圖主要由主編羅冠樵執筆，畫工精細，另外亦轉載歐美、日本的漫畫故事，擴闊少年人的眼界。該刊以全彩色印刷，悅目之外，亦提升欣賞層次，對色彩運用不無啟發。同時，其內容益智，文字運用水平很高，言簡意賅，對寫作能力的培養甚有裨益。

當然，我最感興趣的首推漫畫。一來漫畫的圖像活潑，有故事情節，結合設計生動、趣怪的人物角色，勾起種種聯想，忍不住要追看。再者漫畫的流傳甚廣，可謂觸手可及，理髮店便雜亂地散落若干，街外的租書檔攤選擇更多，一毫子即可租來五冊細閱，即使欠缺經濟能力者，也不難向同學友伴借來閱讀。

當年可接觸到的漫畫，粗略可分為兩大類。其一是本地出品。平心而論，製作馬虎，質素頗遜。例外的只有許冠文的作品，《財叔》便別樹一幟，人物圖像線條細緻，比例恰當，畫面構圖考究；王澤的《老夫子》亦維肖維妙，我時有閱讀，看得開懷；偶爾也翻一翻李惠珍的《13 點》，惟故事太生活化，非我鍾愛的類型。另一類是外地的漫畫。我最愛科幻題材作品，引發奇思異想，樂趣無窮，奈何本地甚少這類型漫畫，我的視線順理成章向外移。

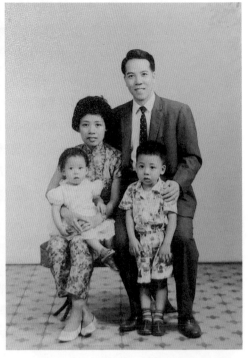

左｜我兩歲時
右｜1963 年的全家福
下｜六十年代流行的兒童刊物

那時候要接觸外地漫畫，說易非易，說難也不是。在坊間最常看到的，是經翻譯的日本漫畫，多屬盜版，一般翻印自日本漫畫雜誌的連載作品，可惜製作草率，印刷欠佳，最大弊端是故事不完整，有頭無尾，雜亂無章。話雖如此，單讀一、兩個章節已妙不可言，題材不落俗套，故事敍述引人入勝，畫功更是超水準。這些翻印本沒有註明作者，無法追溯由誰創作故事及執筆繪畫，只知道是日本漫畫家的作品。其間我接觸到如手塚治虫、藤子不二雄的作品，尤為喜愛齋藤隆夫的《太空漂流記》，雖屬青春冒險類型漫畫，內容卻較有深度，講述一群學生和老師，意外乘坐太空船飛進宇宙，並遇到外星人。我這愛幻想的少年，亦隨他們進入航道歷險。

眼睛魚兒　畫賽奪冠

讀多了，不期然心癢癢，執筆試畫，還不過是幾歲大的事。起初必然是模仿別人的畫作，拿起鉛筆繪畫，雖全屬單張的塗鴉模式，但我非常投入，樂此不疲，閒來就畫，投放了不少時間，畫了很大量。

這對自己是一種磨練，漸漸突破了抄襲套路，加入自己的想法，有了點滴創作。在小學的美術課堂上，我亦爭取機會繪畫漫畫式公仔，難得老師同樣接受，教我非常鼓舞。

印象尤深的一次，是校內舉辦繪畫比賽，我畫了一條五顏六色的魚兒，相當奪目。最為詭奇的是，魚兒遍體佈滿張開的眼睛，造型極富想像力。我相信靈感來自某些讀過的漫畫，可惜遺忘了確實的來源。難得作品獲評判欣賞，授予第一名，更得到「貼堂」的榮譽。我特意帶父母回校欣賞我這幅得獎作，可說是我早期的第一個繪畫創作成就。事件大概發生於 1969 年，那年我九歲，已有這種創作的心思。

如前述，當時讀漫畫相對普，不少孩童都喜歡。不過，他們同時有其他玩意，東奔西走，踢波游泳，但我對各種體育玩意完全不上心，只愛閱讀漫畫，又投入繪畫，相對而言已達沉迷的程度，漫畫確實是我唯一的興趣。

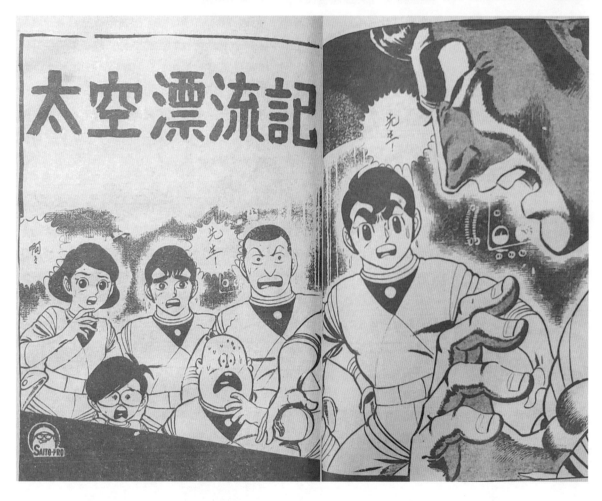

上：盜版日本漫畫的封面
下：情節及畫工都十分吸引的《太空漂流記》

大埔村童的時尚觸覺

我在九龍東出生，幼童期已遷進大埔。在當時的城市人眼中，大概視我為「鄉下仔」。

回到那些年，沿鐵路往北走，大埔不折不扣的位處鄉郊。但它卻是獨特的，農耕以至荒涼氣息相對薄弱，若與粉嶺、上水比較，市鎮化程度明顯較高。大埔的新、舊兩墟聚居了不少人口，衣食住行的配套齊全，單單戲院便有寶華及金都兩家，前者於 1967 年開業，擁有 1,300 多個座位，銀幕闊大，格局新型，頗具規模。加上大埔有鐵路，予人接近城市的美滿感覺，雖則未至於近在咫尺，但只消乘一程火車，約一小時便抵達繁盛的旺角，算是連繫緊密。我們一家幾乎每星期都「出城」一趟，感受城市的氣息，接收各種新資訊，或者到戲院觀看大埔沒有放映的電影。

縱然是大埔村童，自覺非無知井裏蛙。當時，選擇移居英國的大埔居民為數不少，至少我認識的朋友很多都踏上此途，我也有親人移民當地經營茶樓，大多落腳利物浦。當時年紀小，朦朧中曾聽到父母商量移民到英國營運茶樓的事，雖然有一句沒一句聽不清晰，卻肯定父母有過這想法，當然最終放棄了。移英的親友為我開啟了一扇張望西方文化的窗口。我和移英的同齡親友一直保持書信往還，當地的流行文化在字裏行間透露，何況他們每年都回港探親，隨行饋贈的「手信」便不乏英倫潮物，填滿我的好奇心。

七十年代大埔新墟的中心點

六十年代中在英國播映的電視節目《雷鳥》（*Thunderbirds, 1965-66*），是一部木偶劇，屬於科幻冒險題材，在英國以至西方颳起一股熾熱的流行旋風。那時風潮尚未吹到香港來，我就從友好的來信中對此略知一二，及至他們回港，給我送上相關的玩具、書刊，委實眼界大開，愛不釋手。它採用的木偶戲形式，在六十年代是相當嶄新的表現手法，設計新穎，發揮超時代創意。如此不拘一格的呈現手法，玩味無窮，對我往後的創作，絕對有正面的影響。

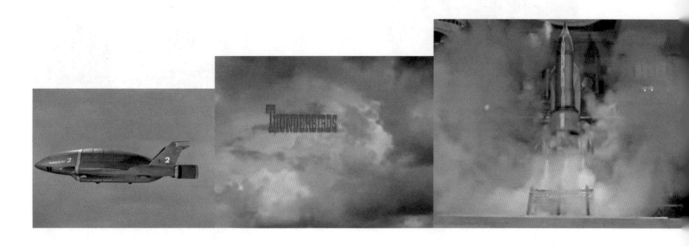

創作日記　同學喜閱

英國潮流文化的刺激固然珍貴，影響深遠，但總歸稀罕，遠不如在本地隨時可閱讀的漫畫。父母差不多每星期都帶我和細妹到九龍市區，在旺角火車站下車後，沿奶路臣街走到域多利戲院附近，周圍有很多書店、二手書檔，逢星期六更佈滿賣舊書的流動攤檔。當中不乏銷售漫畫的，雖然貨品有種種不稱意之處，卻勝在豐富，教人目不暇給，是我小學時期汲取漫畫養料的寶庫。

1971 年，我就讀小學五年級。接近學期末，我很上心的要做創作，開始撰寫「日記」，成為每天都會完成的作業。這日記別出心裁，一般會配以自己繪畫的九格漫畫；其次還有雜記，譬如讀了喜愛的小說，便寫下讀後感，也會配以插畫；做了有趣的模型，亦記錄下來。每晚做完功課後，我便拿出「日記」，往往花上個多小時寫作、繪畫及整理，天天如是。「日記」蕪雜之中卻是圖文互配，讀來悅目有趣，所以拿回學校公諸同好，同學都很喜歡，興致勃勃的傳閱。我喜歡與人分享，同學樂意捧場，給我很大滿足感，推動我一直寫下去。

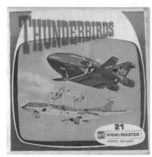

電視節目《雷鳥》和相關產品

「日記」由 1971 年 6 月開始，直至 1972 年夏季小學畢業，歷時約一年，迄今我仍好好保存着。「日記」的出現，已是一個完整的創作及發表歷程，合計創作了十多個漫畫故事，有完整結局的，也有未及完成的，均採用連載漫畫的模式展示。創作上既有仿作，主要參考我鍾愛的日本漫畫，譬如《Q太郎》的角色造型，經創意再造；亦有原創作品，部分是與同學合力編寫創作，有點「同人誌」的況味。

「日記」是我最早期的漫畫創作，是很好的鍛煉機
會，對構思、創意、繪畫等方面，具有打牢基礎的
意義。

第三十七天 日記	22-7-71 星期四	(第二颱風)	今天是打風,掛起五号風球.今天早上原來有電視看,我們一開,原來是映超人.是重播第一集.是說,超人追怪獸追到地球,可是不小心撞死了吉田,超人便把自己寄到吉田身上,吉田便可變成超人了.那隻怪獸是宇宙怪獸丹寧,超人用珠光把它打死.跟著便映快樂天地,也是重播第一集,十分好看.到了下午,因沒有事做,所以便和媽媽一同打麻將,今次我輸了.到了晚上,看西施等節目.
每日例話	22-7-71 星期四	Q太郎(五) 公仔節 (前文在48頁)	定是真的。怕狗那個一 ㊱ / 仔,我想你...... 哭想要一些公 ㊴ / (一群公仔) ㊷ 出了?好吧,被你認 ㊲ / 吧。這此明白了,好 變! ㊵ / 這樣多夠了 吧? ㊸ 甚麼?Q仔!叫我來做 ㊳ / 變! ㊶ / 星期 睇到眼也花了 ㊹
什記 每週電視(二) 超人片集 ·丹寧·22-7-71 ·彗星怪物·30-6-71	22-7-71 星期四	每週電視 (二)	·丹寧· ·彗星怪物·

當年小學日記的兩頁

第八十四天 日記	28-10-71 星期四	(無敵鐵甲人)	今天要上學,但是下大雨,所以要媽媽送車衣給我。今天奠先生請假,所以不用上英文堂。放學回家,看爸精細他好忙了下午,我做了兩個布偶(即手指套布公仔)一個是「無敵鐵甲人」一個是「怪獸布多斯」,無敵鐵甲人的故事那會在每日例話推出,又在什記裡刊出各種怪獸製造的方法。到了五時看彗星女郎片集,今次是說有一隻小恐龍的,十分好看又好笑。到了晚上看「玻璃動物園」又看歡樂今宵。
每日例話	28-10-71 星期四	鐵甲人 No.1	

鐵甲人 No.1 (七彩)

No.1 大魔獸

① (火箭)
② 哈,哈,我便是……
③ 統治地球的玻羅汀大帝!
④ 顏狗体 啊雷達上有可
⑤ 立刻到當地去 U3·U7 你們 調查。
⑥ 遵命!
⑦ 鐵甲人出動!
⑧
⑨ 鐵甲人出動 (下期)

什記	28-10-71 星期四	預告	由129頁起增加一個全部七彩製作之科學幻想,故事。「太空小英傑」ESPER,第一集用特大号刊出。本故事内容新穎,由無線電視翡翠台,每星期三五時半播出之電視片集「太空小英傑」改編,請留意。
「太空小英傑」		·ESPER·	

大銀幕、小熒幕衝擊

在大埔經歷的少年時代，多姿多彩。

在學校我製作了自己的「日記」，體會創作漫畫的樂趣，作品獲同學愛戴。課外亦從各種渠道博覽漫畫、電影，甚至電視的影像資訊，啟發良多。必須指出，當時無論日本的漫畫、影視科幻作品，以至歐美的電視製作，皆邁進黃金時期，很多日後奉為經典的作品，當時我是目睹其面世、流行，產生的衝擊非比尋常。

我家直至 1969 年才裝置電視機，此前雖沒有小熒幕的影像作伴，卻不時有機會看電影，因為父母都是影迷。六十年代，粵語片的製作量依然很高，父母的興趣卻不大，他們會看台灣片，西片更不在話下，日本片也有涉獵。看電影在當時是重要的娛樂，感染力極強，我亦備受吸引，日後也成了影迷；在戲院全神貫注於銀幕影像，恍若與外界隔絕，那沉迷之樂，現在各位已很難體會。

怪獸電影　亂市快感

每逢有闔家歡或適合兒童欣賞的電影公映，父母都會帶我去看。動畫（那時稱「卡通」）當然是熱門之選，又以迪士尼動畫為主流，差不多每年都有公映，包括新作和重映。從戲院偌大的銀幕觀看動畫，手繪圖像活動起來，栩栩如生，敘事方式具吸引力，配以活潑歌唱，聲與畫相輝映，對孩童的我充滿震撼力，拉闊視野，廣開思路。

相對而言，當時日本動畫在市場仍未佔一席位，雖則偶一為之，印象卻更為強烈，尤其是《再造人 009》。該片改編自石森章太郎於 1964 年起連載的漫畫，1966 年分上下兩集在日本首映，及至 1968 年 9 月才在香港公映，

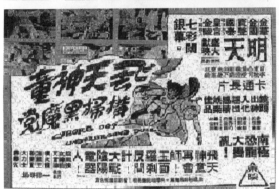

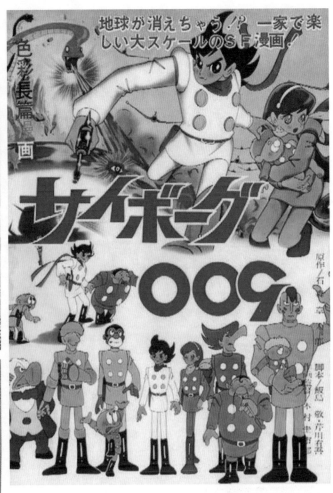

彩色：日本版《再造人009》電影海報
黑白：香港版《飛天神童》電影廣告

重新譯名成《飛天神童》外，還把兩集合二為一。之前我已讀過原著漫畫，
屬科幻類型，講述普通人變成擁有特殊能力的再造人，構思新穎，加上有九
個各懷特異本領的角色，設計精妙，結合石森出色的畫功，深得我心。漫畫
的黑白圖像化為全彩色動畫，並以闊銀幕構圖，在戲院的大銀幕放映，圖
像漂亮，動態迷人，觀賞時震撼耳目，巴不得一看再看，甚至把影片據為
己有，那強烈鍾愛的感覺永誌難忘。愛幻想的我，更擬想自己製作這樣的
動畫作品。

當年日本科幻電影的報紙廣告

動畫之外，當時掀起熱潮的日本「怪獸片」也是我的心頭愛，以東寶株式會社的出品量最豐，亦最為熱門，如《哥斯拉》；其他公司像大映、松竹等也有出品。當時這類型影片的製作水準已很高，怪獸把高樓大廈推倒的場面，模型製作細緻，結合精心佈置的光學效果，盡展巨獸無堅不摧的驚人破壞力。超現實的特效影像，教小影迷如我看得痛快，加上屬系列式影片，影像已深植腦海，我平日不但繪畫怪獸圖像，更編寫情節，又搜集相關玩具、模型，完整目擊整個類型作品的蛻變，影響力蝕入心中。

享受漫畫圖像、戲院影像的同時，已聞聽電視步至的足音。早在電視廣播有限公司（TVB）開台，我已有機會接觸電視。一位與母親交情深厚的姊妹，是我的契娘，居於九龍，每個月我們都會探望契娘家，流連半天，及至1966年，她家竟裝置了電視，接收有線頻道麗的映聲。這對我而言絕對是大事件，我在大埔的生活圈子中，從未見人擁有電視。造訪契娘家變成格外期待的活動，因為可以去看電視。

高八十三天 日記	27-10-71 星期三	（重陽節）	今天早上，我又重寫日記了，今天因為是重陽節，所以爸爸休息，準備帶我們去玩，我們先到嶺南飲茶，我又見到梁海山，唱完了便到獅山去玩，準備拍一些照片，怎知去到了只是山路，一點風景也沒有，我們便坐火車到九龍，再搭船到香港大會堂，拍了一些照片，便到高座八樓去看沙龍攝影，看完了便坐船回去，再乘四時零二分的火車回家，回到家剛巧五時許，到五時半，便開電視看超人片集，今次是映「首長怪獸」的，是說玩具店有一隻小怪獸出現，名叫「畢慕」，即地球保衛戰的那隻腦波怪獸，他說有一隻怪獸王正領着六十隻怪獸來侵略地球，除非把那怪獸王打死，否則便不堪設想了，那隻小怪獸便帶拜學巡遊路去找那怪獸王，怎知遇到兩隻怪獸，一隻是彗星怪，一隻是長鼻怪，一隻把畢慕打死了，後來都被伊藝打死了，後來那一隻怪獸王出現了吉田隊長友和他打，怎知他很利害，還會放出一些羽毛，把超人插着，後來超人用一度玻璃牆擋住了，後來超人把他擎起，再由伊藝用成光化管能把他打死了，到了咬上，看聲寶之夜（上一期的超人是映小怪獸來到地球的故事，有一隻怪獸念超人的眼睛了，後來超人用殊光把他打死，又有重量怪獸，超人和他相撞而把他消滅，宇宙星人超人和他打成平手，又有三隻怪獸出現，犀角怪獸被超人打死了，地球保衛戰上星期六是映「雪人」。

作為電視迷，有時日記的主要內容就是電視劇情節。

公仔箱小　感染力大

麗的映聲備有不少動畫節目，包括《小飛俠阿童木》（改編自手塚治虫漫畫）、《巨無霸》（改編自橫山光輝漫畫《鐵人 28 號》）、《小仙女》（改編自橫山光輝漫畫《魔法使莎莉》）、《小武士》（改編自白土三平漫畫《忍者旋風》）及《Q 太郎》（改編自藤子不二雄漫畫），原作漫畫我已讀過，看來格外親切。動畫以外，還有若干日本科幻片集。而同樣矚目的，還有真人演出的漫畫改編作品《蝙蝠俠》電視劇（Batman, 1966-68），Adam West 飾演蝙蝠俠，人物造型、服裝設計均精美悅目，各種道具的製作亦考究，活靈活現。即使看的只是細框黑白電視，卻無礙我的投入，完全融入其中。

上：Adam West 版本的《蝙蝠俠》
下：我的電視節目備忘錄

1967 年，TVB 開台，無線電視進駐，迎來另一個時代。大埔始終屬鄉郊，追趕潮流的速度不若市區快，但亦不能說是緩慢。因此，觀看 TVB 的節目絕非異想天開。我家附近的電器店，平日會開啟多部電視以廣招徠，我便伺機探看。不久同學家中也裝了，我便成了訪客，圖看電視。社區內的球場，竟也裝設了一部公眾電視，給坊眾遣興。

TVB 開台之初，以外購節目為主，當中不乏動畫，題材多樣，對我而言充滿吸引力。1969 年家中迎來了電視機，它的威染力、影響力絕對「超犀利」，我和細妹都為之入迷，當年所謂「電視送飯」，我們更是「汁都撈埋」，只消有機會便觀看電視節目。

作為電視迷，一度引發奇想，坐擁自家的電視台，由我來編排節目，把我鍾愛的各種節目集中，然後找尋渠道廣播給我的同學、好友欣賞。我甚至把這想像化為局部真實，寫下了自己編排的節目表……

如此兒戲的狂想，就是由電視激發出來；然而，時為六十年代末，這想法不是有點類近後來的有線頻道嗎！

東京之旅點燃動畫志

由少年跨進青年階段，生活環境起了 180 度轉變。

首先，告別了大埔，一家人搬到葵興邨。由私人住宅移進公共屋邨，生活環境到文化氣氛截然有別，兼且與市區更接近，接觸到更多新事物，豐富了我的觸覺、思路。再者，升上中學後，學校設施與學習模式，和小學是兩碼子事，特別是中三班的美術科老師樂於啟發學生，灌輸不少新知識，包括介紹平面設計概念，勾起我的興致，找來相關書本閱讀；何況自己亦已步進青年階段，創作態度更積極，銳意打穩基礎，後來還當上校內美術學會會長。

課餘我依然沉迷於漫畫、動畫之中，但有別於往昔，本身的渴求、要求增強了，而身邊出現的素材亦越見精美、專業，和我期望的漫畫境界越加接近。以往閱讀的翻版漫畫，勉強填補我對漫畫的渴望，但製作乏善可陳，無法深入了解日本漫畫潮流的完整面貌。偶然在書檔見到原裝的日本漫畫書，雖然屬二手，亦不齊全，但製作委實精美，且有完整的作者資料，驅使我以閱讀原裝漫畫為目標。

中學生的我

智源書局是當時日本漫畫迷的聖殿

1973 年，當我在書檔摸索時，竟發現個別原裝漫畫封底貼着的價錢牌，印有「智源書局」字樣。於是查閱電話簿，找到號碼，並致電查詢，果然是一家書局，位於尖沙咀金巴利道。我由家門出發，戰戰兢兢的乘坐巴士前往。踏進這家代理原裝日本書刊的店舖，如同發現新大陸。觸目所見、伸手可及的日本漫畫書刊目不暇給，可惜售價昂貴，我仍痛下決心要購買閱讀，但買的量實在有限。

往後我便恆常到智源書局，為多購買，得省吃儉用，還兼職補習，掙錢幫補。通過這些書刊，對日本漫畫產業多元化的面貌有了較整全的認知，掌握到有哪些創作人、產品類型、出版模式，幾近同步追趕當地的漫畫潮流。相比之下，香港本地未成氣候的漫畫業界，實在有頗大的差距。

與此同時，本地電視業亦有新發展，1973 年麗的電視轉為無線廣播，與 TVB 爭一日之長短，在外購青少年節目上亦不遑多讓，播映如《鐵甲萬能俠》等動畫，更有不少改編自日本漫畫的真人演出劇集如《幪面超人》、《小露寶》。我樂得兼容並包的接受兩台節目，對日本的流行文化，有種瞭如指掌的快感。豐富的動漫素材如同源源不絕的燃料，令我創作的心越燃越旺，躍躍欲試，於是開始模仿日本漫畫，繪畫短篇作品。來到這一步，我的創作目標，仍然是繪畫漫畫。

製作動畫　越見可行

動畫我雖然愛看，但它到底如同一座大山，要攀上談何容易，直覺是「不可能的任務」。當時 TVB 恆常播放迪士尼製作的電視片《彩色世界》（*The Wonderful World of Disney*），曾介紹卡通片製作，詳細講解由繪製故事圖板、描畫畫稿到逐格攝製的過程，令我有了鮮明的概念：動畫是以菲林攝製，畫稿被繪畫到膠片上，再把一張又一張畫稿，以一格接一格的方式拍攝，每一格用一張畫稿，串連成動的影像；所用的顏料、膠片均屬專門物料。同時，日本漫畫雜誌亦有類近的介紹。

不禁心想：假如我手握那些專門製作動畫的物料，就可以按照這方式做出自己的動畫片。

不可能的任務似乎有了眉目變成可能。那個「可能」還是遙遠的，但我已開始發自己的白日夢，何妨做些模擬稿件試試看！於是自行剪紙，拼砌佈景，幻想拍成動畫的模樣。課餘除了閱讀漫畫、畫畫，就是構思和製作這些沒有機會變成真實的動畫稿。看來像很瘋狂，但實在樂意花大量時間、心思去嘗試，回想仍自覺難得。

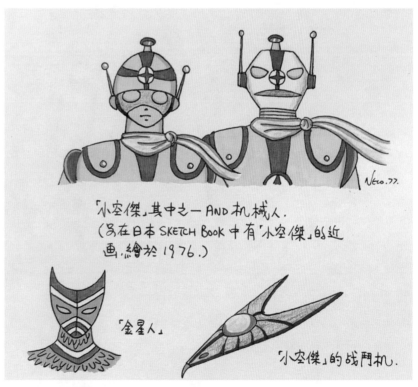

小學生時期的漫畫創作之一《小空傑》

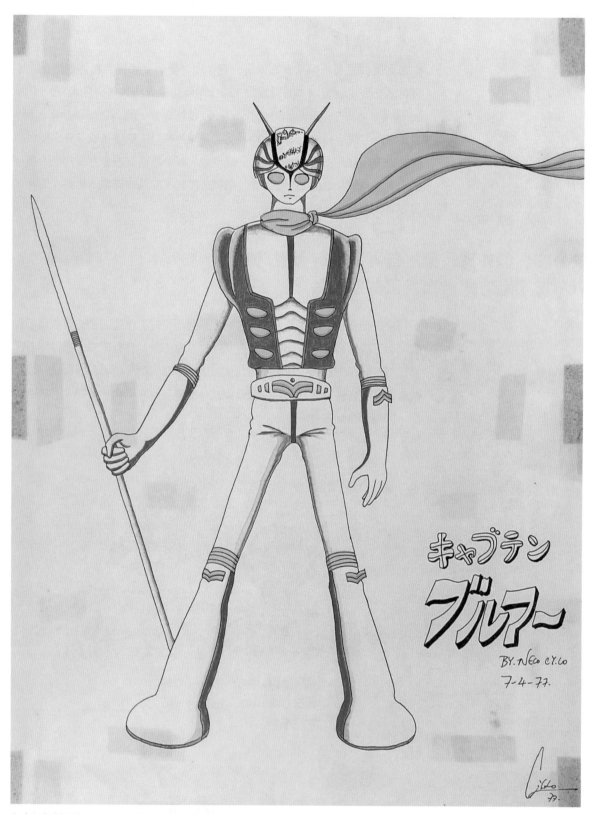

キャプテン
ブルアー～
BY. NECO C.Y. LO
7-4-77.

七十年代創作之一，很石森風的漫畫人物造型。

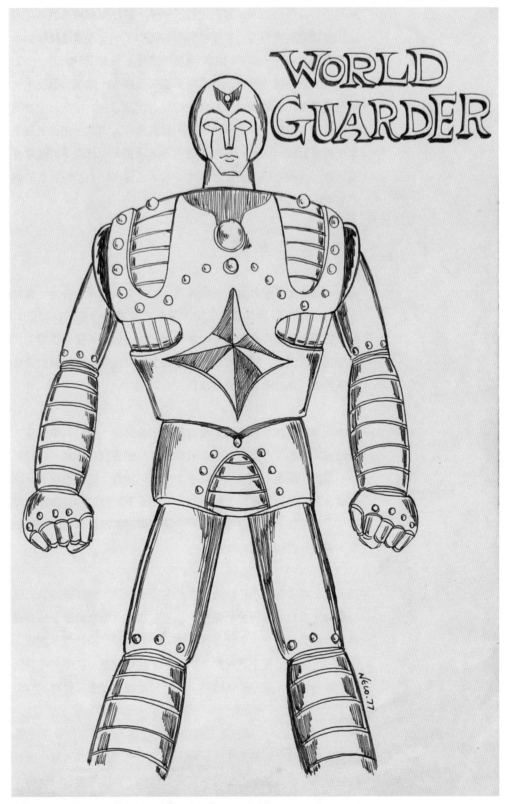

我這個機械人設計，入選了日本少年雜誌的新造型設計專欄。

知其不可為而為的事，當時也做了不少。雖然對本地漫畫的興趣不強，但心底仍有推進的熱心，一度鉅細靡遺的製作了一冊漫畫雜誌樣辦，灌注日本漫畫的優點和特色，郵寄給本地漫畫出版社。奈何石沉大海，一去無蹤，而投到本地漫畫雜誌的畫稿，亦落得同樣的命運，一幅也未獲接納。日本雜誌設有刊登讀者作品的欄目，我斗膽的郵寄作品過去，如自行設計的機械人「地球保衛者」畫稿，竟然獲得刊登，兼且是屢次獲選，還送上鼓勵，教我這中學生甚感鼓舞，更一心一意的投向日本漫畫。如此遙遠的國度亦接納我的作品，信心大增之餘，更生起信念：日本漫畫雜誌也認同自己的創作，這看似不可能的事，原來真的會發生！

動畫前線　即場過電

對日本漫畫業界及其創作人的着迷，往後有增無減，去到一個地步，渴求面見。1976 年，我毅然請求父母把原定的家庭旅行變成我的日本漫畫之旅，並承諾事前做足準備功夫，達到增廣見聞的目的。父母很開明，讓我帶同細妹隨旅行團出發，期間自由行，造訪當地的漫畫業界。雖然是短短的一周，卻是我人生中首個最重要的旅程。

途中我如願拜訪了多位知名漫畫家，相互交談，參觀其工作室，幻夢成真。探訪永井豪的工作室時，初次觸碰真實的動畫製作物料，包括畫上畫稿的膠片，質感、顏色、圖像，握在手上，無花無假，甚至獲贈少量留念，同時有機會欣賞他的動畫新作，轉瞬間，原本遙不可及的動畫製作，突然變成近在咫尺。那一剎，如同觸電，此前我視繪畫漫畫為終身目標，驟然一轉投向動畫，當刻有很強的動力支持。

回港後，中學老師着我把這次難得的日本旅程，製成壁報與同學分享。我再次思考，由於本身鍾愛看電影，也喜歡音樂，兩者與動畫都有密切關係，同時我亦熱衷閱讀，由中國古典文學到西方小說，引發很多靈感，偶爾也思考改編的可能性，更不乏原創故事點子。綜合起來，我相信動畫創作更加適合我。話雖如此，敵不過的還是：自己沒有製作動畫的器材、物料。

1977 年經歷香港中學會考，成績不太理想。在老師推介下，我前往香港理工學院參觀設計系畢業生的展覽，竟目睹他們在時裝表演中配以學生製作的動畫短片，才知該學系課程包含動畫製作，也許是自己的出路，由是報讀，可惜未獲取錄。於是計劃在原校升讀中六，提升學歷再報讀。暑假還未結束，有天讀報偶見香港中文大學校外進修部第二屆「電影創作文憑課程」的招生

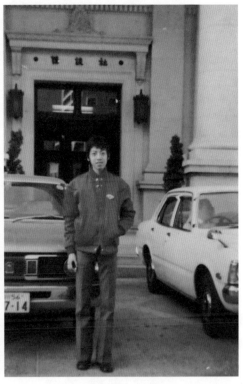
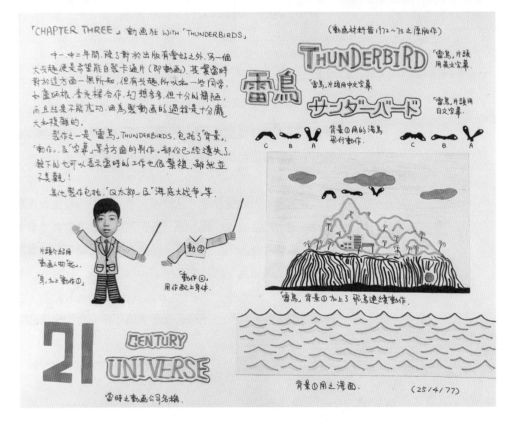

左｜與我的偶像石森章太郎合照於 1976 年
右｜攝於日本最大的出版社「講談社」正門
下｜初中時期的動畫創作，雖然未有器材，但畫稿卻已齊備。

報讀中大電影課程時提交的動畫製作資料

廣告，屬夜校兼讀課程，為期一年，內容包括「電影史、劇本創作……動畫創作」，看到這幾個字時，心下一凜，驚喜不已。

課程屬兼讀制，學費合理，且頒授文憑，主辦院校也有保證，故此家人亦贊成我報讀。縱是夜校課程，卻一點不馬虎，報名時要提交攝影作品以及一篇文章，講述本身對電影的認識。我認真的詳細寫下所認識的動畫製作過程，加上一輯沙龍照片，成功獲取錄。

我往後投入動畫製作的歷程，修讀這課程是無可取替的關鍵一站。

動畫：我思我試我攝

1977 年秋，完成中學後，我決定不升讀中六。

我在父親任職的茶樓當會計，兼坐鎮櫃枱收銀。相對於正職，我更上心的就是每星期兩個晚上，前往尖沙咀漆咸道的中大校外課程部進修，為製作自己的動畫悉力準備。

我修讀的電影文憑課程，由陳樂儀擔任課程主任導師，不少課堂均由他主講。他是香港浸會學院傳理系講師，專業領域是電影攝影，其興趣廣泛，既涉足紀錄片，亦熟知動畫製作，很高興課程的動畫部分由他負責。

器材私有　大展拳腳

課程開始首堂課，陳樂儀已直言：「各位既然修讀電影，必須擁有自己的攝影機。」校方亦向有需要的學員提供拍攝器材，我們獲安排參觀器材室，那兒五臟俱全，最令我振奮的是備有動畫攝影台。那是由金屬及木材造成的支架，兩側懸掛射燈，上方則置攝影機，是攝製動畫的最基本設施，這一台屬最簡單的款式。我隨即打聽，喜悉可借用來拍攝，當刻我已決定購買超八毫米攝影機，向製作動畫進發。

我的目標是攝製動畫，於是挑選可供單格操作的型號，卻只能拍攝無聲片，雖然價錢較相宜，但亦要千多元。每周兩晚課，我很投入，完全學以致用的心態，一邊學，一邊已在醞釀自己的首部動畫作品，隨着手握自家的攝影機，一切都變得更實在。

為測試攝影機，我先在外拍攝了一些街景紀錄片段，繼而回家嘗試採用單格拍攝模式，看看效果。我以玩具為主體做實驗，移動玩具，逐格拍攝。當時

選用柯達超八菲林，放映機也同步購備，否則無法觀看拍攝出來的效果，最終拍攝了三分鐘的片。經沖曬出來，守候放出來的影像，心情複雜，緊張，興奮，感動。片中的玩具真的動起來，我成功拍攝出單格動畫。

心想：有了器材，只要花心思去製作，就能拍出自己的動畫。因此，開課後不久我已向校方借用了那部攝影台回家，熟習應用。

電影文憑課程給我重要的實踐機會。課堂上學生需要提交習作，每一次我交出的都是動畫片，乃班中的異數。其他同學主要拍攝真人演出的短片，只有關柏煊偶爾拍攝動畫。相對於我，他有較完善的器材，用上 16 毫米菲林，作品相當實驗性。我喜愛從自己的喜好構思，天馬行空，但注重趣味，雖則大家的路線不同，但我心下善意地視他為我的「假想對手」，冀從比試中進步。

學員交出的作品都會在班上放映，觀摩學習。我通過作品表達自己的喜好、想法，所以喜歡和同學分享，從互動中推進自己思考、成長。我在堂上放映的全屬短小的動畫習作，同學都相當欣賞，評價不俗，給我很大的創作動力。我先嘗試做手繪動畫，最早交出的習作是《The Ring》，在家中繪畫了一幅幅畫稿，然後拍攝。故事類似「阿拉丁神燈」，有個人在街上撿到一枚戒指，竟然可以實現願望，他當然渴望心想事成，許下各種心願，結果卻不盡如人意。同學對作品報以好評，對我而言，是創作的好開始。

定格動畫　圓滿實踐

當時的同班同學，包括日後成為電影導演的潘文傑，以及熱愛影像創作的李融，後來他亦涉足影圈，當上劇照攝影師，亦曾參與電影攝製。他早已開始攝製短片，作品《七七-八八》（1977）曾取得「實驗電影七七」的最佳影片獎，並期望從短片出發，逐步執導劇情長片。當時他構思的短片新作《蚱蜢弟弟》，故事講述小孩子與一隻竹織的蚱蜢玩偶短暫卻真摯的情誼。他的創作意念繁多，計劃把竹織蚱蜢用動畫呈現，在幻想場面中，與孩子開心互動。

他邀請我負責蚱蜢的動畫。當時我只做過習作，未有較完整的動畫作品，但讀過該片劇本，自覺有能力駕馭他需要的「特效」，便答應參與。日間我在茶樓上班，只能工餘作業。該片的場景主要在室內發生，因此我們在其住所拍攝，他更動員家人攝製，由太太和兒子分飾片中的母與子，我亦協力動畫以外的其他工作。

上｜第一部手繪動畫習作《The Ring》
下｜中大電影課程的同學關柏煊（左）、李融（右）

每天下午五時下班後，便前往李家，用過晚膳後即投入拍攝。蚱蜢的定格動畫是影片的焦點，對我亦絕對是挑戰。為了讓蚱蜢穩定躍動，需把竹織的纖幼雙足，改以鐵線支撐。部分情節也頗具難度，比方蚱蜢要四處跳躍，扎扎跳，得動用魚絲懸吊，逐格移動拍攝。蚱蜢動畫的部分雖只佔數分鐘，卻牽涉繁複工序，花了兩星期拍攝。每天拍至深宵，翌日又要上班，但興趣所在，做得很起勁。另外還有個別場面需要作外景拍攝，更形繁複，最終順利完成。影片拍得真摯動人，蚱蜢定格動畫部分的效果亦相當理想，為影片生色不少，突顯了主題，隨後獲「香港獨立短片展七八」劇情組優異獎。

在我還未正式製作個人作品前，參與《蚱蜢弟弟》的拍攝，是一次很重要的嘗試，極具啟發性。

5 November, 1978. 3:00 pm
一九七八年十一月五日 下午三時正

1. LONELY SHIP Super 8
Director: Lo Chi Ying
孤舟 超八 作者：盧子英

2. TO FACE THE WALL Super 8
Director: Fong Ling Ching
面壁 超八
作者：方令正 （紀錄組優異獎）

3. THE CLOCK Super 8
Director: Richard Wong
鐘 超八 作者：黃可範

4. ACROSS THE HARBOUR Super 8
Director: Ron Parker
渡海 超八 作者：朗栢加

5. DINNER'S READY 16mm
Director: Wellington Fung
晚餐巳備 十六毫米
作者：馮 永

6. DE'TOUR 16mm 迂道 十六毫米
Director: Marina Choi 作者：崔小珮

7. PAINTING WITH LIGHT 16mm
Director: Lois Siegel
浮光掠影 十六毫米
作者：露西哥

8. OISEAU DE NUIT
(NIGHT BIRD) 16mm
Director: Bernard Palacios
夜鳥 十六毫米 作者：波力巴拉西

5 November, 1978. 7:30 pm
一九七八年十一月五日 晚上七時半

1. MONSTER LAND Super 8
Director: Lo Chi Ying
魔境 超八 作者：盧子英

2. FERRY Super 8
Director: Wong Kim Kee
橫水渡 超八
作者：黃建基

3. SELF-PORTRAIT Super 8
Director: Fong Ling Ching
自播像 超八
作者：方令正

4. CREATIVE JOURNEY Super 8
Director: So Kin Wing
創作歷程 超八
作者：蘇建榮

5. BELOVED TUNE Super 8
Director: Wong Kin Hong
知音曲 超八
作者：王建康

6. MOON 16mm
Director: Kwen Park Huen
月 十六毫米
作者：關柏煊 （實驗組優異獎）

7. I'LL FIND A WAY 16mm
Director: Beverly Shaffer
自立 十六毫米
作者：比華莉莎菲

A Joint Presentation by the Urban Council and
the Phoenix Cine Club
市政局與火鳥電影會聯合主辦

HONG KONG
INDEPENDENT
SHORT FILM
FESTIVAL '78
香港獨立
短片展七八

Hong Kong City Hall Theatre
3 - 5 November 1978
Tickets at $5 from City Hall Box Office
一九七八年十一月三日至五日
大會堂劇院
門票：五元 大會堂票房出售

T29 № 052

Hong Kong Independent
Short Film Festival'80

THE URBAN COUNCIL & THE PHOENIX CINE CLUB
jointly present
HONG KONG INDEPENDENT SHORT FILM FESTIVAL'80
市政局與火鳥電影會合辦
香港獨立短片展八〇
(Children under six not admitted. 大歲以下小童恕不招待)

29 Dec 1980
7.30 p.m.

Monday
29 Dec 1980
7.30 p.m.
CITY HALL
THEATRE
Admission for one only.
Late-comers will not be admitted unless there is a convenient break in the programme
遲到者，需於節目交換之適當時刻，方可入場。

$8.00
Eight Dollars
R16

一九八〇年
十二月廿九日
（星期一）
下午七時卅分
大會堂劇院
每票紙限一人

$8.00
Eight Dollars

№ 052

香港中文大學校外進修部

逕啓者：

課程之報名表格，經已

收悉。除非特別申請，

本部將不另發收據。

此致

盧子英 君

一九七七年十月十七日

電影創作文憑班

一年一度的獨立短片展是我的創作指標

43

公私互融全身動畫人

動畫是我的創作重點，而電影也是我所鍾愛的。

因此我很享受「電影創作文憑課程」的課堂，比方電影歷史、欣賞角度、拍片技巧等。動畫是電影的一種，課堂講授的電影製作知識，都能在動畫中派上用場，尤其電影語言的運用。更重要是可以緊接在習作上實踐，持續改善，提升效率，對創作與製作起事半功倍之效。

當時創作情緒高漲，觸目所見的事物往往都帶來啟發。前往校外進修部途中，必經一家大型書店，我經常內進「打書釘」。該店陳列了很多大型畫冊、設計類書本，全部印刷精美、圖片豐富，呈現西方美藝設計潮流，洋洋大觀，滿目視覺刺激，教我靈感泉湧。圖冊內翻出奪目的畫作、圖像，不旋踵幻化成我構思中動畫的背景，那興奮的滿足感迄今仍深印腦海。

小眾動畫　啟發方向

動畫課堂上，導師陳樂儀從不同渠道借來全球各地的動畫短片放映，供學員參考，刺激創意。自問是動漫迷，但他選映來自加拿大、法國，以至東歐國家的作品，我聞所未聞，全屬坊間難得一睹的非商業作品，一看為之傾心，印象極為深刻，心下不禁連連讚嘆：「原來動畫可以這樣具實驗性！」「動畫除了漫畫類型外，竟可以這樣富藝術氣息！」

同時，手法上亦不止手繪畫一途，形形色色，五花八門，驚為天人。這些不一樣的動畫作品，給我的衝擊很大，改變了我對動畫世界的觀念，擴闊了思路，肯定了更多可能性。這些短片配合不同的藝術表現形式，變化多端；作品的風格別出心裁，動態亦極具個性；幾分鐘的短片，內容不落俗套，信息短小精悍，結合精彩的配樂，感染力不同凡響。我從中體會到動畫短片的可

塑性甚強，存在各種可能。試想想，製作一段 30 分鐘的動畫片，需要繪畫大量圖畫，若作品壓縮成十分鐘以下的短片，只要處理得扼要精簡，言之有物，同樣可觀、動人。我決定走這條路線。

電影文憑課程原本為期一年，由於部分客席導師時有缺席，課堂一延再延，結果延伸至一年多近兩年才畢業。這對我未嘗不是好事，讓我持續在學習氛圍中創作。其間我不斷構思，又從不同渠道廣泛學習，兼收並蓄。我有本身的視野，但得承認容易受外界事物刺激，調整想法。無可否認，我喜歡參考不同面向的作品，激發創作靈感，更會從別人的作品取材，重點是融會個人創意，絕非生吞活剝，更會生起超越原作的雄心。自 1977 年起啟動個人的動畫創作，由獨立作品起步，優點是完全自主，可以無拘無束，毋須計算會否大受歡迎，不必計較票房收益。

當然，絕非孤芳自賞，我熱衷透過作品與觀眾溝通，希望有更多觀眾欣賞。

其間創作力旺盛，製作了不少作品，同時推動我再踏前一步，投入更多其他的動畫工作。

商業製作　首度沾手

通過電影文憑課程，與導師陳樂儀熟稔。他當時營運了一家公司，亦有製作商業動畫，如廣告片、電影片頭等。他邀請我到其公司兼職，像負責填色工序，我因而有機會一窺專業動畫的拍攝全貌，並首次見識正規的動畫攝影台。有天他致電給我，告知其任職香港電台的好友正找尋替工，參與動畫製作，深信我是合適人選，詢問我的意向。何樂而不為，經面試後獲香港電台教育電視部動畫組聘用，當上余為政的替工，為期四個月，擔任動畫設計師，能踏上此途，簡直不可思議。

在當時各家電視台中，港台擁有最完善的動畫製作配套，水準在城中也是數一數二。四個月的替工日子，有機會使用這些器材，參與正規的動畫製作，首個任務就是製作劇集《小時候》的片頭，完成的作品在電視台播出，讓全港市民觀賞。經歷創作、製作到發表的完整過程，印證了我一直對動畫製作流程的想法無誤，更自信能夠在動畫業界打拚，甚至有所作為。可惜，我在港台只是替工，即使表現理想——交出的作品不僅達標，更獲同事，甚至上司、動畫組主任吳浩昌欣賞，被視為前途無量——四個月後，余為政回到他的崗位，我就要告別了。

上｜我在灣仔兼職時的作品：電影《狗咬狗骨》動
畫片頭，當時我只負責為膠片填色。
下｜電視劇《ICAC》的片頭我也有份參與製作

「若有空缺，第一時間找你回來工作。」臨別前夕，吳浩昌如此對我說。奈
何政府部門開設新職位談何容易，告別實屬必然，四個月愉快的工作歷程告
終，心情落寞。替工的經驗讓我下定決心闖進動畫圈，目光更投向遠方的日
本，立刻投函到當地的製作公司毛遂自薦，盼望奇蹟。豈料幾天過後，竟
收到吳浩昌來電：「剛有同事辭職，有空缺了！」短短一周內，得與失，失
與得，如過山車般起落，難以置信。過後簽約成為港台的職員，從事動畫設
計，一做就是 15 年。

1977 至 1979 年，是自己最早的動畫階段，也是非常重要的時期，不僅對動
畫有了深入的認知，更學習製作，掌握如何運用動畫呈現所思所感，做出自
己的作品，亦有機會接觸商業動畫製作。隨後加入港台，當上動畫設計師，
動畫既是嗜好，也是正職，互涉互融，工作環境深感愜意，參與的作品亦帶
來滿足感，我與動畫由此並肩同行。

課餘除了閱讀漫畫、畫畫，就是構思和製作這些沒有機會變成真實的動畫稿。看來像很瘋狂，但實在樂意花大量時間、心思去嘗試，回想仍自覺難得。

　　　　　　我喜歡參考不同面向的作品，激發創作靈感，更會從別人的作品取材，重點是融會個人創意，絕非生吞活剝，更會生起超越原作的雄心。

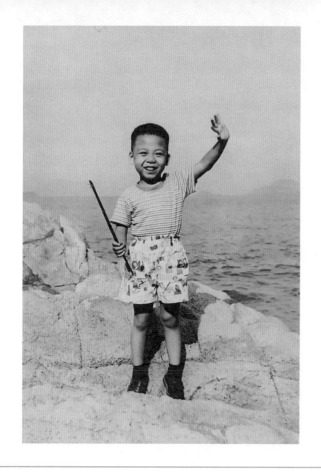

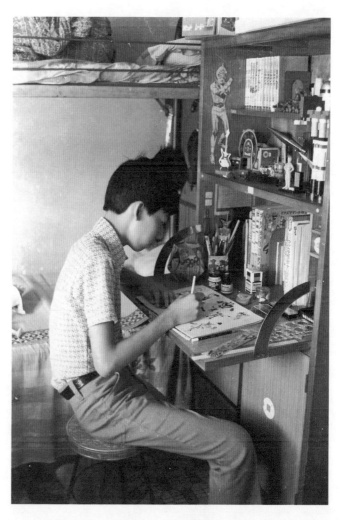

STORY
PIONEER

PART 2

②

PIONEER

NECO LO ANIMATIONS

第二章

七十後時代先鋒：
動畫片綻放

一九七五～一九九一

動畫世界原來如此博大，給創意思考打開了更遼闊的天空，驅使我進行實驗。

起跑：利其器即開機

少年時代，我一直酷愛繪畫漫畫，曾深信是我的創作依歸。

意料之外，一趟日本東京之旅，心念一轉，雖然我依然愛讀漫畫，卻決定投向動畫製作。無疑，當時各種想法均建基於想像、揣測，攝製動畫對我還是遙遠的。直至 1977 年入讀中大校外進修部的「電影創作文憑課程」，才正式開始完整的製作動畫。

踏上製作征途，關鍵是有了自己的拍攝器材。談製作，首要條件是能夠掌控器材。課程讓我有機會應用動畫攝影台，我亦毅然購入超八毫米攝影機。超八在當時挺流行，售價亦較可以負擔，操作相對容易，沖曬超八菲林亦很方便。那時有幾個菲林品牌可選，由於富士（Fujifilm）須配合同一牌子的攝影機，故無法使用，於是選上廣為用家喜愛的柯達（Kodak）菲林，稍遲推出的矮克法（Agfa）菲林不失價廉物美，我也有採用。

基本設備除了攝影機，亦需要放映機觀看影片。同時必備一台剪接機（splicer），進行刪剪、黏貼菲林工序；另配合剪輯機（editor），其上設小熒幕，把沖曬好的菲林裝上，亮起內置燈泡，影像被投映出來，畫質雖遜，卻可一邊檢視影片，一邊用前述的剪接機刪剪接駁。這些都是攝製短片、動畫短片的最基本器材。

採用超八制式，攝製「一腳踢」。由構思、繪畫畫稿到拍攝，我一手包辦，加上動畫沒有演員，毋須招募團隊，百分百的個人作品。

從電影課程學習到的拍片知識，不僅令我開了眼界，亦相當實用，尤其是：

一、電影語言的運用：了解說故事方式多種多樣，敘事模式不流於平鋪直述；

二、剪接技巧的掌握：對陳述劇情有重要作用；

三、音樂、音響的鋪排：我喜歡音樂，希望透過動畫把影音巧妙結合。

從一開始，我的動畫創作就走自主路線，攝製的都是獨立短片。由我自行製作的動畫逾 20 部，另外曾出任幾部作品的監製。1977 至 1982 年是個人創作的高峰期，大部分作品都在這期間完成。我的創作歷程粗略劃分為三個階段，以下稍作介紹。

上：Agfa 超八菲林
下：剪接機

實踐：題材形式探索

回到七十年代末，製作動畫對我是新鮮事，但觀看動畫卻不是。

從小已看過動畫，看得最多的當然是手繪畫，同時亦接觸到以泥膠製作的定格動畫。當我開始實踐拍攝動畫，自然先向這兩方面入手。

起初試做的動畫，都是電影創作文憑課程的習作，完成後在課堂上放映給同學觀看。最早的一部名為《The Ring》，故事很簡單，講述主人公在街上撿到一隻戒指，以為只消許願就能實現，最終卻事與願違。這是手繪動畫，我逐張畫稿繪畫，從中掌握技術：需要計算每張畫佔多少格菲林，才能達到期望的動態效果。《The Ring》效果不錯，同學都很欣賞。及後又完成了《魔境》（Monster Land），是以泥膠公仔製作的定格動畫，有故事性。全片都在我家的飯桌上拍成，所以場景談不上具魔幻色彩，製作亦較粗糙。然而，片中泥膠公仔活靈活現的動起來，印證自己對定格動畫的想法正確，成功實踐想要做的，同學亦看得很雀躍。

從小我便熱愛閱讀日本漫畫，從未休止，可謂瘋狂，1976 年更跑到日本拜會漫畫家。當時我最着迷的漫畫家是石森章太郎，他設計的漫畫角色如再造人「009」，還有以不對稱造型呈現的「電腦奇俠」，創意非凡。同時，該次日本之旅亦啟動我對松本零士的關注，特別是之後看到他全新推出的連載漫畫《銀河鐵道 999》，甫開始已被作品奇幻淒美的氣氛吸引。松本勾畫的人物姿態，運用的線條、畫面佈局，風格強烈，與石森的畫風截然有別，特別是我能夠實時追看該連載作品，興趣格外濃厚。

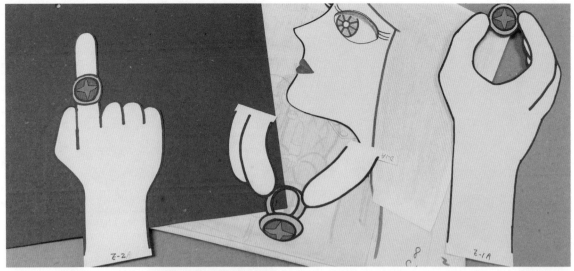

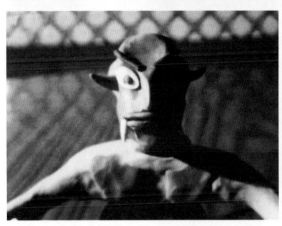

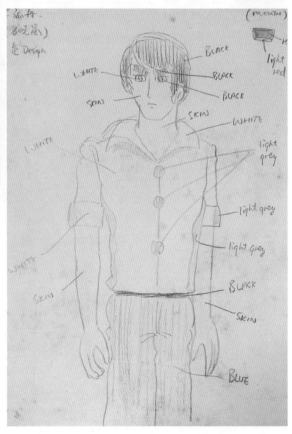

上｜《The Ring》剪紙動畫稿
左｜泥膠動畫《魔境》的一個鏡頭
右｜《孤舟》人物設計

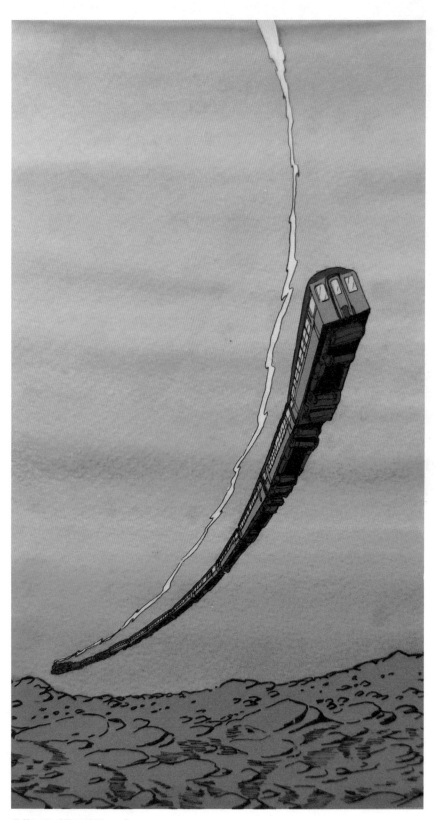

我筆下的《銀河鐵道 999》

兩本我長期訂閱的日本漫畫雜誌

心儀漫畫　動畫再現

兩位漫畫家的作品對我影響深遠，當我有機會製作動畫，不期然想拍攝他們的作品。

1977 年初，《銀河鐵道 999》首次連載時，我讀過幾期，已構想把它拍成動畫。火車超越路軌，一站過一站飛行於浩瀚無邊的宇宙，星空背景異常壯麗，幻想之中滲透浪漫美感，很適合造成動畫。可是，以我當時的能力、資源，要製作日本式動畫，談何容易。物料如繪圖用的膠片、專門顏料，根本無處可尋，兼且需要大量人手進行上色等工序，我卻只有自己一個人。最後惟有拉來細妹，加上同學，甚至父親，幾經艱難合力完成這動畫習作。基於上述限制，作品的結尾待續，並不完整，但總歸圓了心願。更讓我訝異的是，製作期間獲悉日本開拍漫畫的電視動畫版，自己卻還是先行一步。

另一個習作《孤舟》，取材自石森章太郎的短篇，我概略參考原作的內容，經消化再現，變成自己的版本。片中的人物造型則明顯有着石森漫畫的影子。

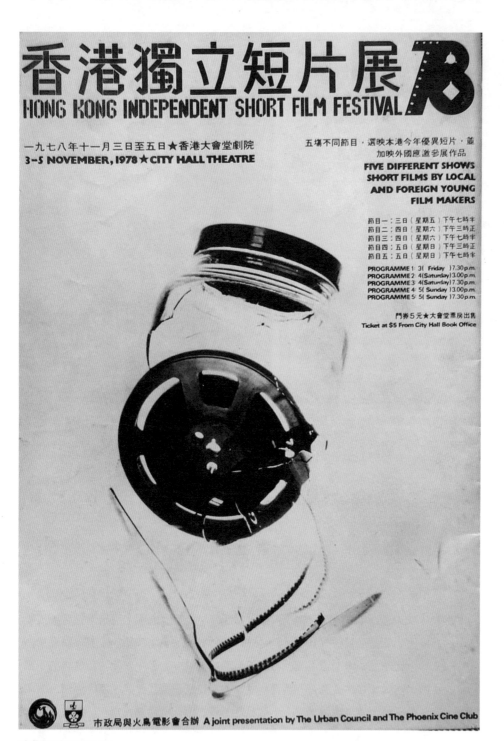

香港獨立短片展海報

BLUE MOON

LONELY SHIP

作品《藍月》和《孤舟》的一個鏡頭

這一年嘗試了多種模式的動畫製作，都能看到完成品，整個過程令我對動畫的認知大躍進，更有信心把構思付諸實行。隨後持續創作不同的動畫方案，歷經嘗試、改良、提升，進步很快。我喜歡與眾共享作品，除了給同學欣賞，更發現坊間舉行的「香港獨立短片展」。這個由市政局及火鳥電影會合辦的活動，是當時短片製作者的重要公開放映平台，資源較充裕，致力提升參加者的水平，更邀請海外作品參展，互相觀摩。

該短片展設動畫組，獲悉有此渠道發表作品，可通過比賽提升自我，給我更強的製作原動力。1978 年那一屆，我交出了已完成的《孤舟》，同時把《魔境》修訂重拍，主要是重塑角色的造型，以及添加背景的魔幻氣氛，拍得更仔細，且是有聲版本。首度參賽，無功而還，但不要緊，難得評審給予意見，譬如導演許鞍華表示喜歡《孤舟》的故事，認為可以再發揮，惟獨技術顯得生硬。

參賽的感覺良好，自己又走前了一步，聆聽別人的意見，認清問題所在，思考改善方法，為下一次作準備。

的確，差不多同一時間，我已計劃下一個作品《藍月》，步入創作的第二階段。

蛻變：精心雕琢佳構

少年時代起，觀看的全屬商業動畫，及至修讀電影創作課程，開始接觸其他地區的非主流作品，領略天外有天。

動畫世界原來如此博大，給創意思考打開了更遼闊的天空，驅使我進行實驗。

世界各地的自主動畫作品，各適其適，像加拿大國家電影局便廣邀名家創作，攝製了眾多非主流佳作，實驗性強，非常刺激。電影課堂上，導師陳樂儀介紹了若干，我印象最深的是 Caroline Leaf 以砂作媒介的動畫。當時對砂動畫聞所未聞，初睹其作品《The Metamorphosis of Mr. Samsa》（1977），雖是約十分鐘的單色短片，卻極具感染力，看罷深感震撼。它改編自卡夫卡的小說《蛻變》（The Metamorphosis），砂獨特的質感和表現形式，變化多端，出神入化，更難得是它營造出孤獨無助的氛圍，流露黑色幽默，體會到動畫亦可以做出具深度的作品，讓人有一看再看的意欲，每一回重看都那麼愜意振奮。

這部短片對我影響很深，發現動畫在內容及表現形式上有很強的可塑性，驅使我進一步思考，嘗試採用與砂類近的物料製作動畫，譬如鹽。這是我的實驗時期，不斷追求別出心裁的表現形式，細探動畫的各種可能。同時，外國佳作證明短片同樣可帶出含義深遠的信息，力量不遜於長片，我更肯定要朝這方向走；何況以我一人之力，資源匱乏，想製作長篇動畫，絕對相隔萬重山。

心無旁騖走我路

我喜愛看電影，對拍攝真人演出的劇情片亦感興趣，但這類製作必然牽涉班底，由演員到其他攝製崗位，招募人手大費周折，拍攝亦相對耗時。相反，動畫短片我自行拍攝、剪接、配音及配樂，單靠一雙手就能成就。經反覆思索，按自己的條件，製作動畫更適合自己，於是專心一意做動畫。

Caroline Leaf 的砂動畫《蛻變》對我影響至深

每年出戰獨立短片展比賽，作品有機會公開放映，
成了個人目標，鞭策自己做更多的作品。

1979 至 1982 年，是個人的創作黃金期。每一年都有新作送到獨立短片展，
有時更多於一部，而且每一年都摘下動畫組的首獎，十分鼓舞。連續奪獎，
原因之一是個人起步較早，題材較豐富。無疑我是以精益求精的態度去製
作，並無「拍攝得獎作」的包袱，只想作品有更多觀眾欣賞，堅持走自己的
路。不過，讓我欣喜的是見到陸續有動畫生力軍加入，更不乏成績突出的。

來到這一步，出現了轉折，創作亦進入另一階段。1983 年後，我創作的個
人作品大幅減少，卻依然緊貼動畫圈，那密切程度較過往有過之而無不及，
只是變成以另一形式介入本地動畫圈，以推手身份「煽風點火」，冀推動創
作，壯大本地動畫業力量，自己僅有零星創作。

轉型：推手之力創作

承接之前的參賽氣勢，1983年理應繼續。然而，這時候我身處的動畫創作環境，出現了三個重大轉變：

一、參與獨立短片展多年，與主辦單位火鳥電影會的成員漸見相熟，其主事人馮美華語我：既已連續四年獲首獎，會否背負壓力？對這問題我並未思考過，但亦不敢斷言沒有。對方建議我換一個身份，出任評審，從另一個位置推動本地動畫的發展。聽着亦覺得有意思，遂答應出任評審，因而告別參賽。

二、早於1980年，我已走出純創作崗位，參與了若干推動工作。眼見本地參與動畫製作的人終究寥落，自己既有不錯的起步，亦知坊間不乏愛好者，於是開辦動畫班，鼓勵有志之士投入製作，參加比賽。並非要宣揚爭逐獎項，而是作品有機會公開放映，促進交流，提升自我。那幾年我先後為火鳥電影會、香港電影文化中心、德國文化協會，以至市政局公共圖書館開班，成果充實，從中遇上有才華的能手。譬如香港寫生畫會會長鄧滿球，其繪畫造詣深厚，我在技術上協助他製作動畫，包括剪接、音響，其作品成績突出，自成一格，教我喜出望外。

另外，隨着認識一些志同道合的動畫迷，大家合力搞同人組織，成立單格動畫會（Single Frame），旨在為本地動畫發展出一分力。

三、作為製作人，這階段最大的震盪，就是拍攝器材出現劃時代的轉變。跨進八十年代，家庭用錄影設備開始進入市場，包括攝錄機。傳統備受短片製作人愛戴的超八拍攝器材，面向這時代巨輪，無可避免宣告退場。

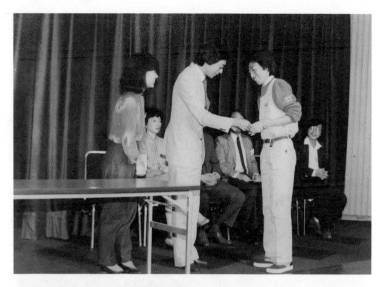

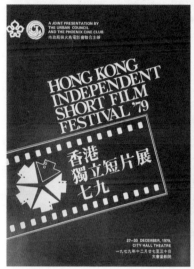

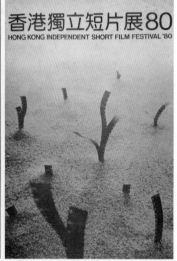

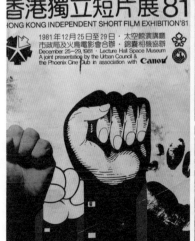

上｜於獨立短片展其中一個頒獎禮當中

下｜短片展歷屆海報

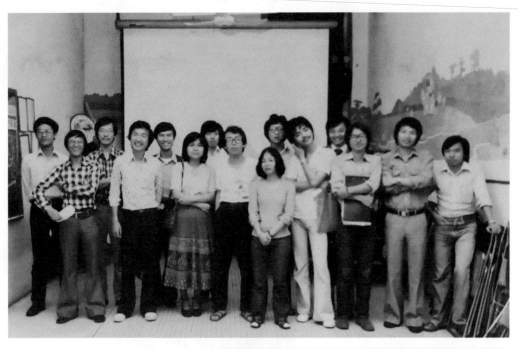

上｜與火鳥電影會同人攝於「振華學校」，當年常在此舉行放映等活動。
下｜參加短片展繳交的報名費收據

超八的確有其局限。比方一卷菲林 50 呎，只能攝下約三分鐘的影像，窒礙了鏡頭的運用，若鏡頭歷時長一點，或拍多一些鏡頭，便要同步準備幾部機。相反，攝錄機一推出時，所用的錄影帶能夠連續拍攝三小時，更可以同步回帶觀看，即時檢視拍攝效果，兼且毋須沖曬，效率高，又划算。

超八退場　拍片艱困

攝錄器材搶灘，超八備受衝擊，尤其超八其中一個重要客源，是家庭電影的拍攝者，他們紛紛轉用攝錄機，超八市場急速萎縮。及至 1983 年，本地沖曬超八的公司接連停運，超八菲林亦漸次絕跡於零售店，取而代之是當時的新產品錄影帶。弔詭的是，這個轉折期卻令業餘動畫製作人陷於困境。一方面超八退場，另一方面，攝錄機無法如菲林般進行逐格拍攝，故無法攝製動畫。

《自殺都市》（1991）

1983 年，眼見超八已走上不歸之途，若要繼續攝製動畫，我必須應變。方案一是提升設備級數，如改用 16 毫米菲林。然而，當初選用超八，價錢相宜是原因之一，若選用 16 毫米，除器材、菲林以至沖曬所費不菲外，剪接、配音等工序也要送到專業公司進行，成本高出幾倍。另一方案是選用攝錄機，棄動畫而投向真人影片。結果我短暫試用攝錄機，製作了少量錄影帶作品。

往後，個人的獨立短片製作大幅減少。其間曾應香港國際電影節主事者的建議，創作了動畫《禁止的遊戲》（1989），以 35 毫米菲林製作，在動畫界前輩李森開辦的製作公司拍攝，那兒備有專業的動畫攝影台及相關器材。之後再以 16 毫米菲林，完成了《自殺都市》（1991）。

這階段的作品不重實驗性，着意拍攝自己喜歡的題材，選擇適切的技術、手法配合，這是往後我對自己這階段作品的理解。

其間嘗試爭取機會多做作品，但本身的要求提高了，推進上不免加添了相當難度，作品的數量終究不多。較特別是 2005 年參與香港藝術中心名為《i-city》的動畫項目，出任「創作顧問」，負責策劃及監控整個製作。

對於動畫，無論動手做或放眼看，我經驗總歸是豐富的。縱然淡出了製作，仍持續參與推動，如出任評判等，迄今從未離開動畫圈子。個人的創作期無疑短暫，但那幾年密集的實踐非常集中，特別是不想被某種模式自困，硬要鎖定於某個說故事方式或藝術風格，老要做出「簽名式」的作品，反而致力多作嘗試，完成的每部作品，影像效果迥異。畢竟世界滿佈美妙的人與事，表現方式林林總總，我喜歡多作嘗試。

Last but not least：我的細妹

前文多次提及自己「一腳踢」做創作，優點是機動性高，事事盡在掌握之中，缺點則是難以動員人手，製作真人實拍片。當然，獨行俠不易為，除了最早期的作品純粹由自己一雙手完成，往後或多或少要他人「協力」。前文常說「找細妹幫手」，沒錯，細妹就是我「團隊」的靈魂人物。

我們家就是兩兄妹，細妹盧冰心，較我年幼兩歲。有別於我的含蓄內斂，細妹個性主動，處事放膽，表演慾強。在我攝製的動畫中，她雖處身幕後，但表演才華依然亮眼，說明確點，精彩處有耳共聽。細妹曾在不同的製作崗位協力，如為動畫膠片上色、打燈等，但最關鍵的角色是幫忙配音。雖然我的作品並非太倚重對白，但在塑造人物、推動情節上，對白還是重要的，當出現女性角色時，總得找細妹傾力聲演。

《孤舟》（1978）中的女機械人，是首次邀請細妹獻聲。隨後的《藍月》（1979），她一人分別聲演小女孩及媽媽，女童到婦人，均應付有餘，維肖維妙。後期的《千平的暑假》（1982），少年主角千平的對白繁多，涉及很多感情變化，她的配音拿捏準確，恰到好處，早已流露演藝天分。

的確，她原想在表演方面發展，曾參演話劇及電視，但後來入讀香港浸會學院傳理學系，逐步走向幕後。有段時間她任職電視台音樂組的編導，再晉升監製，往後轉向演唱會的製作事務，在音樂圈子努力多年。後來移居加拿大，繼而回流，投入綜藝節目的製作，至 2022 年退下火線。回想 1976 年我倆結伴踏上極具意義的東京動漫旅程，到後來她參與我的製作，細妹是我創作歷程的見證者，更是有情有義的支持者。

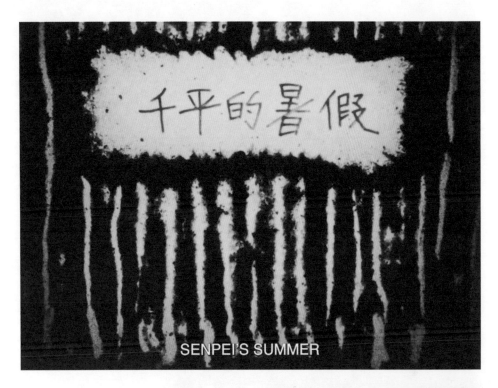

SENPEI'S SUMMER

上｜砂動畫《千平的暑假》（1982）
下｜中學時期的我與妹妹冰心

PART 2

作品摘要

動畫短片有話說

動畫時代——盧子英動畫全記錄

一九七八～一九九一

NECO IO ANIMATIONS

THE RING

動畫
1978

入讀電影創作文憑課程後，購買了自己的超八攝影機，經過試拍，確認可作單格拍攝，於是從學校借來簡陋的動畫攝影台，在家閉門做動畫。

我一直喜愛畫畫，當時日間在茶樓當會計兼收銀，工作頗輕鬆。閒來信手取用樓面落單的粗糙單紙，塗鴉創作。大家給我起諢名「大眼仔」，我就在單紙上創造了「大眼仔」角色，有一雙超大的眼睛，但純粹造型，沒有預設背景，其後用作動畫《The Ring》的主人公。

這是一部習作，彩色，無聲，結合字幕解說，是個寓言故事，沒甚麼大命題。話說「大眼仔」在街上撿到一隻戒指，隨即戴上，以為如「阿拉丁神燈」般，只消許願便能心想事成，世事卻不盡如人意。影片採用開放式結局，背後實源於一卷超八菲林只能拍攝三分鐘影像，而且一卷菲林售價絕不廉宜，所以我把作品盡量壓縮在一卷菲林的長度，沒有充分的時間收結，交由觀眾自行意會。

影片整體表現大致可以，只在課堂上播放，獲得同學欣賞。這是我的手繪動畫嘗試，達到預期效果，確認自己的做法可行，當然仍有進步空間。影片雖長三分鐘，我卻畫了相當多的畫稿，觀看時發現原來太多。起初以為畫稿越多，動作會越細緻。實非如此，部分動作顯得緩慢，動作節奏掌握失準，應按需要調節動作緩急，不能一概而論。

1984 年 9 月，在藝穗會舉行的「盧子英作品選」中，本片以《指環》之名公開放映。

銀河鐵道 999

1978

1976 年的一趟東京之旅，令我更加注意松本零士。1977 年，他接連推出全新的連載漫畫《銀河鐵道 999》及《宇宙海賊》，給我嶄新的視覺享受。閱讀《銀河鐵道 999》之初，已被深深吸引，在連載開始已緊貼閱讀，松本頓成我最愛的漫畫家。漫畫的架構類似公路電影，兩個主要角色乘坐火車，一站過一站的作太空漫遊，經過不同的星球，展開一個個寓言故事。兩個角色別具個性，每個星球均有獨特的視覺設計，火車穿行於浩瀚的宇宙，場面極為壯觀，充滿科幻味道之餘，又滲透童話色彩。

為追看連載，每一期漫畫周刊我都購買。讀過開首的幾期後，我已有想法，若漫畫改編為動畫，會相當可觀，那時候日本仍未有改編為動畫的消息。這一年我開始攝製動畫，因而想自行動手實現構想。此乃超高難度的任務，一來畫稿必須完整重現松本的風格，否則浪費了動畫化這行動，奈何我不是他本人，難完美重現他的筆法；二來動畫化涉及眾多工序，我卻只是單打獨鬥的一人樂隊。

我還是知難而進，選擇了漫畫中第六個故事〈徬徨之星的影子〉，改編後我命名為「冰之星」。故事發生於冰冷的冥王星，情節簡單，女主人公美達露來到星球一處冰封的墳場，伏地追思。她身下的一片晶瑩冰面，透視下方竟埋着大量屍體，其一是她的肉身。場面設計漂亮傷感，相當懾人。

Galaxy Express 999

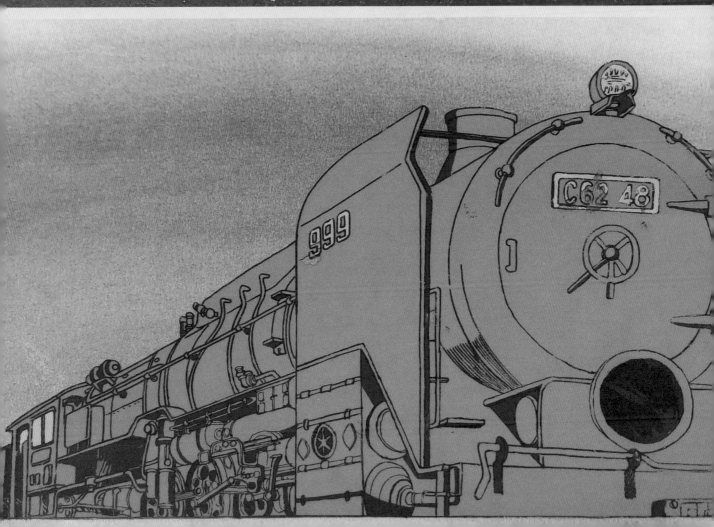

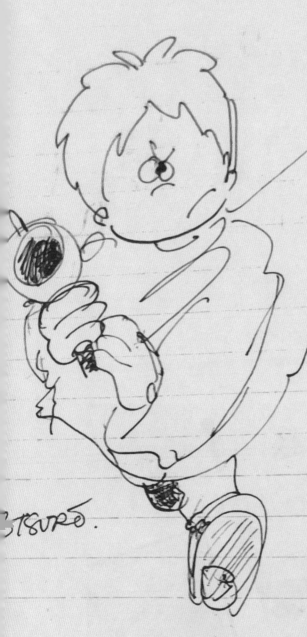

日本式動畫製作所用的專業物料，坊間難尋，但我仍盡力仿效。首先要找繪畫畫稿的膠片，翻查電話簿，發現上環蘇杭街有一家出售醋酸膠片的店。前往採購，始知每張的面積很大，質感不如日本專業用的纖薄，但亦不算厚。我把膠片裁小應用，並要打孔，用於拍攝時固定位置。其次要保留松本的風格，我回中學母校借用黑房，以相機拍下原漫畫圖像，經放大沖曬成相片，置於燈箱上依樣描畫，並以此為基礎補入連續的畫稿，造出人物動態。可惜，受制於技術，火車穿行於宇宙的場面很難處理，結果片中的火車動感不強。

我自行起稿，並描畫到膠片上，畫了相當多畫稿。這是彩色動畫，但沒有專業用的顏料，最終選用了模型油，勝在快乾，有助加快進度。原漫畫屬黑白印刷，色彩上得靠想像。居於大埔多年，九廣鐵路的火車我熟悉不過，於是把車身塗上綠色。後來日本推出的動畫版，官方設定為灰藍接近黑色。上色是龐大工程，結果找來細妹及一位同學協力。

雖然只是三分鐘的影片，卻花了頗多工夫，特別膠片會反光或映照周邊物件，故進行了多次測試，觀察曝光及效果，製作過程較前作複雜。準備了部分故事的內容及畫稿，我便開始拍攝，成為上集。內容沿襲漫畫的情節，直至美達露憑弔其肉身的場面終結。影片看來有日本動畫的風味，整體效果還可以。在課堂公諸同好時，大家都拍掌稱好，畢竟只憑幾個人之力，在很短的時間內完成，自己也覺滿足。

後記：請原作者欣賞

我原想繼續攝製「冰之星」下集，不久之後日本傳來消息，《銀河鐵道999》漫畫將改編為動畫。1978年，電視版動畫播出，第五集完整交代了上述故事。計算一下，我製作時，該片集已展開攝製，但相信我這個動畫版還是稍早起步。我的「冰之星」終究沒有下集。

1983年松本零士訪港，我邀請他參觀單格動畫會，並給他播放自家的《銀河鐵道999》。得悉這來自一人之力，松本感受到我的熱誠，更驚訝多年前在一個遙遠的地方，竟有動畫迷做出如此「壯舉」，甚為欣喜。

上、中｜《銀河鐵道999》製作特輯的動畫稿，這是附加於正片前的一段短片。
下｜我將原作漫畫拍成照片放大，用作動畫稿的參考。

| NAS ∪ GAMMA GROUP LAY OUT SHEET | | | | NO. PA-1/1/1-5 | |

S	F	PICTURE	CONTENT	SERIF	NOTE
①	X	AA — Dark blue — Pink — AA1 Title (3.5 sec)	一宇宙中的黑主星 (慢慢 zoom-in)	↑ fade in (2.5 sec) 10 sec ↓ fade out (2.5 sec)	∅
②	X	AB — Dark blue — Pink — (AB1)	一列車漸逼近黑主星 (change focus, from train to the star) 一白煙自火車噴出 X	對白①	∅
③		AC3 → AC2	一車卡閘打開了 一司机出現 (AC1)		∅
④		AD 車内 AD2 AD3 AD1	一close up of 司机	對白②	∅
⑤		宇宙 AE AE2 宣 AE1 車内	一美度与鐵郎正在觀看 窗外之景色 (zoom in)		∅

| TOTAL FRAME | 1 — 1035 | | | NECO ANIMATION STUDIO. |

《銀河鐵道 999》storyboard

魔境 I 及 II

定格動畫
1978

電影文憑課程的習作中，我作了多種嘗試，做過手繪動畫，便想試做定格動畫。本地電視台向有播出這類動畫節目，除《芝麻街》（Sesame Street）外，還有非常熱門的美國片集《Gumby》，以至英國綜合性節目《Vision On》，由 Tony Hart 主持，介紹花樣百出的手工藝，亦穿插泥膠動畫。我因而了解這種動畫的製作訣竅，加上我也熱衷立體模型製作，對揉搓泥膠玩偶亦不陌生，而且泥膠物料亦容易購得。因此，我對製作定格動畫有相當把握。

創作上，我向來是獨行俠，這一回例外。我找來中學同學方錦輝一起構思，他有很多古怪點子，一起催生出《魔境》這寓言故事。故事大橋段是一群人為利益你爭我奪，終究沒有漁人得利這回事，反而得不償失，更招致惡性循環。當中的爭奪細節，如何互相欺瞞，我與他合力創作。全片並無對白，純粹靠影像講故事，故要小心構思動作，務求達意。因此先定好情節發展，依據結果倒過來推敲動作設計，繪畫故事圖板。我捏造了十多個泥膠角色，造型帶超現實味道，非現實生活能見到的形體。

影片開首是一小段實景拍攝，先進入一個家庭，輾轉繞行鑽入一個孔洞，內裏就是魔境所在。影片悉數在我家的飯桌拍攝，沒有考究背景或氣氛營造，出來沒半點魔幻味道。拍攝花了幾個晚上，因情節豐富，片長達十分鐘，是我首個完整的作品。在堂上播放時，同學反應良好，並給予不少意見。他們大多詬病背景設計欠缺魔境味，超現實色彩淡薄。熟悉音樂的李融，直指長達十分鐘的默片看來沉悶，建議在配樂、音效上多花工夫。

Monster Land I & II

MONSTER LAND

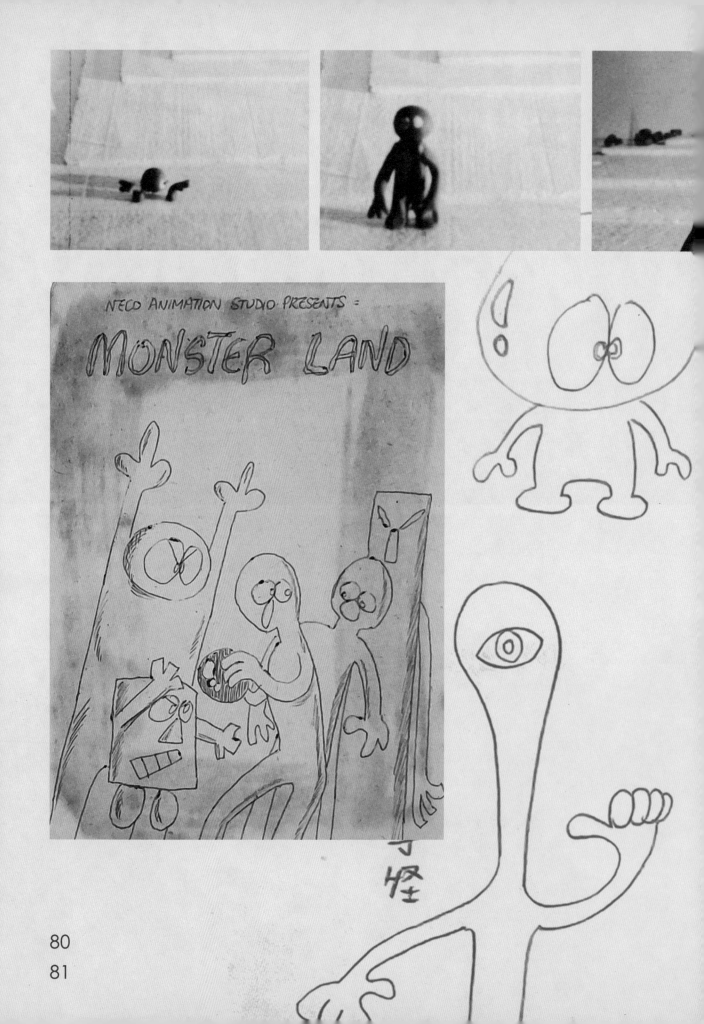

大頭怪

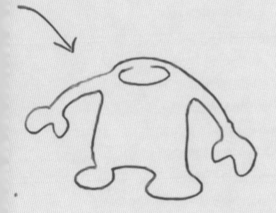

影片的故事是成立的，結合同學的意見，我決定重拍，成為升級版《魔境II》。所有角色人物經重新造型，設計複雜得多，還以發泡膠精心製作了一幕魔境佈景。影片的序幕修改了，我特別商請返回中學的生物室取景，攝下一些動物標本的特寫，然後鏡頭移向一副骷髏骨模型，一直推向頭骨上眼睛的凹陷位，進入魔的世界，從而添加神秘色彩。進入魔境後的故事與原本相若，一群人力爭樹上發光的金球，原來竟是一枚炸彈。

《魔境II》的細節設計豐富，較原版節奏明快，敍事含蓄，長約9分鐘，略較第一個版本短。同時，採用有聲菲林攝製，是我首度挑戰有聲動畫。我接受李融建議之餘，還請他幫忙，在其龐大的唱片收藏中，選出合適的古典音樂，營造神秘、恐怖的氣氛。再次給同學放映，大家均認為改善了不少。我對此片有一定信心，決定出戰香港獨立短片展。

長形怪

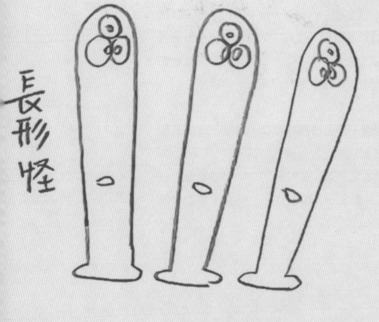

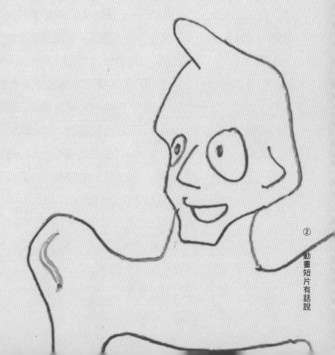

孤舟

動畫
1978

我鍾愛日本漫畫及動畫,深受影響,總渴望製作日本式動畫,卻苦無資源,難度甚高。石森章太郎一直是我喜歡的漫畫家,其作品類型多元化,情節、處境及角色設計不拘一格。他有一系列短篇作品刊於青年人雜誌《Play Comic》雙周刊,是以十七、八歲的青年為對象的刊物,有別於少年雜誌。我因為石森的作品而選讀,意外發現內載性感女郎照片,帶來附加樂趣。其中一個短篇講述一位漫畫家,其和式房間內放置被褥的櫃子,門一趟開,竟可通往另一個空間,構思奇幻。

我一直想把這短篇製作成動畫。上一回《銀河鐵道999》的實驗並不完整,只有上集,且屬無聲動畫,故不想重複繼續做。這次參考石森的短篇,加以修訂,盤算過不會太複雜,故再接再厲,改編為《孤舟》。故事講述一位漫畫家,其房間內藏通道可進入異度空間,他由此登上一艘太空船,浪蕩於外太空。奈何船上空無一人,教他寂寞難耐,後竟遇上一女子,滿以為不再孤單,卻原來對方是機械人,希望破滅。

影片有聲及有對白,作為正式的作品攝製。我先寫備完整劇本,繪畫故事圖板。畫稿全部自行操刀,沒有臨摹,因為我熟悉石森的作品,盡量呈現其畫風。這一回同樣把畫稿繪於膠片上,再找同學及細妹協力上色。有了上一次經驗,整體駕馭較理想,僅幾個場面動態較多,全長約七分鐘。

《孤舟》是我首部有對白、配上音樂的作品,流露日式動畫風味,與《魔境 II》的荒誕玩味可說是兩個極端。我把兩部作品一同送到1978年的獨立短片展,卻雙雙落空。但不要緊,視作汲取經驗,何況獲評審之一許鞍華肯定,她表示喜歡《孤舟》的故事,認為有趣味。

Lonely Ship

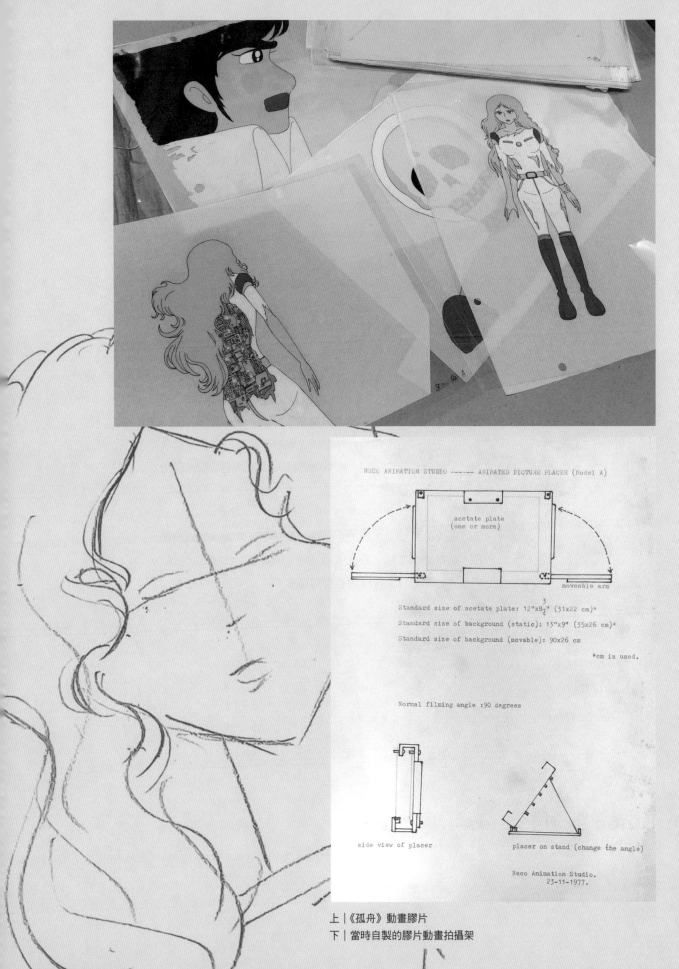

NECO ANIMATION STUDIO ------ ANIMATED PICTURE PLACER (Model A)

acetate plate
(one or more)

moveable arm

Standard size of acetate plate: 12"x8 3/4" (31x22 cm)*

Standard size of background (static): 13"x9" (35x26 cm)*

Standard size of background (movable): 90x26 cm

*cm is used.

Normal filming angle :90 degrees

side view of placer

placer on stand (change the angle)

Neco Animation Studio.
23-11-1977.

上｜《孤舟》動畫膠片
下｜當時自製的膠片動畫拍攝架

夢海浮沉（兩部）

動畫
1978

那些年自己從事多種創作，包括文字，亦愛閱讀，是那些年的
文青。就讀電影課程期間，受同學影響，嘗試寫詩，生活中的
種種感想變成寫作靈感。其中一個詩的創作系列，名為「夢海
浮沉」，以夢作主題，並非夢境的記錄，而是借題發揮，整個
系列有幾十段詩。

動畫創作的火焰燃得正熾，我持續思考題材，於是把這系列中
的個別詩作影像化，屬無聲作品，純粹影像呈現，影像完結後
詩作文字才緊接亮相。同班同學關柏煊亦拍攝動畫，全採用
16毫米制式，當時與他稔熟，向他商借器材拍攝。我從「夢
海浮沉」系列選了兩個作品，再次作新嘗試，第一個用剪紙方
式表現，把剪裁出來的角色作動態處理，帶有畫作味道，別具
特色。動畫中的第二個夢，則把從雜誌剪裁出來的圖像作拼貼
處理，又是另一種效果。

這是較個人化的小品，不適合參賽，故只在課堂上放映給同學
欣賞，希望再作改良。後來與影人胡樹儒商談工作期間，我把
此片借予他作參考，可惜往後便遺失了。

Dreamland Express

Original No. 1

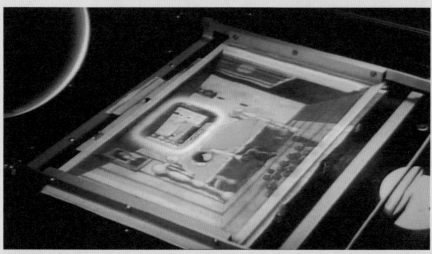

《夢海浮沉》的膠片動畫稿及拍攝情況

我的手作本《三十三夢》內頁

蚱蜢弟弟

定格動畫
1978

李融是我在電影文憑課程結識的同學,他較我年長廿載,已婚,當時育有一幼子,但我們是挺投契的。他是攝影發燒友,置有專業器材,又鍾情音樂,家中的唱片收藏量甚豐。另外他亦熱衷欣賞藝術電影,醉心影像創作,當時已拍攝短片,並做出相當成績,也關心社會時事,曾攝製紀錄片,作品更曾獲獎。

1978 年,李融構思劇情短片《蚱蜢弟弟》,頗具野心,計劃把片中的竹織蚱蜢「活化」,穿插動畫,詢問我能否幫手製作。此前我完全沒有攝製定格動畫的經驗,但聽他講述內容後,認為可行,就答允了。影片以家居作主場景,安排在晚上拍攝,僅一個幻想場面是日戲。當時我在葵涌的茶樓上班,放工便往他位於荃灣的寓所拍攝。片中只有三個角色:一對夫婦和兒子。李氏全家總動員,李太飾妻子,李融的友人演丈夫,李融之子則飾小兒。其寓所頗闊落,工作利便,但需要打燈拍攝,相當大工程。

故事講述母親給兒子買來一隻竹織的蚱蜢,兒子愛不釋手,視作良伴,夜晚睡後幻想蚱蜢活起來,與他嬉戲,故事滲透孩子與蚱蜢如同好友的溫馨情意。我負責的蚱蜢定格動畫,約佔三場戲,事前先繪畫好故事圖板,確定動作。竹織蚱蜢的足部柔軟,要改用鐵線加固,為造出蚱蜢凌空躍動的姿態,得用魚絲懸起,逐格移動來拍攝,並不簡單。個別天馬行空的場面還包括一面印上葉片花紋的牆紙,孩子隨手把葉片如實物般摘下,給蚱蜢餵食,蚱蜢吃罷還會以手抹嘴等。不過,受技術所限,無法做到真人、動畫角色同步互動的畫面,孩子與蚱蜢只能通過剪接同場演戲。

Brother Grasshopper

動畫部分花了多個晚上攝製，往往拍至夜深，年僅幾歲的幼兒捱更抵夜，偶有「扭眼瞓」哭鬧，家長且勸且訓，確實是一場經歷。完成室內戲，尚有一個幻想場面的日戲，選了在九龍塘一個公園遊樂場拍攝。片中的兒子因媽媽待產，爸爸又忙於工作，蚱蜢是他唯一友伴，該段情節講述蚱蜢召來一大群同類與孩子玩耍。我在現場預備了大量蚱蜢，可謂「大陣仗」，費上整個下午拍攝，視覺效果豐富。影片尾聲，竹織的蚱蜢總歸要枯萎，竹葉顏色由翠綠蛻變成枯黃。為呈現遞變過程，我購入於不同時段編織的蚱蜢，新舊顏色有別，藉以呈現逐步凋謝的過程。兒子看到蚱蜢枯萎，傷心不已。這部分以單格動畫結合溶鏡處理，效果理想。

蚱蜢活現的定格動畫部分可說是重頭戲，為影片生色不少。真人演出部分由李融悉心攝製，指導孩子演出尤為用心。真人、動畫兩部分相得益彰，獲「香港獨立短片展七八」劇情組優異獎（即冠軍）。當時我是新手，能參與此片製作，機會難得，認識到實拍電影的工作環境及流程，領略團隊合作。

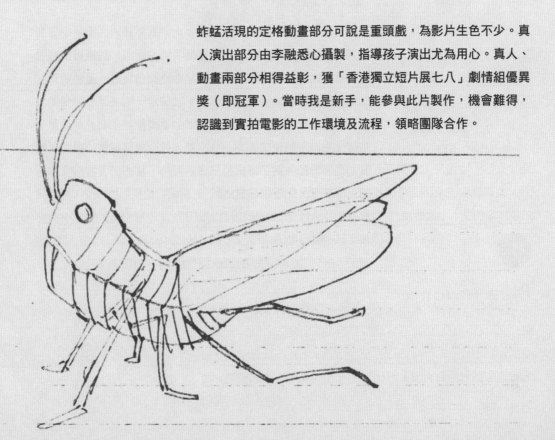

藍月

定格動畫
1979

我經常造夢，之所以留有印象，因為夢境往往牢記。當中不乏離奇怪誕的情景，顯然源自潛意識，有段時間我甚至撰寫夢記，趁有印象時把有趣的夢境詳細記下，作為創作參考。

有了第一次參賽經驗，翌年我再出擊，構思期間發了一個夢。我在街外仰望天空，見藍色月亮高懸，心中泛起一種美滿的幸福感覺，醒來後把它記下。當時我同時從事多種創作，如寫小說、畫繪本，我把這夢境糅合「小飛俠」（Peter Pan）故事的趣味，變奏成一個新的故事，講述一雙幼齡兄妹，父母剛外出，他們赫見天邊高掛藍色的月亮，開心的飛越家門到街外去，來到一處遊樂場，周遭全是小孩子，大家玩在一塊。及至玩得疲累，開始想家，遂重投父母懷抱，返回現實世界。我把故事製作成繪本書，再拍成動畫《藍月》。至於表現媒介，衡量到人手所限，手繪畫有較大掣肘，若畫稿準備不足，會出現人物動作僵硬等弊端，故選用泥膠公仔，製作定格動畫。

隨即繪畫設計圖板，做分鏡劇本。片中有兄妹二人及父母四個要角，以及一大群孩子。角色造型我特別費心，銳意做出較強的質感，衣服用上真的布料，又以毛冷製作頭髮，至於睡房、遊樂場的佈景也做得很仔細。當中孩子飛天的場面，如何個飛法，也費煞思量測試。自己對製作的要求提高了不少，花了多個晚上拍攝，後期工序亦一絲不苟。片中有相對多的對白，配音乃重要環節，為了錄出孩子氣的聲音，我想出「計仔」移形換影。菲林本身備有兩條聲帶，當配成人角色的對白時，其中一條聲帶以一秒走 24 格的速度收錄，配小孩對白時則在另一條聲帶，以一秒走 18 格的速度收錄。放映時採用一秒走 24 格的標準速度，出來的小孩子聲音即酷似兒童嗓音，效果幾可亂真。

Blue Moon

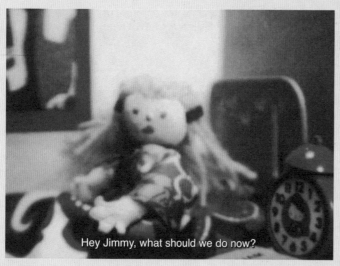

Hey Jimmy, what should we do now?

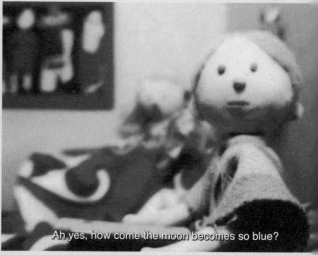

Ah yes, how come the moon becomes so blue?

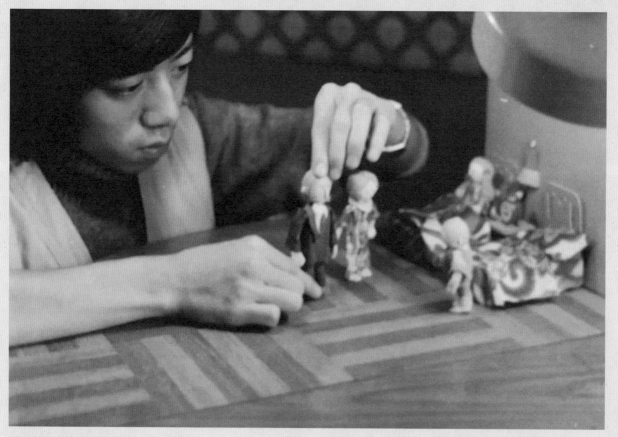

拍攝現場，我正為幾個泥膠公仔注入生命。

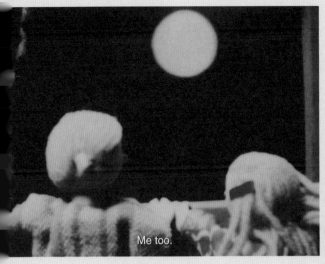

Me too.

It's late night.

作品長約七分鐘，帶出親情可貴的寓意。完成後偶見半島青年商會舉辦「兒童電影製作比賽」，於是送往參賽。影片獲得很高的評價，摘下冠軍，據知參賽作品中只有這一部為動畫片，其餘均為實拍電影。隨後我再把它提交到獨立短片展，取得動畫組冠軍。此前從未有人交出定格動畫故事片，《藍月》是香港第一部有人物角色的泥膠動畫故事片，給本地觀眾帶來嶄新的視覺刺激。泥膠是相當實用的媒介，靈活多變，拍攝期間還可以即興變動，方便創作。

個人覺得，《藍月》在故事敘述、演繹手法上皆表現理想，泥膠公仔的動態靈活有致，傳遞雋永的信息，全片相當完整，成績頗佳。

The clock had just struck ten times when Annie suddenly discovered something strange.

"Jimmy, look! Outside the window, a blue moon, can't you see?" Annie cried out as this was a very strange thing.

"Yes, why has the moon changed its colour? It's fantastic!" Jimmy was also surprised to see this,"Let's go to the window and see clearly!"

The scene outside the window was really beautiful! The moon gave out a bluish light gentley shone on the whole New York city.

Both Jimmy and Annie were amazed.

THE BLUE MOON

Blue Fantasy Series
by Neco

左頁｜《藍月》原作，我一手包辦的繪本。
右頁｜《藍月》的場景設計及 storyboard

= BLUE FANTASY SERIES

THE
BLUE
MOON

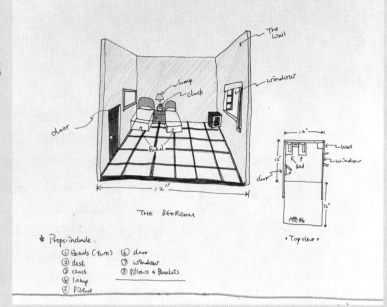

THE BEDROOM

‹ Top view ›

☆ Props include:
① Beds (two) ⑥ door
② desk ⑦ window
③ clock ⑧ Pillows & Blankets
④ lamp
⑤ Picture

TITLE	THE BLUE MOON 藍月		PAGE NO	1.
NO.	VISUAL EFFECT	CONTENT	AUDIO	NOTE
①	藍月	△ 先黑畫面數秒. △ Fade in Title 文字 2" △ 黑底白色字, Hold 3" △ Fade out Title 2".	△ Silence.	
②		△ 再 fade in 天空 (黑夜) 2" △ 慢 tilt-down 見城市房屋, 慢 pan 過, 很暗. 5"	△ fade in theme music.	
③		△ Cut 至一房屋之外牆, 自 窗外向内望見室内之極 夜. 慢 zoom in. 6"	△ 慢 t fade out music.	
④		△ Cut 至室内, 門打開.1" △ Annie 走出睡, Mami 站 在門前說話. 2"	△ Mami: 好啦, 乖啦, 上床啦......	

ELEANOR RIGBY

鹽動畫
1980

電影文憑課程的動畫課堂上，導師陳樂儀引介了不少外國實驗動畫作品，包括加拿大動畫人 Caroline Leaf 的砂動畫。此前我從未想過砂可以作為動畫媒介，首次目睹，驚喜交集。其黑白動畫片，影像曼妙懾人，內容凝練而富感染力，絕對是高手的表現，一見傾心，立刻試做。我在玻璃上撒下一把砂，撥弄推送出砂畫，影像不斷流動，變化多端，可作即興處理，創作具彈性，應用上優點眾多。可是內心總在掙扎，珠玉在前，再做就是重複別人的路，於是想另闢新徑，運用砂以外的物料。

我從類似的顆粒狀物料入手，想到用白砂糖，它與砂類近，兼且是透明晶體，或有另一番效果。於是埋首測試，把一堆砂糖放在燈箱上，在燈光映照下呈現獨特的晶瑩質感，把砂糖堆高、掃平，會出現不同層次的陰影變化。原來透過控制砂糖堆疊的厚度，會出現不同層次的光暗落差，可營造灰階表現，砂粒則沒有這種灰階層次。於是我試用砂糖作媒介做動畫，考慮到撒開的砂糖會招惹如螞蟻等昆蟲，衍生衛生問題，方案告終。心念一轉，改用鹽不就可以麼！

幼鹽同樣是晶體，顆粒更細小，我把鹽堆進行曝光測試，嘗試做出最廣闊的灰階層次效果，同時發現用幼鹽營造的動態影像，看來並不會察覺是幼鹽粒子，相當有趣，於是展開創新的鹽動畫。我酷愛音樂，這次選擇以歌曲為拍攝主題，當時音樂錄像（MV）尚未大行其道，也是新嘗試。我選上鍾愛的披頭四（Beatles）歌曲〈Eleanor Rigby〉。雖然披頭四 1968 年的音樂電影《Yellow Submarine》已製作了〈Eleanor Rigby〉的動畫影像，但我以本身的手法表現。先把歌詞拆解，用秒錶逐段計算時間，分析節奏，務求做到影音緊密扣連。內容上我改編為一個年輕女子的故事。

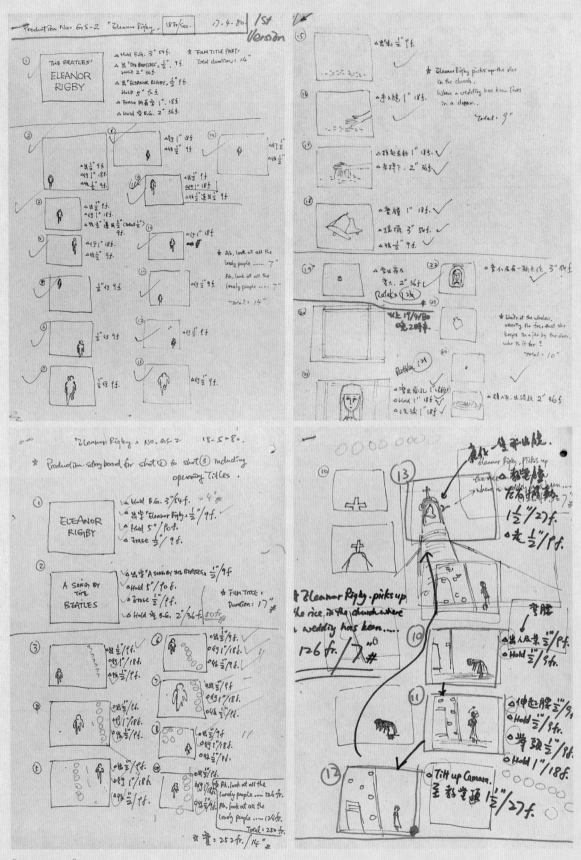

《Eleanor Rigby》 storyboard

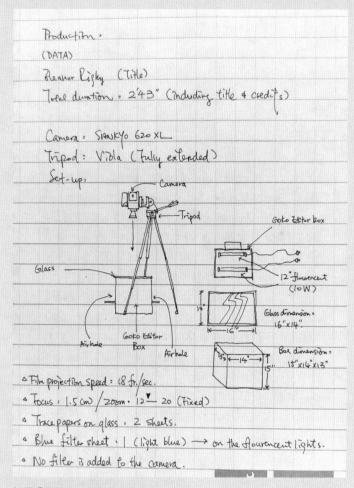

Production:
(DATA)
Eleanor Rigby (Title)
Total duration = 2'43" (including title & credits)

Camera: SANKYO 620 XL
Tripod: Viola (Fully extended)
Set-up:

Camera
Tripod
Goko Editor box
12" flourescent
(10W)
Glass
14"
16"
Glass dimension:
16"x14"
Goko Editor
Box
Airhole
Airhole
Box dimension:
15"x14"x13"
13½"
14"
15"

△ Film projection speed = 18 fr./sec.
△ Focus = 1.5 (m) / zoom: 12 — 20 (Fixed)
△ Trace papers on glass: 2 sheets.
△ Blue filter sheet: 1 (light blue) ⟶ on the flourescent lights.
△ No filter B added to the camera.

拍攝「鹽動畫」時的基本組合

實行過程中，才知道用幼鹽做動畫非常吃力，因為幼鹽的形態不穩定，今天拍罷，翌日再來已出現變化。故每一個鏡頭必須緊接着拍攝，中間不可暫停。拍攝過程亦要十分專注，牢記下一步要如何處理，相反定格動畫主要集中處理一個人物，較為容易。另一大難題是，香港氣候潮濕，鹽受潮後溶解黏連，結成塊狀。拍攝期間較少被撥弄的鹽粒，會轉瞬變硬，之後無法再被推動，迫得換上新的鹽重拍。所謂「洗濕個頭」，惟有硬着頭皮繼續，動態上有所折衷，包括分拆更多鏡頭，以及更平均的撥弄鹽堆，以免個別地方結成硬塊。

最終作品的畫面較我擬想的簡單，約三分鐘的片，亦花了多天拍攝。我猜想自己是全球首個用鹽來做動畫的人，只能說是一次不太成功，但有趣的經驗。自己享受聽歌，原想多拍 MV 類影片，迄今卻只有這一部。

康仔的一天

動畫
1980

升中後，我入讀位於葵涌的聖公會林護紀念中學。及至中三，新入職的張玉芙老師主持美術科，帶來新氣象，改變過往傳統的教學法，採用靈活方式講授新鮮的課題，像灌輸平面設計原理的概念，對我的美術觸覺影響深遠。此後我對美術科越加投入，中五時更出任美術學會會長，推動美術科的運作。由於出任該職，多了機會與人接觸，以至公開演講，增強了膽識，不再怯場，改變了過於內向的個性。

畢業後，我與張老師保持聯絡，她很關心學生的發展，我的動畫作品在獨立短片展放映，她亦應我邀請出席欣賞，十分捧場。1980 年前後，有天她致電我，請我協助拍片。事緣當時有一項校際比賽，以個人衛生與健康為主題，各校創作宣傳方案，一決高下。活動當天，各校均會擺設攤位，展示成果，張老師別出蹊徑，希望製作一段動畫短片在場內播放，深信是校際活動破天荒之舉，必然更具吸引力，眼見我幾年來又進修電影又製作動畫，故想我協助。

當時我主要考慮兩點：一，拍攝器材方面，決定選用超八攝製；二，要帶領約十位從未接觸動畫製作的師弟妹，僅得一個月時間，必須高效率。我先給大家觀看我的短片，從而講解製作動畫的基礎知識。他們的領悟力頗佳，很快已掌握重點。我按主題設計出動畫主角「康仔」，以他一天的起居作息為主軸，從各個小節帶出衛生與健康信息。然後進行集體創作，大家很快構思了不少故事細節，每位組員各自負責一個段落，回家繪畫故事圖板。礙於全屬新手，我決定採用剪紙動畫，相較手繪動畫容易執行，至於我負責的一段則仍用手繪畫。

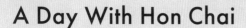

A Day With Hon Chai

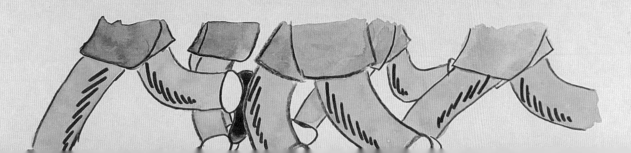

本片乃特別為
『個人衛生與健康』
展覽而拍攝。

《康仔的一天》大量的剪紙動畫稿

由中學生親手繪製的 storyboard

一星期後，師弟妹交回的故事圖板，內容天馬行空，非常有趣。繼而指導他們做畫稿，大家分工合作，約花兩星期便完成，組成全片。隨後的拍攝工作相對專業，我一力承擔，借用陳樂儀公司的器材攝製，跟着在張老師家中一起配音、做效果，製作過程很完整，一段長十多分鐘的動畫片順利誕生。

活動當天，學校攤位特別闢出一小型放映間，循環播映該動畫片，觀眾的反應極佳，最後協助母校勇奪冠軍。雖然由多人做畫稿，出來的風格仍甚為統一，主角康仔的處理亦很連貫，絕不馬虎，大概是香港首部由中學生集體製作的動畫。是次結合眾師弟妹力量製作動畫，無驚無險，是相當開心的難忘經驗。我與部分師弟妹，連同張老師，維繫了一段長久的情誼。

Flip Film（兩部）

動畫

1980
1982

每年香港獨立短片展都有多個展前活動，橫跨半年，包括講座、分享會等。隨着在影展中獲獎，我應邀擔任展前活動的主講嘉賓，分享經驗，亦結識了主辦方火鳥電影會的成員，之後進而開班介紹動畫製作。1979 至 1980 年間，除了火鳥，我亦為香港電影文化中心等機構開設動畫班，每期四至八堂不等，必然包含堂上實習。

作為基礎，先會進行「真人動畫」實習，就是以單格拍攝真人，以真人為對象逐格營造如動畫的動態，稱為「Pixilation」，讓學員體驗動畫製作的基本模式。稍為進階的，會做「黑板動畫」，用粉筆在黑板繪圖，逐格拍攝，做出粉筆畫動畫。再高一級就做「Flip Book」（動畫小冊），用空白的小本子、拍紙簿，在每頁的邊緣位置，逐頁繪畫連續的圖案，當高速翻動頁邊，便出現動態畫像。學員在家完成這功課，再拿回堂上一起欣賞，我亦會挑選優秀的作品，逐格拍攝成動畫，放映給大家觀賞。

如此催生出兩部《Flip Film》，中文片名《動畫習作》。基本上我每個動畫班都會安排做這習作，而這兩部片所記錄的作品，成績比較突出，影像結構、畫功及圖像動態，均有相當的水準，值得拍攝下來公開放映。當中也有我繪畫的部分。這是學員學習動畫的歷程記錄，屬集體創作，故事性較薄弱，卻適合學生欣賞，供後學者作參考，也很有意思。兩部《Flip Film》I 及 II，分別於 1980 及 1982 年在香港獨立短片展放映。

畫稿繪製：（上）江建民、（下）陳育強

ROBOTS

動畫
1982

1982 年前後，隨着在獨立短片展拿下幾次獎項，創作意欲極
強，想多點製作。其間另一創作動力，來自開班講授動畫製
作。我因講課認識了很多新朋友，有感每年參賽的動畫作品實
在不多，所以鼓勵學員參賽，自己作為導師亦要以身作則，通
過開發作品來鼓勵學生多試多做。與《動畫習作 2》差不多同
期，製作了《Robots》，又名《機器人》。它可說是《Flip Film》
的放大版本，以簡單線條繪畫畫稿，畫面較大，長約兩分鐘，
作為示範，給學生了解與《Flip Film》習作的差別。

《Robots》包含簡單的故事，講述未來世界人與機械人同時存
在，兩者看來分別不大，但實際上又有何不同？並非甚麼嶄新
的意念，只想引發聯想，以簡單、幽默的手法表現，只有幾句
對白，帶點嬉戲味道。這片也有參加比賽。

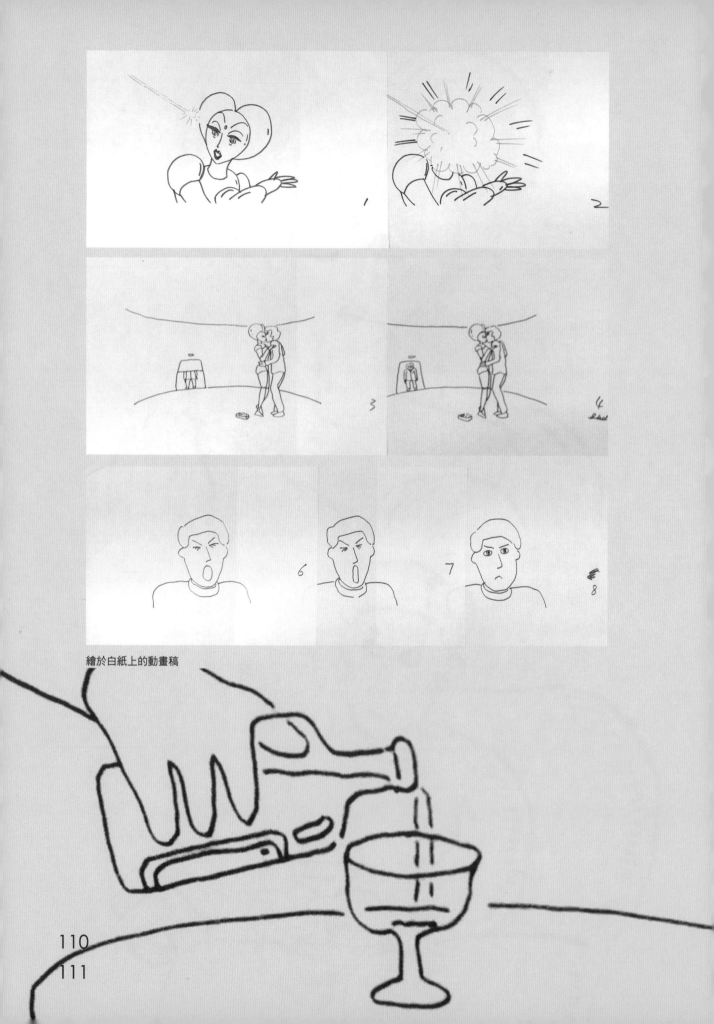

繪於白紙上的動畫稿

簡單的 storyboard

昏睡作家

定格動畫
1980

當時構想不斷，創作意欲旺盛，同一年往往有多於一部作品參加獨立短片展比賽。當然，內心亦有一些盤算，有意識地每年做一部「重頭戲」，試新的題材、手法，製作相對精巧，挑戰自己。當時無論日間正職、晚間教班以及工餘興趣都離不開動畫，是不折不扣的全職動畫人。創作以外亦不斷觀摩學習，尤其每年欣賞香港國際電影節的世界動畫精選節目，拓闊眼界，對創作帶來正面的刺激。

通過這些外國佳構，接觸到眾多大師級作者，像祖籍美國，旅居英國的動畫兄弟組合 Brothers Quay。兄弟倆鍾愛波蘭的環境，選擇在當地攝製定格動畫。波蘭於二次大戰期間飽受戰火蹂躪，歷經共產政權，國家籠罩破落、頹廢的氛圍，他倆的作品亦瀰漫這種氣息。1980 年看他們的定格動畫《夜靜情迷》（ Nocturna Artificialia, 1979 ），印象非常深刻。該片講述一位司機駕駛着電車，在深夜穿行於城市，疲敝地凝視周遭破敗的市景，有強烈的表現主義色彩，木偶設計面目模糊，調子陰暗，有着東歐動畫的特色。我再於 1987 年香港國際電影節看他們另一作品《大鱷街》（ Street of Crocodiles, 1986 ），仍貫徹這種晦暗陰沉的風格。

受《夜靜情迷》啟發，決定製作一部調子相近的作品，同樣是定格動畫，當然經過消化再現，注入本身的想法，製作了《昏睡作家》。故事講述持續埋首寫作的作家，直至日落後仍無法擱筆，即使疲累不堪，睡魔屢屢呼召，他只能孤身一人撐持下去。怎麼辦呢？惟有想法子提起精神。這多少是我當時的寫照，創作上要獨自應對，偶覺孤寂，但又要爭取這種「孤單」，才不會受騷擾，還要極度專注，集中精神實踐心願，明天仍要上班應付正職，縱然累極想睡仍要繼續。那種心情是非常複雜的。

●

Night of a
Sleep Writer

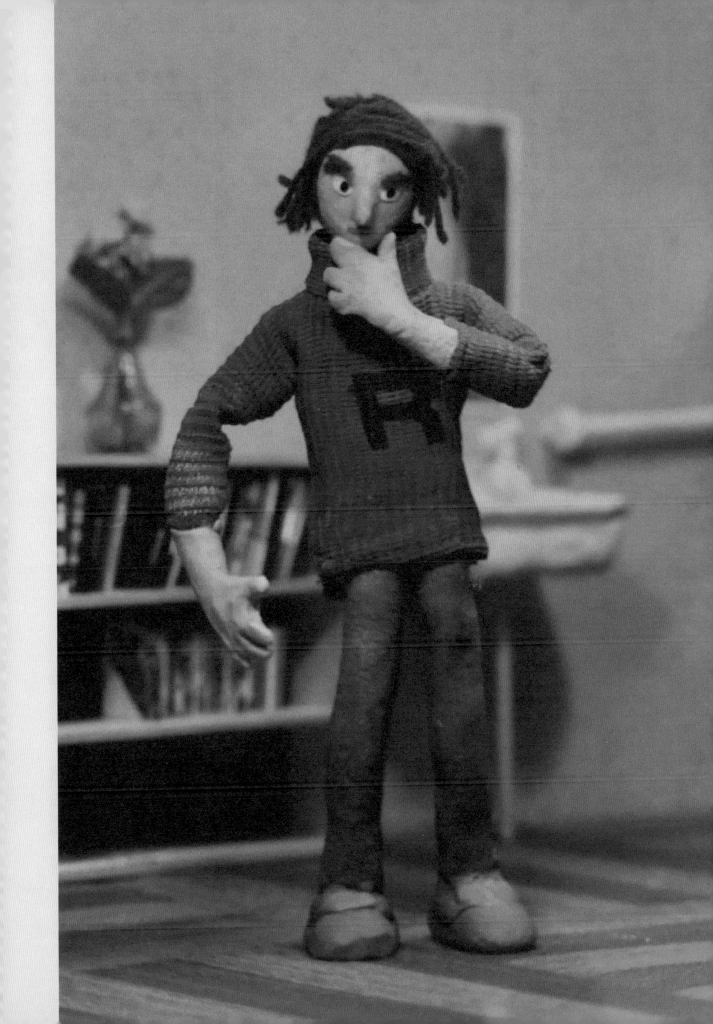

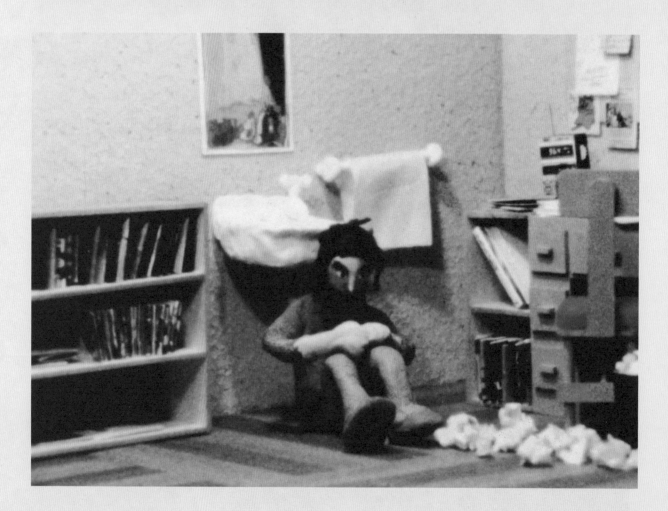

在這框架下，我添加了不少有趣情節。際此夜深時份，周遭有意想不到的騷擾，譬如偶然瞥見鄰家窗戶現出誘惑的女性身影。作家想放點音樂提神，豈料變成催眠曲，與預期效果背道而馳。總之各種各樣經歷，逐步驅使他走向入睡邊緣，無法保持清醒。最後他果然睡着了，繼而消失，可謂創作人的噩夢。

我以定格動畫方式處理，製作規模較以往大。全片配以音樂，沒有對白，只有作家一個角色。作家人偶製作得相對大，高約七吋，背景亦做得較大型，各個小節都盡力做到精緻。為營造深更夜半的氣氛，費上相當心思，如昏暗的佈光，配以時鐘「的答的答」悶響。影片獲 1980 年獨立短片展動畫組冠軍，評審之一靳埭強指出此片：「是非常成功的作品，有意念，有戲劇感，節奏明快，主角造型及動態有個性，色彩及構圖優美，結局亦頗引人深思。」我亦自覺是個人最重要的定格動畫作品。

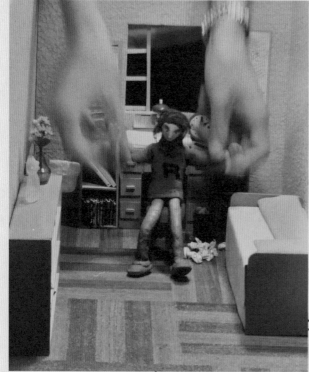

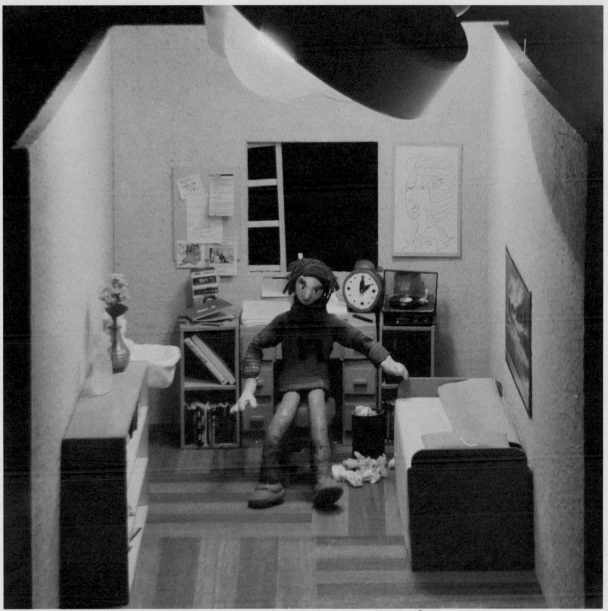

《昏睡作家》拍攝現場

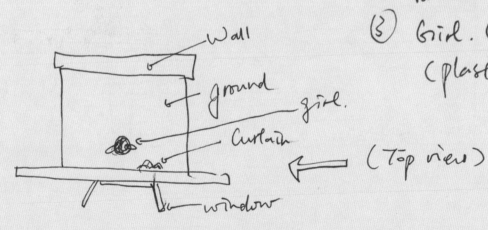

① 窗.

② 窗~~簾~~ Curtain. (紗)

③ Girl. (大 ● 半身)
(plasticine, painted)

Wall

ground

girl.

Curtain

← (Top view)

window

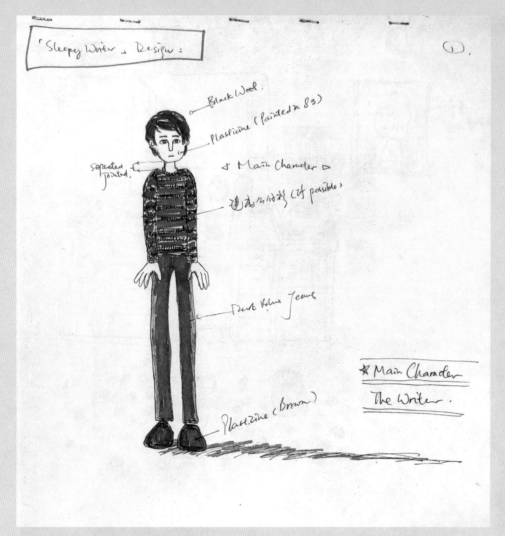

主角「作家」的初期設定

場景及小道具的擺設圖

龜禍

砂動畫
1981

個人動畫故事的題材，靈感來源多種多樣，既有取材自生活經歷，如前述的夢境，又或目睹一些場面，不管如何，大前提是有一股衝動要把它呈現出來。當然亦有參考漫畫、小說、電影，有時是沒有意識的備受觸動，繼而再創作，亦可以是有意識的進行改編。

繼《藍月》、《昏睡作家》後，1980 年我再構思新一部「重頭戲」，腦海翩然出現中學時期讀過、由老師推介的短篇小說—— Edmund Wilson 著的《The Man Who Shot Snapping Turtles》。此乃名作，帶出人與動物的關係，以及人際間的勾心鬥角。故事只有坐擁池塘的地主及獻計軍師兩個人物，最教我震慄的情節，是地主發現池塘出現大量烏龜，威脅在那兒嬉戲的水鴨，地主認為破壞美景，竟抽乾池水，把烏龜屠殺，這場面一直記在我心。也許我喜歡龜，亦曾飼養，故格外上心。重讀了一遍小說，仍為之震慄，決定改編為動畫。該作品沒有正式的中文譯名，我取名《龜禍》，覺得挺貼切。

先把小說內容繪製成故事圖板，這次選用砂作媒介，是我首部砂動畫。雖然一直想做，惟珠玉在前，總介懷重複。但這故事內容豐富，手繪畫較難處理，砂動畫更合適，能造出變化多端的畫面轉換。全片篇幅不少，長 10 分鐘。製作期間，砂用來得心應手，隨意的便撥弄出多變的影像組合，營造有趣的動態場面，好使好用。事前構思的場面都能完成，包括抽乾池水殺龜的焦點場面，內容有持斧頭斬殺砍頭的暴力情節，用砂表現，不致浴血的恐怖，卻依然能帶出震撼力。

The Man Who Shot
Snapping Turtles

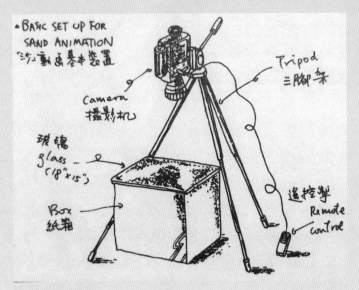

砂動畫拍攝設置圖

短片無法額外加配字幕，此前的《藍月》採用粵語對白，構成推廣的障礙，令不諳粵語的外國觀眾產生隔膜，甚至無法理解。本片決定捨棄對白，但部分情節必須對白交代，包括開首軍師向地主獻策，把烏龜製成罐頭牟利，以及後段軍師有威生財大計由其提出，要求分一杯羹，致雙方起爭執，他怒而槍殺地主。我為影片選上德國的流行曲襯托，於是將計就計，把二人交談的對白配上「嘰呢咕嚕」的假德文，並在畫面加上對話框作指引。

我對這小說既熟悉，亦有感覺，腦海早留下不少畫面，經消化後，把內容影像化，可謂手到拿來。《龜禍》是香港首部砂動畫，整體處理上乘。改編上有一定難度，觸及心理刻畫，勝在抓着重點。選用砂作素材相當明智，單色影像淡化暴力程度，提升了黑色幽默感，以影像講故事，不同國籍人士都能看懂。影片獲甚高評價，摘下獨立短片展動畫組冠軍。評審劉成漢表示：「從《藍月》到《龜禍》，盧子英的進步是驚人的，他把香港的動畫製作提高到國際水準的地位，本片音響影像懾人，充滿詩意……」

《龜禍》在敘事手法、音樂運用方面，自覺稱心滿意，欣喜有了長足的進步，此片是我最重要的作品之一。

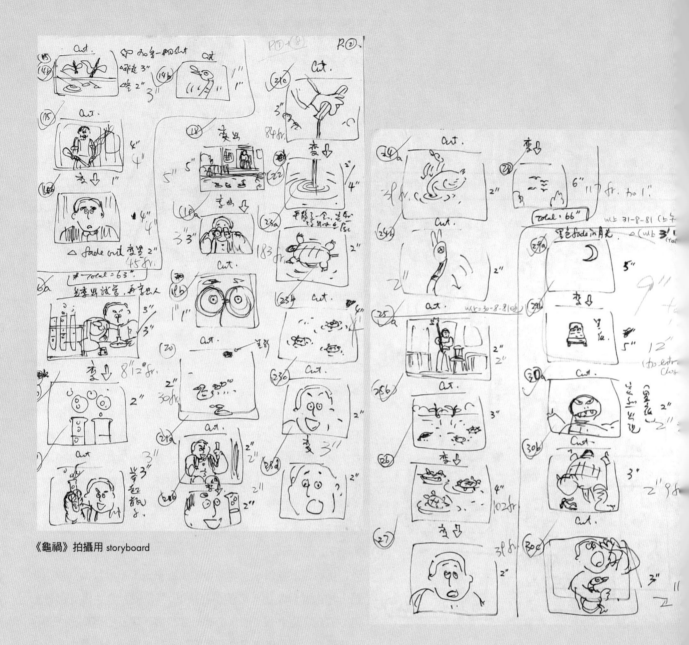

《龜禍》拍攝用 storyboard

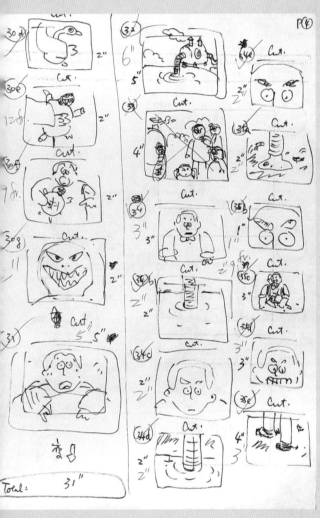
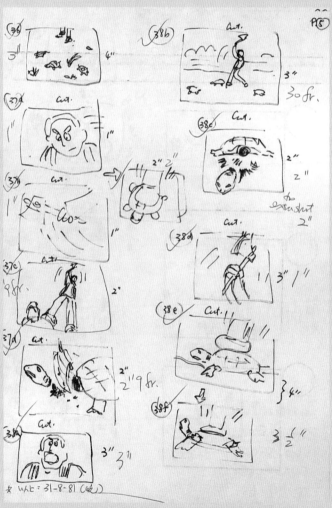

《龜禍》第一版 storyboard

《龜禍》概念圖

千平的暑假

砂動畫
1982

基於砂動畫的種種優點：成本低、毋須準備大量畫稿，且操作簡單，可即興發揮，效果生動，故《龜禍》完成後翌年，構思新作時仍選擇做成砂動畫。原本有幾個拍攝題材，最後選上著名漫畫家永島慎二的短篇《暑假》。

原作以單線條繪畫，只有兩個人物，簡潔而寓意深遠。少年人偶遇一老者，對方心臟病發垂危，臨終表白心願，他鍾愛海洋，希望少年帶他到海邊。少年應允，然而，赴海邊實要走相當遠的路程。少年只是小學生，為了兌諾，幾經艱辛亦要拉長者的遺體到海邊。雖有漫畫的畫面作參考，但變成砂畫，表達模式迥異，須扼要省略。改編上並不困難，先繪畫好故事圖板，毋須做太多準備工夫。

奈何這期間自己公私事務異常繁忙，既有香港電台的正職，又主持動畫班，同期還兼職替電影公司做動畫特效。影片篇幅頗長，達 15 分鐘，有紀錄指是當時最長的本地獨立動畫，加上要進行粵語對白配音，還有配樂，製作工序頗多，還必須在截止日期前提交，但參加比賽的心依然熾熱，不想中斷，惟有頂硬上，的確捏了一額汗。時間有限，不得不折衷，整體製作流於草率。雖然最終它仍摘下冠軍，但相較《龜禍》各方面的圓滿表現，此片實有一定差距。雖然我十分喜歡原故事，但這個動畫版，畫面處理過於簡化，亦太依賴對白交代，外國觀眾難以理解。

Senpei's Summer

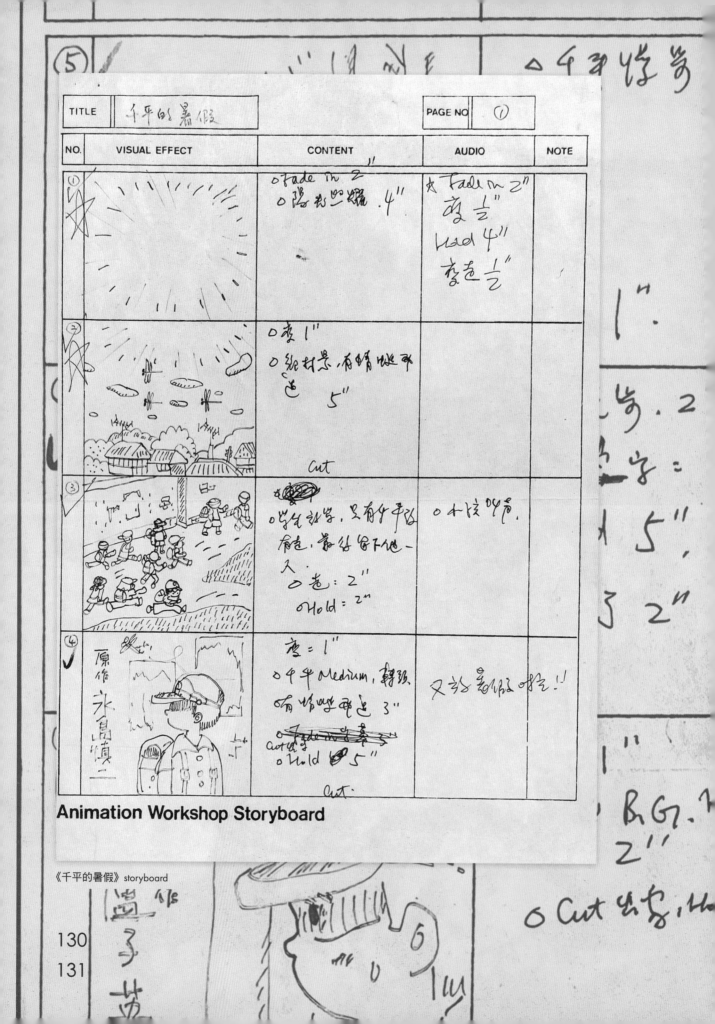

Animation Workshop Storyboard

《千平的暑假》storyboard

Animation Workshop Storyboard

上 | 《千平的暑假》海報設計
下 | 永島慎二原作《暑假》片段

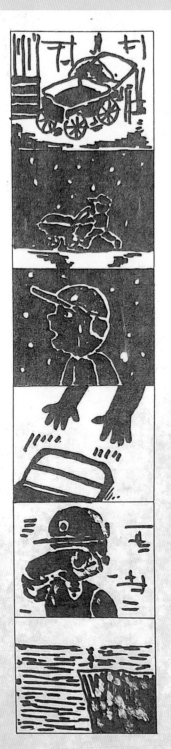

《千平的暑假》概念圖

禁止的遊戲

動畫
1989

在這部作品之前，歷經多年沒有投入製作動畫，只做過一些錄像作品。然而，自己從未離開動畫，在圈內依然活躍，內心仍有創作衝動。八十年代末，那時我已與香港國際電影節團隊合作多年，相當熟稔，他們提議我久休復出，再搞製作，與此同時，香港藝術中心亦籌備香港獨立動畫的放映活動，問及我除了舊作，會否有新作品參展？因已累積了十年的得獎作品，計劃作一次檢閱，無疑是一個好時機「出山」。

重投製作，超八已退場多年，器材必須衡量取捨。前輩動畫人李森這時在北角開辦了一家製作公司，承接商業動畫製作，備有全套拍攝器材。我便選擇到其公司製作，選用 35 毫米菲林，成本較高，質素卻理想。惟此時離提交作品日期僅餘一個月，故內容、製作都不能太複雜。隨意醞釀出一個簡單的題材，成就了《禁止的遊戲》。

這是我相隔七年再做的動畫。故事內容源自我的日常觀察，記下父母帶稚齡孩子逛街，孩子被玩具店的商品吸引，着迷觀看，此時父母悄悄躲起來，孩子轉頭找不到家長影蹤，害怕得嚎啕大哭，父母在旁興奮竊笑，欣喜地跑出來安撫⋯⋯片長四分鐘，手繪動畫，用簡單的線條勾畫，設計上以趣味為出發點，引發觀眾會心微笑。全片沒有對白，以影像講出我想講的，片名「禁止的遊戲」道出我的詰問：究竟這種常見的「遊戲」，會否令孩子留下成長陰影？值得玩嗎？

The Forbidden Game

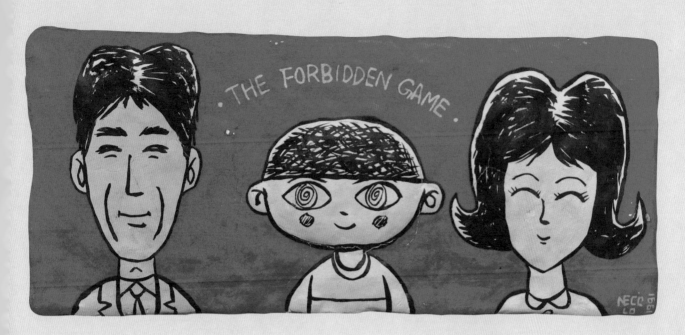

※ 这一天，爸媽和我玩了一個 禁止的遊戲……！

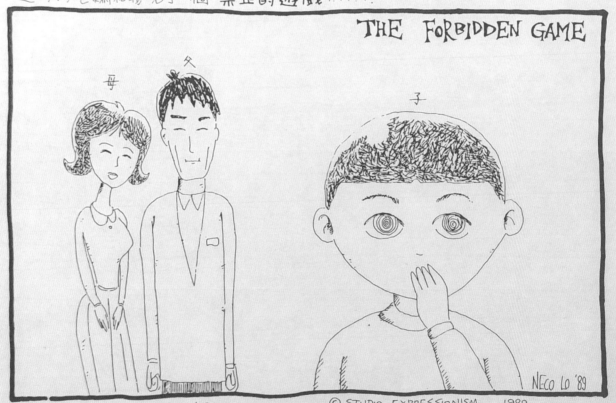

A NEW ANIMATION BY NECO LO —————— © STUDIO EXPRESSIONISM 1989

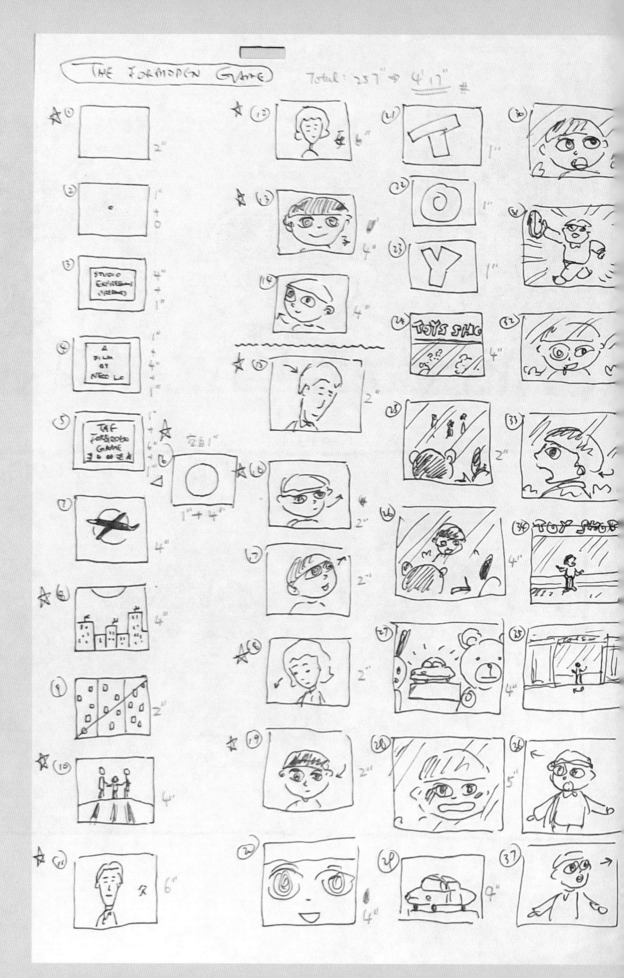

《禁止的遊戲》
storyboard

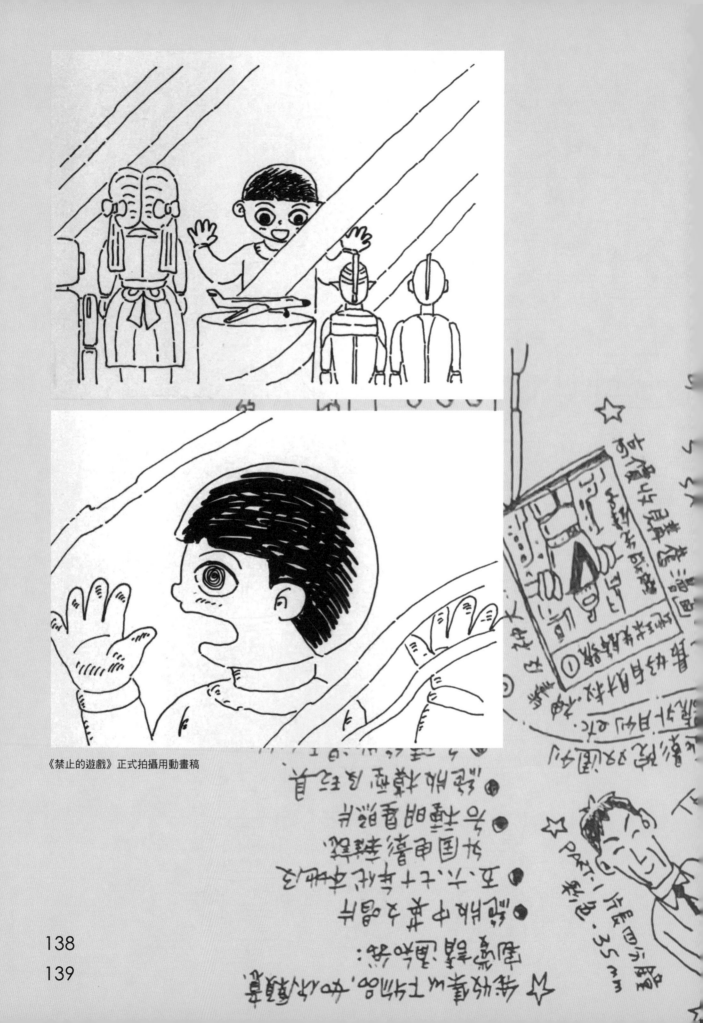

《禁止的遊戲》正式拍攝用動畫稿

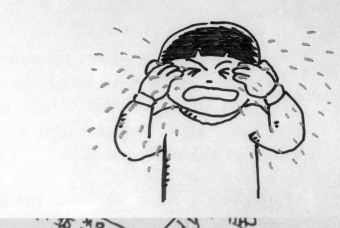

THE
FORBIDDEN
GAME

禁・止・的・遊・戲

自殺都市

動畫
1991

完成《禁止的遊戲》，體會到仍有渠道製作動畫，牽動了創作意欲。雖則工序較以前繁複了，但依然想多拍一點，尤其有些題材只能用動畫來表現。

八、九十年代之交，香港藝術中心每年都舉辦暑期藝術營，以公眾為對象，邀請不同範疇的導師主持工作坊。我應邀數度參與，講授動畫。營地位處郊區，我要自行搬運放映機進營講課，但過程相當愜意。因為師生在營地共聚幾天，緊密接觸、交流，一起實習，機會難得，和學員亦很投契。有一位執教於香港城市大學的學員，建議有興趣的學員組織起來，往後一起磋商及製作，我答應參與。與他們商量拍攝主題時，又喚起了創作心。

最終，小組內有兩位學員拍攝了作品，我從旁協助，包括技術以至資金，並掛上監製職銜。其一是以 16 毫米菲林製作的《火龍》，呈現漂亮的光影線條，另一是梁志權的《火港》（Hong Kong on Fire），以鉛筆勾畫的幻想性作品，長三分鐘，以 35 毫米菲林拍攝，兩片均曾公開放映。

時為九十年代初，我有一部原想圍繞移民，關於離開的故事，腦海湧現了一個畫面：香港如浮島般遠飄他方。創作過程中，我傾向從場面出發，未必有具體故事，通過場面引申。那陣子本地接連發生多宗跳樓輕生事件，令人不安，創作意念因而轉變了，腦海勾起一個畫面：人從高樓躍下，但懸浮於半空，沒有着地，一次漫長的自殺，永不中止。

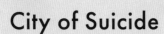

City of Suicide

自　　　殺

CITY OF SUICIDE

都　　　市

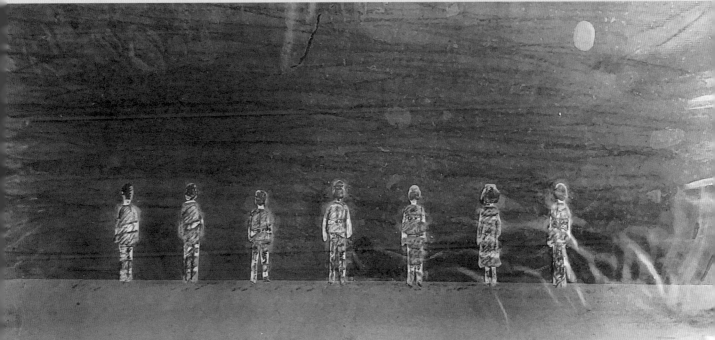

下｜已變色的《自殺都市》動畫膠片

緊接草擬了若干想法、畫面，概念逐漸成熟，卻非以豐富細節先行。影片記錄主人公早上起來，外出走到街上，途經一大樓，莫名的推動力驅使他直奔大樓的天台，眼見四周欄河邊緣站立了很多人，一個又一個，他找到了一個位置擠身上去，跟隨其他人一同躍下樓輕生，過程中各人的姿態、動作有別……最後一個場面是大樓的遠景，天空下着毛毛雪，輕盈的雪花飄在半空，永不着地，是那些輕生者嗎？

此片主要是手繪動畫，基於想呈現氣氛，砂動畫的單色畫面並不合適，雖曾嘗試加色，但不成功。不過，片中主人公跑上樓梯，以及躍下大樓的一刹仍採用砂動畫，畫面更形多樣化。一如既往，我着重細節趣味，於是找來昔日港台的動畫組同事黃志輝、張子明，請其各自構想一個人物，繪畫一組跳樓動作。我把他倆的創作加入片中，純為添加趣味，難得與全片調子胎合，整個跳樓段落佔上相當篇幅。我一向重視配樂，這次找到德國樂隊 Tangerine Dream 的歌曲作背景音樂。影片以 16 毫米菲林拍攝，全長四分鐘，製作期亦挺緊迫的，資源所限，全部在家中拍攝，各方面都控制得不錯。

我很喜歡這作品，觀眾的反應亦相當理想，均對選取這個題材感到意外。對我來說，最感興趣的是他們對「躍下」那一刹的感觀、想法，這並非要探討死亡或自殺，而是對短時間內多人選擇自毀行為的感受，一種較深層的感覺，而非一般的直接反應，影片基本上傳遞到這份感覺。2006 年香港電影資料館舉行「香港動畫有段古」專題節目，選映了《自殺都市》，伴隨出版的專書上刊載文章〈給思緒寫的信〉，作者黃奇智相當喜歡這部片，意想不到死亡題材可拍得如此懷美，指影片「意韻盎然，給人的印象特別深。……這是一部精煉而詩意的小品」。

片名雖令人聯想到死亡，卻非本片的主題，我想從另一個角度去凝視這現象。從黃氏的觀後感，可見他意會我的想法，欣慰影片能夠感動觀眾。此片已進行修復，但安排放映時，原來選用的德國歌曲受版權所限，未能使用，現邀請王建威創作了全新的配樂。

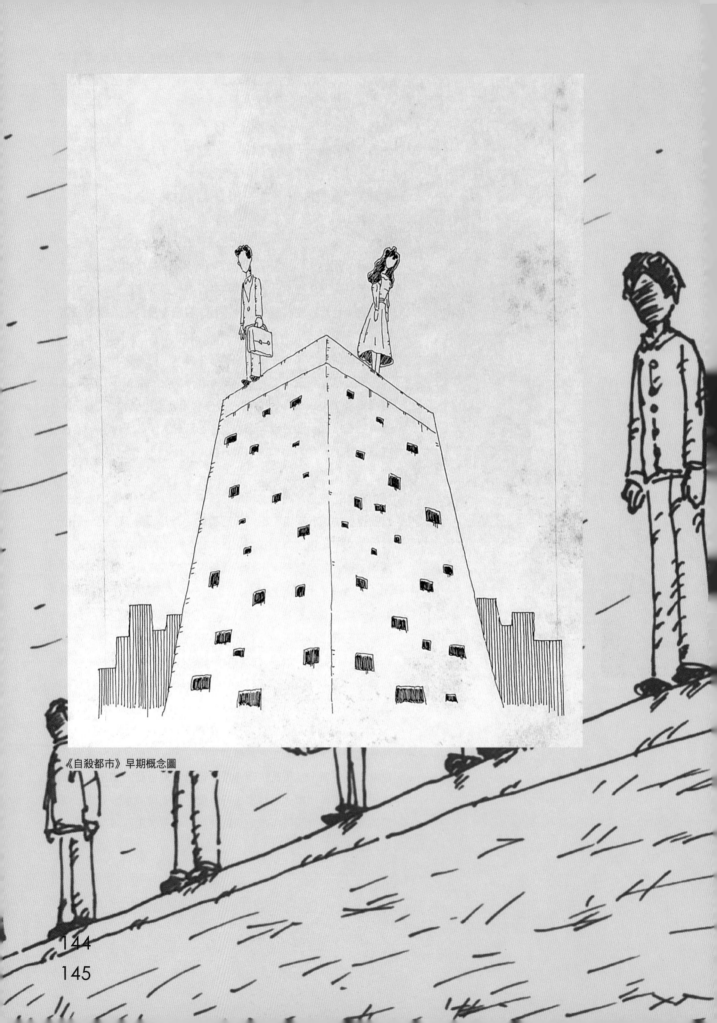

《自殺都市》早期概念圖

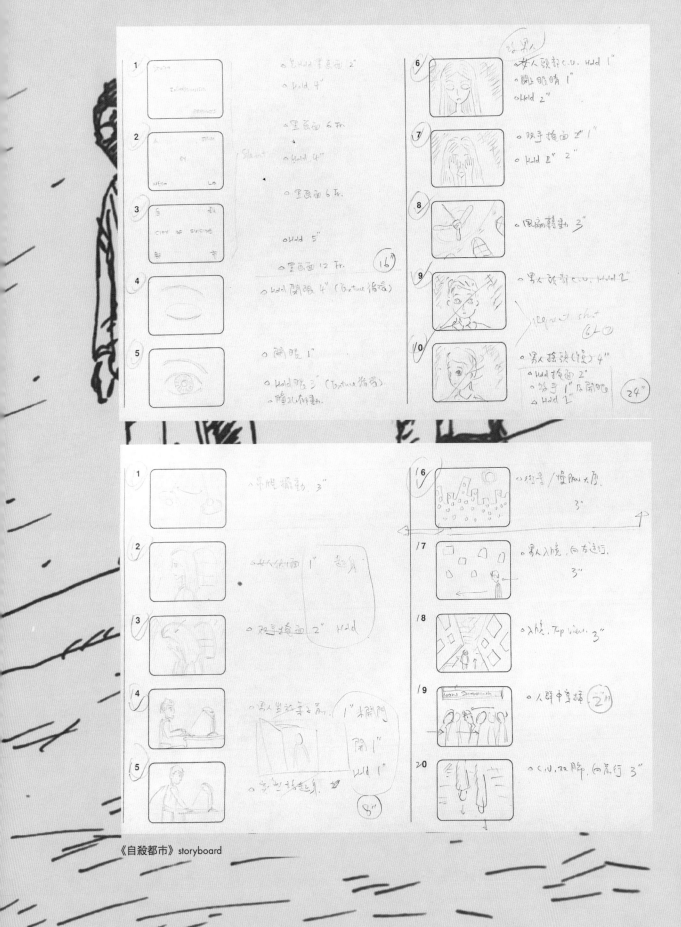

《自殺都市》storyboard

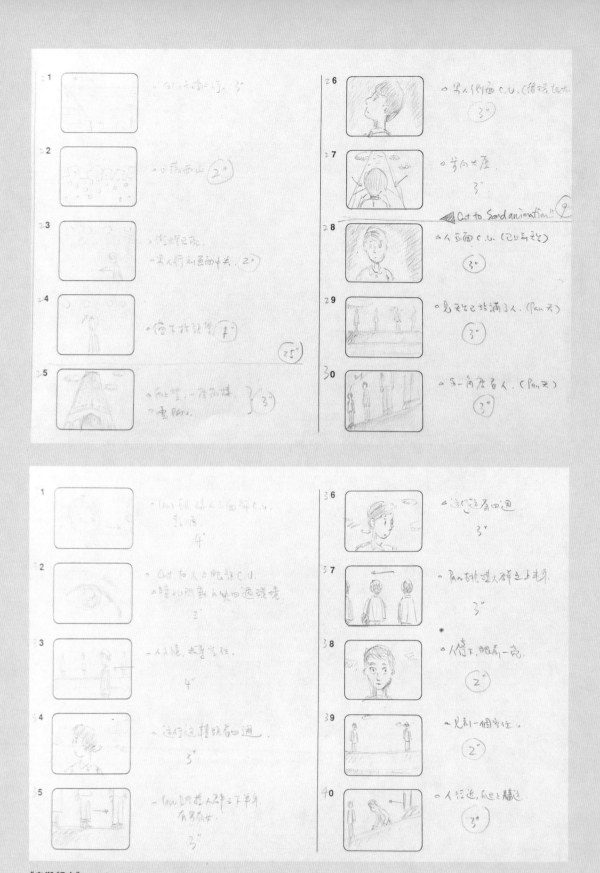

《自殺都市》storyboard

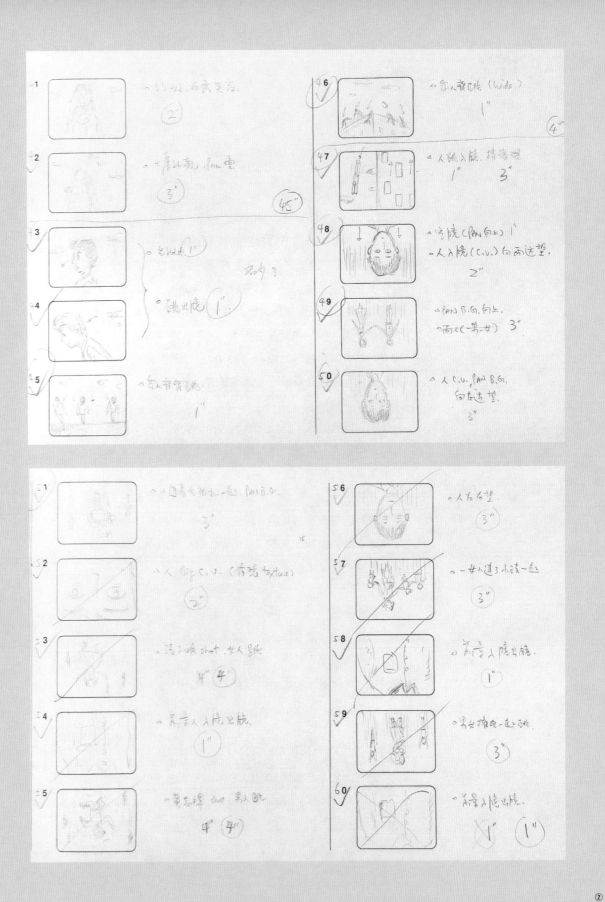

I-CITY

動畫
2005

2005 年 1 至 3 月，香港藝術中心推出「i-CITY Festival」（我城節）專題活動，邀請不同界別的藝術工作者，圍繞西西的著作《我城》進行各類型創作。動畫方面，主辦方不無雄心，希望製作一條動畫長片，但受制於資源和時間，實非易事，最後找來 13 位曾獲香港獨立短片展動畫組獎項的創作人，整合成九個創作小組（個別小組為兩人），製作九條以《我城》為題的動畫短片，結合起來，成為長約 90 分鐘的動畫。我應邀擔任創作顧問，主責監察進度、控制整體品質。

製作過程雖有阻滯，仍總算順利，至少能在限期前完成。而我其中一個重責，就是把這各段短片作適當的排序。多年來從事不少影展活動的策劃工作，這方面自問頗熟手，依據每條片的內容、表現手法、節奏、視覺風格等，決定各段短片的出場次序，做到流暢有致的呈現，層層推進，一氣呵成，持續吸引觀眾欣賞。最後剪輯出來的《i-city》，觀眾看來不會懨懨欲睡，對全片留下印象，自覺滿意的。

是次我主要在旁支援，與創作人商議內容，以及監控進度，沒有正式創作。以整全作品論，它不算太成功，畢竟是多條短片組合，風格蕪雜，不過，能組合一群動畫人合作，屬史無前例的項目。礙於版權因素，每段影片最終回歸作者所有。

上｜鄭廣泉《消失中的城市》
下｜鍾偉權《我好好》

上｜淡水《過雲雨》
下｜五斗米《饕餮》

《我好好》storyboard

接力動畫

動畫
1985

八十年代以來，個人動畫創作雖暫竭，與境內外動畫界的聯繫卻非常頻繁，特別與日本的動畫人及組織關係相當密切。當時日本政府銳意舉辦大型動畫影展，最終選了具有獨特歷史背景的廣島。1985 年 8 月 18 至 25 日，第一屆廣島國際動畫影展舉行。

際此難得的盛會，大會事前籌備製作一條影片，於閉幕禮當天公映。是次大會的主題是「愛與和平」，該部動畫片亦由此出發，廣邀亞洲地區十多位動畫製作人參與攝製，每位獲邀動畫師各自操刀，演繹方式及風格任由發揮，每人製作約 20 秒的短片。大會事先分別提供每一段片起首及結尾的畫面，於是每段短片能做到首尾呼應，互為扣連。

我是香港兩位代表之一，另一位為程君傑。既代表香港，我自然想帶出本地特色，最終選用了王司馬的漫畫人物牛仔、契爺，加以動態發揮。王氏的弟弟是我港台的同事，很快取得王氏家人同意，便開始創作。短片內容簡單，兩個人物駕着印上「HK」字樣的飛碟盤旋繞行，再變成火箭，一飛沖天，展現香港觸感。

這次難得組織亞洲各地的動畫人，不乏具代表性的人物，包括上海美術電影製片廠的常光希、林文肖，還有台灣的余為政。自己很幸運，有機會代表香港。

Shiritori Anime

SHIRITORI-ANIME '85
(Picture jointing)

Dear 盧子英樣.

The international animation festival hosted by ASIFA will be held in the City of Hiroshima for the first time in Asia on August, 1985.

The Festival Executives are planning to produce "SHIRITORI-ANIME '85" with selected Asian animators and to show it as one of the programs. The festival hopes to develop the animation culture and friendship among animators in Asia. Haru Fukushima is responsible for this "SHIRITORI-ANIME '85."

"SHIRITORI-ANIME '85" will be four minutes in length and animated by sixteen Asian young animators. It will be completed by May, 1985. Each of you will animate a fifteen second segment (360 frames). You will never know what action came before, or what action will follow your segment.

*You will receive one hookup drawing from either the sequence before or after your segment.
*You will start animation or end animation with this drawing.
*The result will be one movie with sixteen segments, created by sixteen different animators.
*"SHIRITORI-ANIME '85" instruction will be sent to you with the hookup drawing.
*Complete your animation within ten days and return them immediately after completion.
*You will be paid 70,000yen ($285.00 U.S.) upon our receipt of your animation.

As it would be a great opportunity for you to take part in this exciting Festival called "Love & Peace," we ask you to be one of the "SHIRITORI-ANIME" animators. If you wish to accept this offer, return the application form to the following address immediately.

Haru Fukushima
#212 Sunmoll Dogenzaka
2-18-11 Dogenzaka
Shibuya-ku, Tokyo
150 JAPAN

上｜程君傑與我攝於 Single Frame 會址
右｜接力動畫的邀請函

「未完成的作品」二三事

七十年代末至八十年代初，是個人最積極從事動畫創作與攝製的年頭，其間可謂創意澎湃，有很多構思想化為動畫。然而，製作一部動畫牽涉很多準備工夫和攝製工序，而我甚少同步製作多於一部作品，通常生起意念，就會先記錄下來，亦會勾畫出一些畫面，繪製故事圖板甚至動畫稿，基本上有時間便拿出來構想一下。有時候發現製作上較預期困難，便停了下來。個別計劃已繪畫了一半動畫稿，卻仍未進入拍攝階段。受條件所限，部分看來是難以完成，部分似乎可以繼續，卻突然擱在一旁。

多年來，這類「未完成的作品」也有十多部，包括《古本堂》、《Arzak》、《Moon Night》、《Hey! It's night》、《009 最終章》……

Unfinished Works

"God?"

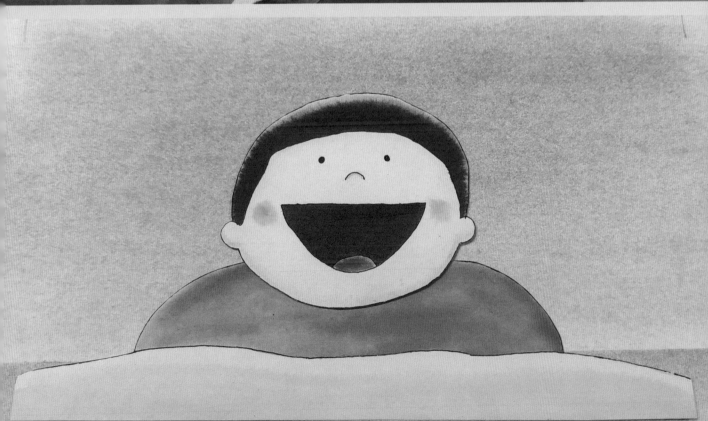

上｜《神與人》概念圖
下｜《Hey! It's night》剪紙動畫稿

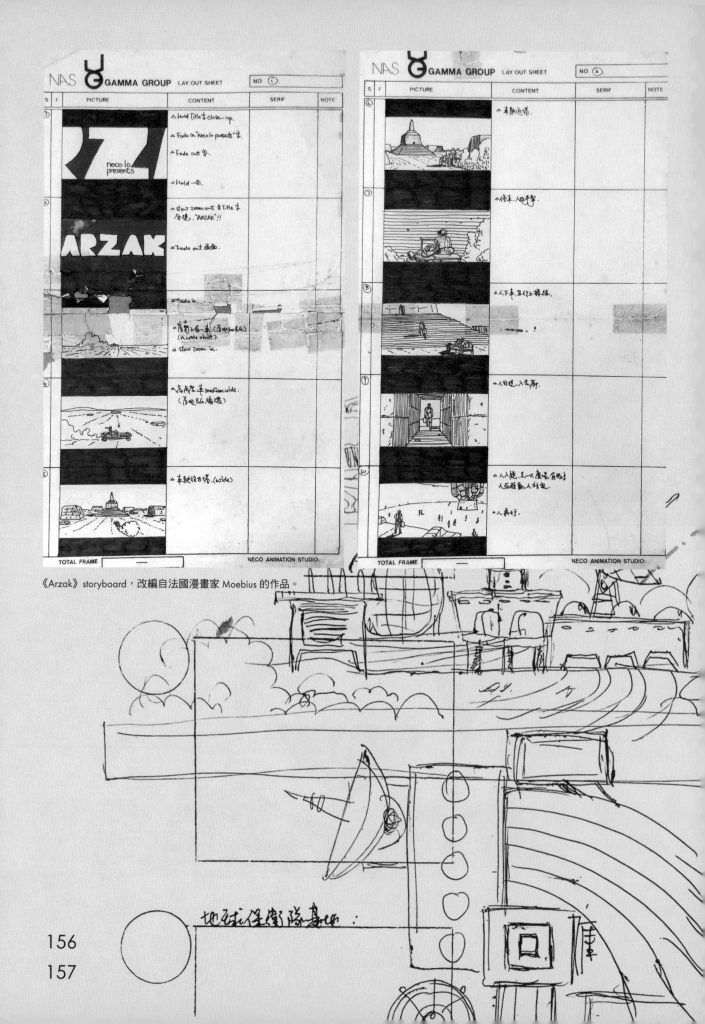

《Arzak》storyboard，改編自法國漫畫家 Moebius 的作品。

《Hey! It's night》動畫稿，此作已接近完成。

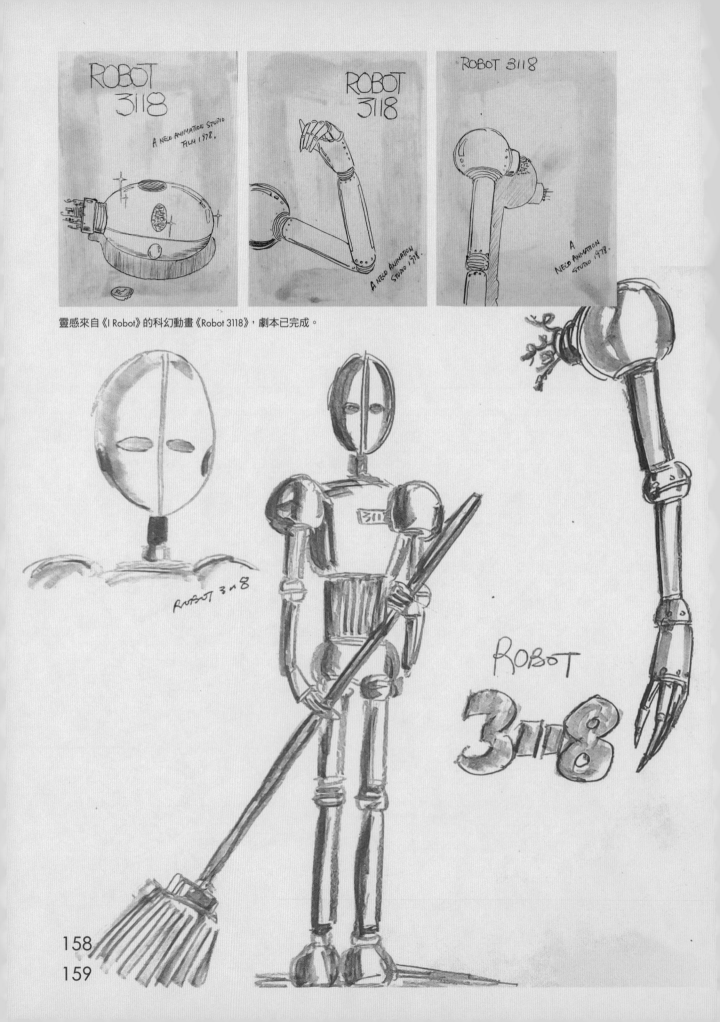

靈感來自《I Robot》的科幻動畫《Robot 3118》，劇本已完成。

日本動畫風的《Joe 2020》

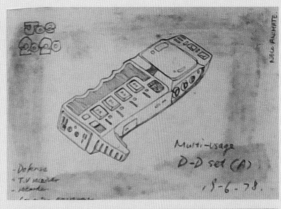

A NECO ANIMATION STUDIO PRESENTATION 1978.

Here are designs from the film "JOE 2020", which is a scientific animation by N.A.S.

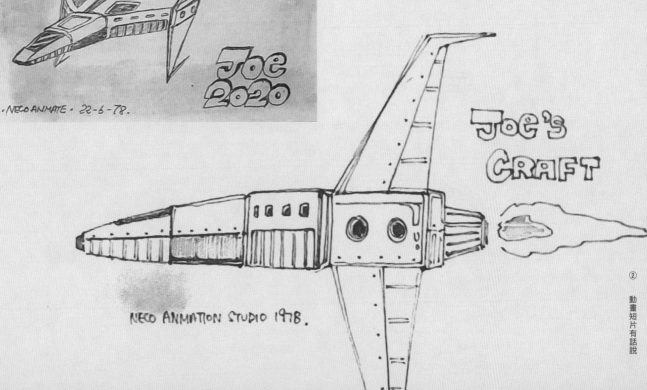

NECO ANIMATION STUDIO 1978.

剪紙動畫《古本堂》的 storyboard

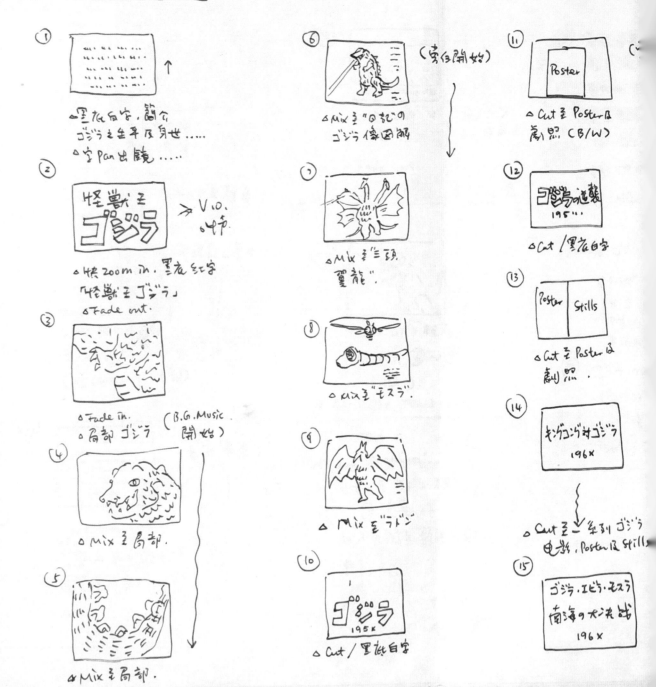

向我至愛的怪獸片致敬的《怪獸王哥斯拉》，採用手繪動畫加電影片段。

⑯

◦ Cut 到 "Movie".
片段.

◦ Slow Motion
重播.

◦ 配 效果及及
音樂.

⑰

悟戰總進集
196 X

（穿白介紹
漫畫）

◦ Cut 到 Poster及
劇照...

（提到漫畫版本）

⑱

◦ 介紹漫畫.

⑲

ゴジラ対メカゴジラ
197 X

◦ 介紹往期 ゴジラ
電影.

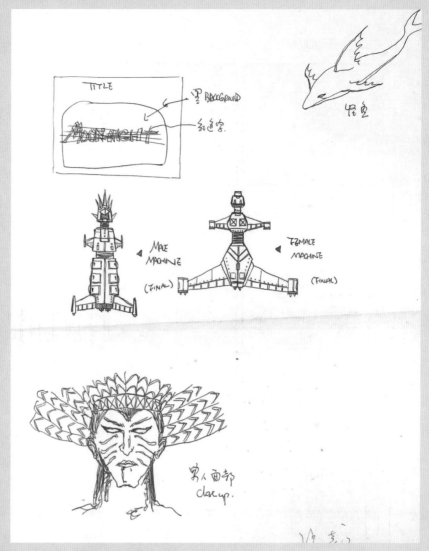

《Moon Night》設計圖

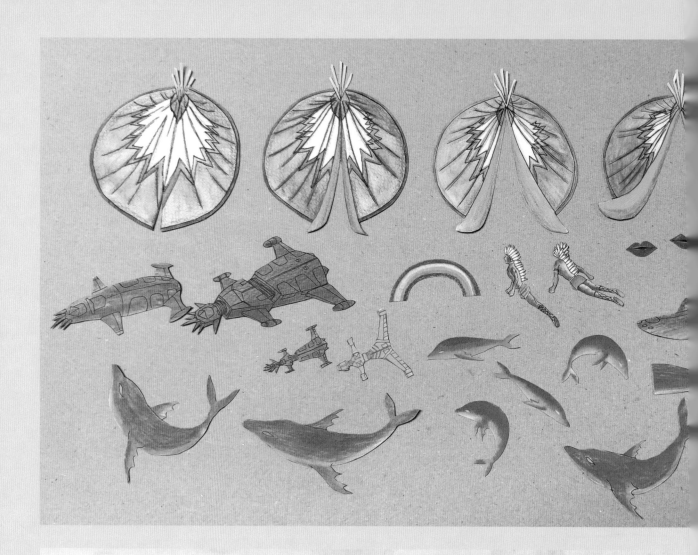

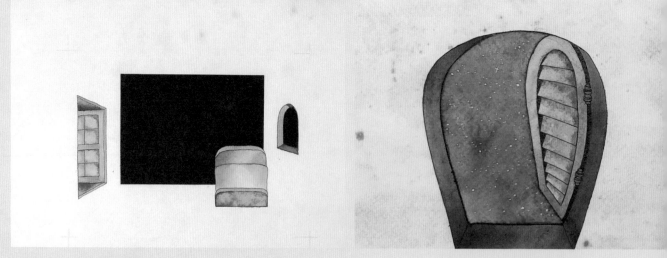

上｜《Moon Night》剪紙動畫稿
下｜《Hey! It's night》背景畫

《再造人 009：天使篇》概念圖

動畫作品修復大計

2023

我早期的自主動畫短片都是以 super 8 拍攝，原因取其普及而且經濟。但對於一部作品而言，採用如此微細的電影菲林，不但令放映效果遜色，另一個弊病是全部都是孤本，並無拷貝，差不多每放映一次，菲林或多或少就會有一定程度的損傷，例如由放映機器所造成的花痕。到最後，菲林可能損壞至不能放映。

我算幸運，所有作品都幸存，但都有一定程度的損傷，尤其是一些受歡迎的作品例如《龜禍》，畫面質素十分差，故此從 90 年代開始，這些作品就再沒有作公開放映。

2006 年，我為香港電影資料館策劃了一個大型動畫展覽，回顧香港動畫的歷史，名為「香港動畫有段古」，包括幾個放映節目，其中一個就是我的作品回顧，選映了多部動畫短片。為配合放映，電影資料館特別將我多部菲林作品數碼化，轉成電腦檔案，可惜資源有限，只採用最簡單的技術，畫面及音效都強差人意，結果勉強放映。之後我的作品菲林全數存於電影資料館，但再沒有公開機會。

那次在資料館的放映，好友李焯桃是座上客，他當時已對我表示，如有機會一定要將我的所有作品整理好，讓更多人可以欣賞得到。2021 年，李焯桃為香港唯一的視覺藝術博物館 M+ 擔任策展人，向館方推薦了我的作品，結果 M+ 選取了我的 11 部動畫作為館藏，首要任務就是將作品修復。

11 部作品中，佔了九部是用 super 8 拍攝的，另兩部則是 16mm 和 35mm，所有修復工程由著名公司 L' immagine Ritrovata 負責。所有 super 8 影片的修復都要在意大利總部進行，過程相當複雜，預算要用一年時間。

1990 年於香港藝術中心有我的作品放映，宣傳單張由我一手炮製。

2023 年 7 月 9 日，M+ 戲院首映了我 11 部已修復的早期動畫作品，反應十分好。

■ HONG KONG INDEPENDENT ANIMATION RETROSF

PROGRAMME 3 :—— TWO ANIMATORS : NECO LO AND WAGNER TAN

① 禁止的遊戲 ——NECO LO (1989) 3分

② 千平的暑假 ——NECO LO (1982) 15分

③ 棄亞 —— WAGNER TANG (1983) 7分

④ ELEANOR RIGBY —— NECO LO (1980) 3分

⑤ 今夜沒有你 —— WAGNER TANG (1983) 4分

⑥ 机器人 —— NECO LO (1982) 2分

⑦ 藍墓 —— WAGNER TANG (1984) 3分

⑧ 龜禍 —— NECO LO (1981) 10分

⑨ 頭 —— WAGNER TANG (1982) 4分

兩位為我配樂的音樂人曾永曦（上）及王建威（下），另一位是為我的修復動畫作後期製作的朱小豐（右）。

另一方面，由於當年並未流行原創音樂，到了現在要公映時，首要解決音樂的版權問題，而一些無法取得版權的音樂，就要改為重新創作。幸而我有兩位相熟的音樂人朋友，其中多媒體創作人曾永曦和我相識多年，之前已為我的紀錄片《Private Antonio》配樂，這次特別為兩個版本的《魔境》配上全新音效。

另一位音樂人王建威，相信是全港為動畫配樂最多的人，尤其是動畫短片。他的作品風格多元化，電影感十足，而且十分動聽，早於數年前的動畫長片《大偵探福爾摩斯》時已跟他合作，這次他為我的七部作品重新配樂，各有特色，其中《自殺都市》及《禁止的遊戲》尤其精彩！

整個修復工程及音樂重製終於在 2023 年中完成，想像不到微細的 super 8 菲林成為了 2K 的高清影像，音效也改良了不少。M+ 博物館特別於 7 月安排了兩場公開放映，觀眾包括我自己，終於可以於大銀幕上欣賞這些於數十年前製作的香港動畫短片了。

I'm here to free you from loneliness.

作品修復前後的畫面比較

於 M+ 戲院講解我的動畫作品

無疑我是以精益求精的態度去製作，並無「拍攝得獎作」的包袱，
只想作品有更多觀眾欣賞，堅持走自己的路。

對於動畫，無論動
手做或放眼看，我經驗總歸是豐富的。縱然淡出了製作，仍持續
參與推動，如出任評判等，迄今從未離開動畫圈子。

STORY

RIAL AND TALENT

PART 3

③

第三章

香港電台電視動畫：
試煉展才

一九七八～一九九三

NECO IO ANIMATIONS

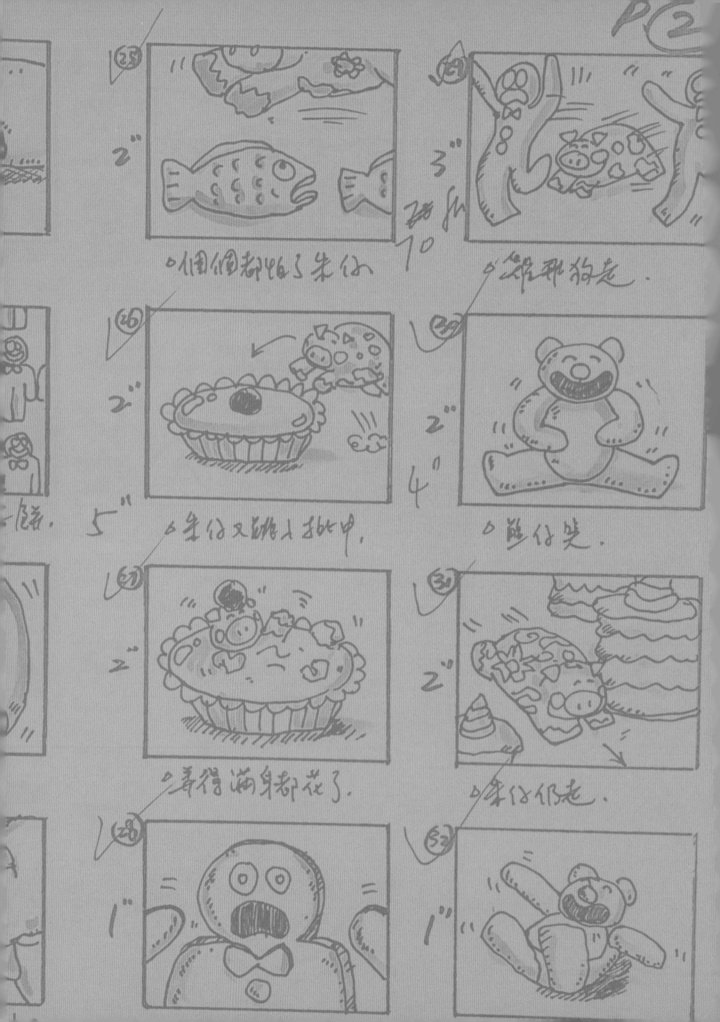

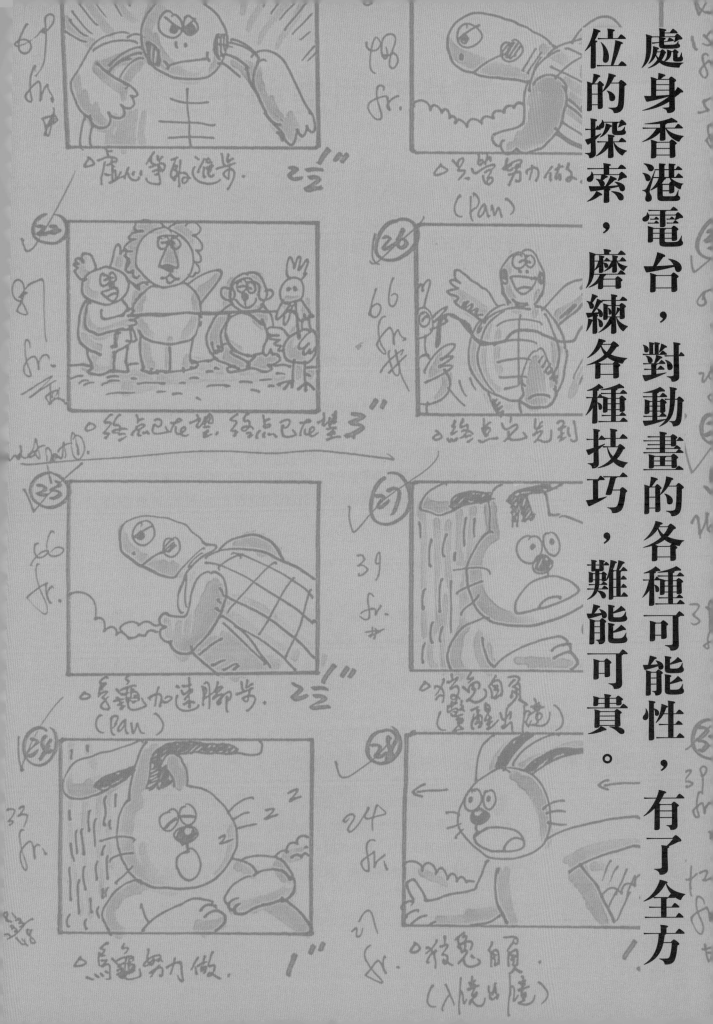

處身香港電台，對動畫的各種可能性，有了全方位的探索，磨練各種技巧，難能可貴。

專業空間磨劍十五載

七十年代，動畫製作是罕有的專業，一來市場的需求有限，二來本地沒有專門的培訓機構或課程。

坊間雖有如我一樣的動畫迷想投身製作，卻不得其門而入。因此，當我發現有院校提供相關課程，立刻抓緊機會報讀，開始創作動畫。我實在很幸運，因緣際會踏前一步，進入動畫職場，在當時的大氣候中，絕對可遇不可求。

從事商業動畫與製作個人作品，絕對是兩回事，二者的創作方式不同，前者涉及團隊合作，須達到客觀要求，不能自把自為。當然，二者也有共通處，摸到箇中機理，就可以相輔相成。我很享受這份工作，沒有因為變成職業而磨滅了興致。

教育動畫　絕不兒戲

電影文憑課程的導師陳樂儀，介紹我到香港電台當了四個月替工，期滿後雖略經轉折，最後還是加入成為正式員工，擔任動畫設計師。早於 1971 年首播的教育電視，於 1976 年與港台合併，我入職時，動畫組七成工作量是服務教育電視，餘下才是港台電視部的節目。

教育電視很多人都看過，卻未必會留意它的製作，
只視作等閒。說實話，別小覷這是小兒科習作。

一來，它是正規的教育節目，用作教材，必須配合教育署的課程指引，不能偏離；二來，以電視形式引導小朋友學習，用意是加強趣味，故表達手法須生動活潑，具啟發性，切忌沉悶，由構思到製作，都要灌注很多貼題的趣味點子。節目要經教育官審視，我們對課題談不上有專業的掌握，偶有拿捏失

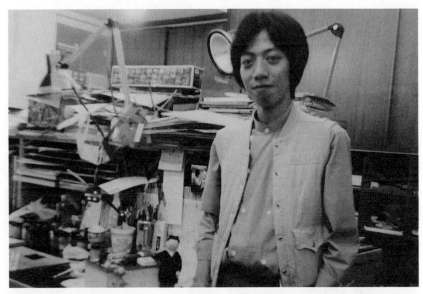

八十年代於香港電台的工作環境

準，遭受質疑，必須修訂。然而，經歷過那些年的學子，對教育電視都留下深刻印象，總歸是成功的。

初入港台時，我剛中學畢業，屬於部門內最年輕的成員。其他相對年輕的員工，大多出身於香港理工學院的設計學系。另有若干前輩同事，部分為資深漫畫家、插畫家，畫功造詣深厚。教育電視成立時，着意應用動畫圖像，把語文、數理等學科活化，促進學童理解，遂延攬這批美術界前輩，以其扎實的畫功為基礎，揣摩動畫製作的訣竅。

上｜我為教育電視製作的人偶，供定格動畫拍攝之用。
下｜於港台嘗試了很多不同的動畫技巧，這是剪紙。

除了動畫製作，亦有為兒童節目設計一些特別的角色造型。

上｜1990 年代的香港電台動畫組同人
下｜臨時搭建的立體動畫拍攝台

港台動畫組共有十多位同事，規模在當時香港可謂首屈一指，TVB 美術部所設的動畫部門亦及不上。時為七十年代末，港台的自製節目數量逐漸增多，加上佔比不輕的教育電視節目，部門的工作相當繁重，但勝在設施完善，整體支援充足，包括備有可攝製 16 毫米菲林動畫的攝影台，而繪畫畫稿的膠片、畫稿用紙、動畫專用顏料等，均原裝從日本、美國進口。此前自己是業餘動畫製作發燒友，此間能享用這些專業配套，絕對夢寐以求。

專業器材　製作專業

初進港台，已有機會參與製作劇集《小時候》的片頭，按已開發的框架，協助上色等後期工序。前電腦時期的美術工作，事事手作，人力需求甚殷。我入職時資歷欠奉，主要從事各種手作雜務，汲取經驗。單單為動畫膠片上色的工序，已甚講究技巧，有相當難度。上司吳浩昌致力讓同事各展所長，給予我不少實踐機會，從中發掘專業上的可能性。

我們參與製作的，多為一至三分鐘不等的動畫段落，工序不會過於細分，通常由一位同事完整跟進。一般而言，一分鐘的動畫片，由構思、繪圖到拍攝完成，約花兩、三周。若內容較複雜，會由二人合作，說不定要用上整個月。至於作業流程，監製、編導等製作人員會直接與我們商討所要求的畫面效果，我們按內容給予建議，有了具體的意念，就繪畫故事圖板，落實後即投入拍攝。教育電視涉及專門的教育信息，非我們的專業，有時候導演會粗略勾出草圖，交給我們美化，通過後再拍攝成動畫。

勾畫故事圖板、動畫畫稿，都在自己的辦公桌上進行，畫稿再交攝製人員拍攝。動畫以菲林拍攝，製作非常專業，要求很高。譬如燈光佈置就很考究，光源必須充足，攝影台的周圍卻不容有光漏進，因膠片會反光，故拍攝現場如同黑房的佈置。負責的攝影師熟知動畫攝製，會按動畫師的臨場指示，拍攝所需要的效果。港台沒有沖洗菲林的設施，菲林會交到比鄰的麗的電視沖洗。下午五時半下班時把菲林送往該處，翌日中午取回，查看拍攝效果，有需要便得重拍。

雖然繁忙，但工作時間挺穩定，整個作業環境怡然而富生氣。我自 1978 年入職，服務至 1993 年，前後逾 15 年，成為我迄今人生中，歷時最久的一份全職長工。處身香港電台這專業的作業環境，對動畫表現上的各種可能性，有了全方位的探索，認知加深，磨練各種技巧，難能可貴。

多元實驗動畫無間斷

香港電台早年自製的電視節目有限，我入職時，自家製的招牌節目只有 1972 年啟播的《獅子山下》。

及至七十年代末，隨着一批年輕編導入職，陸續推出多個節目，敢走偏鋒路線，深探社會不同角落的故事，補足商營電視台缺乏的類型。

七十年代末以還的十餘年，個人覺得是港台節目的黃金時期，百花齊放。我有幸走過這段歲月，為各類節目製作多種類型的動畫。港台配套充足，讓我有機會不斷嘗試，探索更多可能性，所掌握的技巧、經驗，反過來推進了個人的創作。

泥膠動畫　熒幕發亮

七十年代末，時任廣播處長高德樂（D. J. N. Kerr）曾批評商營電視台漠視製作益智的兒童節目，而港台於 1979 年推出的一系列秋季節目，即主力開發兒童類型，其一是於 10 月初首播的《香蕉船》，是結合唱遊、故事、科普知識等元素的綜合性兒童節目，以小學生為對象，手法較其他電視台的同類型節目雋永清新。

張婉婷是其中一位編導，當時她從外國學成回來，加入港台不久。這位滿有童心的年輕人，認為兒童節目不能缺動畫環節，兼且應是本地的製作。動畫組主管吳浩昌因應下屬的專長分派工作，屬意由我負責這部分。商討期間，發現要為節目提供每星期不少於一分鐘的動畫，礙於背後涉及繪畫大量畫稿，人手無法負荷，這任務難以承擔。

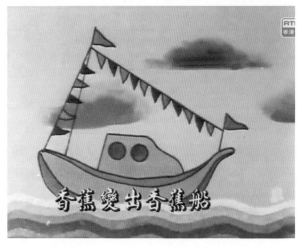

上｜拍攝定格動畫使用的人偶集中在一起，十分壯觀！

下｜《香蕉船》

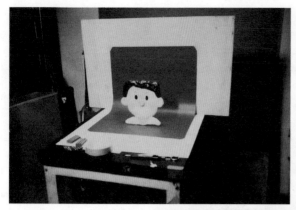

於香港電台拍攝定格動畫的
現場

前一年我憑《藍月》摘下兩個影片獎項,該片更是香港第一部泥膠定格動畫,
心下盤算這可以是一條出路,故提議用這個形式。我更攜帶放映機及影片回
辦公室放映,幫助他們取捨決定。結果大家都非常喜歡,認為相當適合該節
目,遂敲定選用泥膠定格動畫,我亦順理成章負責製作。

泥膠動畫的事前準備工夫相對簡單,只消揉搓幾個角色人偶,毋須繪畫數以
百計的圖畫,主要在拍攝上較花時間。首集《香蕉船》播出後,憑其原創特
色及溫馨童真,獲輿論界廣泛好評。我負責的泥膠動畫,以本地製作論,實
在絕無僅有,帶來嶄新的視覺經驗。當時我亦剪存了若干報章評論,其中一
則提到:「節目內容相當豐富,有唱歌,遊戲,動畫,活動泥人⋯⋯泥人則
拍得相當精彩。」

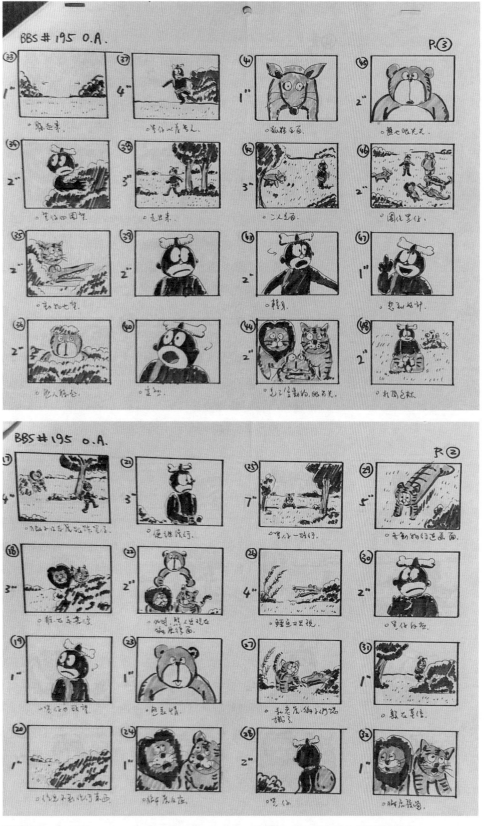

《香蕉船》195 集的 storyboard。O.A. 是 object animation 的縮寫，港台當時以此代表定格動畫。

往後這個動畫環節成了我的主打任務,第一輯全數由我主理。除了泥膠定格動畫,我也嘗試注入其他元素,一新觀眾耳目,如砂動畫、積木動畫,基於能以趣味手法娓娓道來故事,編導都欣然接受我這些創作嘗試。《香蕉船》往後製作了多輯,亦有新同事加入負責動畫,如自英國學成回來的梁文宛,也投入製作泥膠定格動畫。港台其他幼童節目,如《快活谷》、《點蟲蟲》,我也有參與。

片頭創作　視覺大觀

相對於兒童節目,劇集也是港台節目的焦點,歷年口碑載道,而我主要負責創作片頭。當時的新銳編導,除致力為劇集內容推陳出新,連片頭也力求新意,走出慣常的拼湊套路,務求展示湛新的視覺效果。他們創意十足,亦只有港台才具備充份的空間給他們嘗試。

1979 年 7 月 15 日首播的單元劇《人之初》,以少年罪犯為題。對於片頭,編導黃敬強早有意念,希望以動畫形式呈現,勾畫少年人走出陋巷,逐步成長的階段。這是我負責的第一個片頭,因應其想法,我從一些加拿大動畫取得靈感,採用轉描動畫(Rotoscope animation)手法,攝下真人影片再模擬出動畫圖像,效果不俗。

動畫組同事各有專長,我可算是「雜家」,能處理不同類型作品,交出的製成品都是達標的,亦從不走拖字訣,準時交貨,未嘗弄出「爛尾」災難。由於整體表現理想,很多重要項目都交到我手,與各監製、編導合作無間,為大量電視節目創作片頭。在前電腦時代,動畫手法是節目片頭的熱選,製作人趨之若鶩。因為以錄影效果製作的片頭,不外把劇照、片段流動拼貼,感覺呆板,編導都希望通過動畫效果為片頭注入新意,奈何受人手和資源所限,難以一一滿足。

通常導演對片頭都有些零碎想法,作為動畫師,會盡量回應其要求,加以豐富、發展。因我涉獵的美藝作品較多,提供的影像效果有相當的新鮮感,並非單一的視覺風格,他們都樂於接納。後來不少導演因利乘便,先行找我商議片頭構思,即使過後並非由我主理,我亦坦率地分享意見。至於其他由我製作的片頭,包括《暴風少年》、《好時光》、《轉捩點》、《左鄰右里》及《香江歲月》第二輯等。

這類型片頭也是動畫形式的一種,縱然只是短短一分鐘,卻濃縮了整個劇集

1986 年的港台電視部動畫組

的世界觀，必須扼要、焦點明確，瞬間吸引觀眾，有一定的難度。若處理得宜，便相當搶鏡，備受注目，給我很大的滿足感。因此，我亦熱衷製作片頭，畢竟做個人的動畫作品，不會有「片頭」這特定形式。相較七、八十年代密集做個人作品的幾年，在港台工作的時間長得多，15 年來創製了逾百段動畫片，有機會在不同範疇嘗試多種可能，是很好的鍛煉。

動畫製作的進步，有賴經驗累積，每一次實踐都是挑戰，只有多做，才能掌握效果，減少出錯。

片頭以外，我亦參與了 1988 年 10 月播出的《香港藝術家系列》的製作，當中《陳福善的幻與真》一集便穿插了動畫，相當有趣。當然，工作再愜意，筵席仍有散的一天。十多年來為節目綴飾動畫，要試的都試過了，又聽聞港台計劃改變體制；同時，我亦嘗試投入零售業務，朝九晚五的辦公室作業模式越見困身，在拓闊人脈網、探索發展面向等均構成障礙。動畫始終是我的主打項目，其時院校陸續開辦相關課程，相繼有新人入職，業界大氣候有別從前，自己也該調整步伐，轉換新環境。

告別港台是恰當的決定。但真心話，我非常珍惜這段工作經歷。當時港台的創作環境生氣盎然，自由度高，創作及製作人員滿懷理想，善用港台的資源，做出眾多富創意的作品，教觀眾惦念至今。

ORK

RTHK

作品摘要

港台創作多面手

一九七八～一九九三

動畫時代——盧子英動畫全記錄

NECO LO ANIMATIONS

VORK

RTHK

教育電視作品

動畫
1978

香港電台動畫組主力服務教育電視的節目，我亦參與不少這方面的工作。主管吳浩昌按同事的專長分派工作，而各學科對美術效果的需求有別，像數學、科學需要較多圖表解說，我甚少沾手，因我喜歡繪畫角色人物，很多時獲派語文一類以人物演繹內容的科目。

教育電視每天開播時會先出片頭，我入職前已有一段由真人演出的，沿用多年。及至八十年代，為擺脫呆板的感覺，管理層決定製作全新的片頭，生動地展示教育電視由創作、拍攝到剪輯等各部門的工作流程。這任務交到我手，幾經構思，決定結合真人實拍和動畫，以活潑手法透視各部組的運作。

片頭一開始是動畫段落，一男一女兩個學生，由身穿校服搖身一變，成為全副太空裝束的升空小將，擔任火箭駕駛員，在駕駛艙內準備啟動火箭，抬手拉動操控桿。此間畫面一轉，電視台控制室內同一款式的操控桿，編導亦正拉動它，繼而進入實拍部分，快速掠影各部組人員的工作概況。然後接回動畫，火箭啟動，繞行數圈，推進器爆出火光，亮出香港電台標誌。片頭長約數分鐘，整體製作工序並不繁複，由於每天都會播出，對教育電視具標誌性的意義。

教育電視開台動畫 storyboard

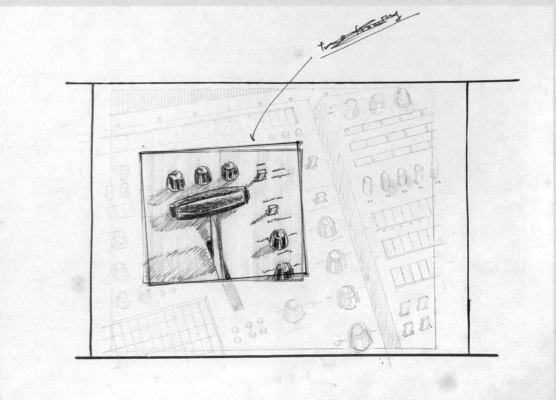

教育電視開台動畫稿及背景畫

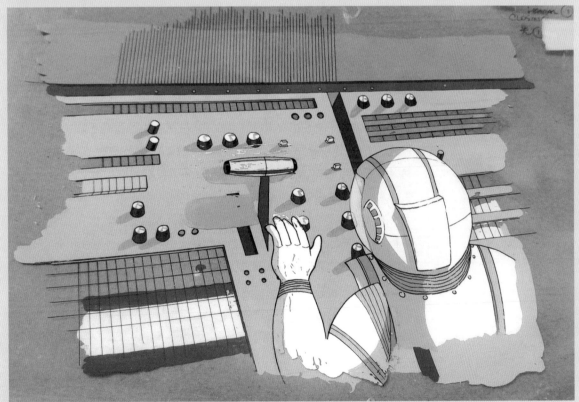

香蕉船

定格動畫
1979

1979 年 10 月首播的綜合性兒童節目《香蕉船》，以小學生為對象，亦是港台首個同類型節目。雖然內容結構與傳統的電視兒童節目類近，卻悉力引進新意。張婉婷是其中一位編導，認為動畫環節不可或缺，一來小朋友愛看，二來港台自設動畫組，可以自給自足。部門主管原屬意由我負責，惟商討期間獲悉每一集至少要有一分鐘的動畫，即每周完成一段，衡量過人力，委實難以應付；其間看到張婉婷很着緊這動畫環節。

在那個全人手年代，一分鐘手繪動畫差不多要用三周完成，相反，定格動畫則有望成事。當時我已有製作泥膠定格動畫《藍月》的經驗，這個計算是有道理的，畢竟捏幾個人偶相對簡單，主要花時間拍攝。因此我帶同放映機和該部動畫回公司，放映給他們觀賞及解釋想法。張婉婷看罷十分喜歡，認為正脗合該節目所需。如此一拍即合，往後我便成了該動畫環節的負責人。當時距第一集首播僅餘個多星期，為保險計，首集的篇幅壓縮為少於一分鐘。

由於場地欠奉，於是把會議室略為改裝，便進行拍攝。第一集節目以中秋節為主題，我製作的泥膠定格動畫亦加以配合，名為《我想去月亮》，長 45 秒，講述一對小兄妹幻想在月亮的生活。除了搓捏幾個數吋高的人偶，我特別用發泡膠做了一個大大的半彎月亮作佈景，讓泥膠人偶攀上彎月，並在曲面滑下嬉戲，玩個不亦樂乎。節目播出後，坊間反應熱烈，輿論評價正面，包括嘉許動畫精彩。我們更肯定方向走對了，我做得很投入，時時刻刻都在想可以注入甚麼新意思，亦勝在港台有很大的創作空間，只要是好玩有趣的，就可以試做，於是做過砂動畫，又嘗試用積木做定格動畫。

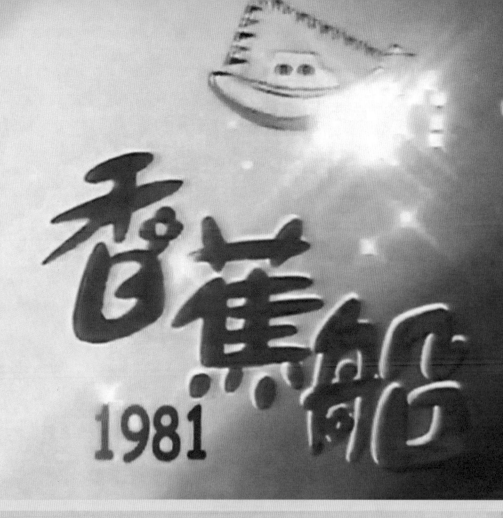

1981

上 | 《香蕉船》第一代片頭
下 | 《香蕉船》裏的《親親爹哋》泥膠動畫

八十年代《香蕉船》定格動畫三位主將,左起:陳伯順、梁文宛與我。

製作以外,動畫內容亦必須滲透童真意趣,挺費心思。節目每
一集都招待一群小孩子到現場拍攝,我們決定聆聽孩子的趣怪
點子,每一集先定下主題,再向小朋友提問。譬如「停電」,
看看他們會如何應付?怎樣度過?小孩子的古靈精怪答案,總
教你意想不到。我們從中篩選一批,我再抽取具創意、能刺激
我想到更多趣怪內容的答案,加以動畫化。我把小孩子的答案
整理,繪成故事圖板,營造豐富的視覺效果,務求令畫面多變
化,大概用兩天拍攝完成,如此這般催生了一集又一集的動
畫。節目之後推出了多輯,亦有其他新人加入製作動畫。

第一輯節目的動畫環節全部由我負責,驅使我每星期製作一段
動畫,是很好的磨練。泥膠定格動畫亦成為《香蕉船》的傳
統,而每周推出一段定格動畫,在本地電視業界是開先河之
舉,在香港電視動畫發展史上也具有開創性的意義。毫無疑
問,《香蕉船》對我是一個不可多得的重要節目。

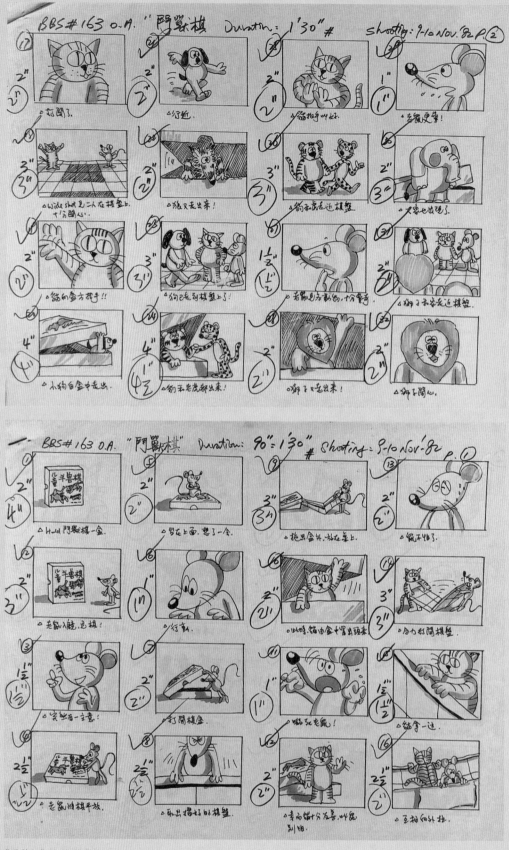

《香蕉船》各集動畫的 storyboard

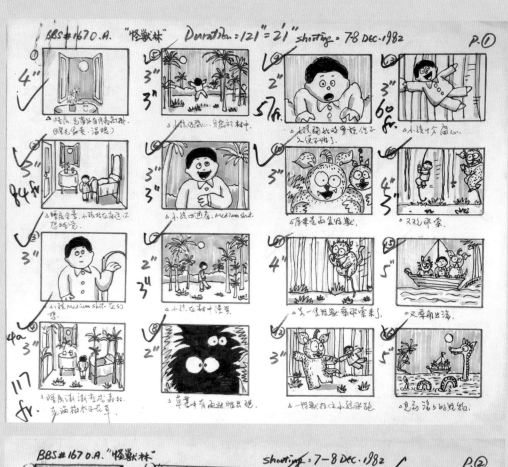

四年間我為《香蕉船》製作了過百段動畫短片。

PROGRAMME TITLE/NO.	ANIMATION NO.	PRODUCER/DIRECTOR	DURATION	SHOOTING DATE	SHEET NO.
BBS#135(O.A)	One	Frank Mak	1 min	28.4.82	1.

1. △ 小羊睡覺樣. (pan 上月亮)
Hold 5"
proc 2"
12"

2. △ 羊仔從間地由左走入鏡.
Hold 3"
羊仔走出鏡. 5"

3. △ 第三隻羊在地鏡中, 玩球.
小羊站一隻腳.
3"

PROGRAMME TITLE/NO.	ANIMATION NO.	PRODUCER/DIRECTOR	DURATION	SHOOTING DATE	SHEET NO.
BBS#135 (O.M)	One	Frank Mak	1 min	28.4.82	2.

4. △ 一隻羊玩玩球.
3"

5. △ 一隻羊在踩滾軸樓.
4"

6.

PROGRAMME TITLE/NO.	ANIMATION NO.	PRODUCER/DIRECTOR	DURATION	SHOOTING DATE	SHEET NO.
BBS#135(O.A)	One	Frank Mak	1 min	28.4.82	3.

7. △ 一隻羊和狗是盛打滾上.
3"

8. △ 一隻羊記樣後累.
3"

9. △ 一隻羊和貨車走過.
4"

上 |《童話世界》片頭

下 |《小兔波波》動畫短片，都是在《香蕉船》播出。

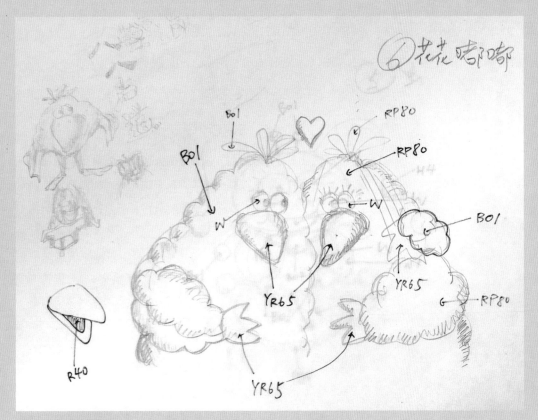

動畫人物的色彩設計

香江歲月

片頭動畫

1985

1984 年推出的《香江歲月》是港台的大製作，演員陣容鼎盛，雲集台港兩地的影視紅星，故事更具史詩氣魄，講述香港由淪陷期到八十年代的發展歷程，撰寫一頁香港史。第一輯由日佔時期開始，由一名漁民子弟帶動故事，片頭找來當時任職港台的插畫家崔成安主理。崔氏善於繪畫人物，由他處理是適切的。他繪畫的片頭插畫如同長幅卷軸畫，慢慢的延展，勾畫出香港由簡樸漁村逐步發展成繁華都市，劇中主要人物角色的畫像逐一出現於背景畫上。

1985 年推出的第二輯，講述香港戰後經濟起飛，歷經動亂，再穩步發展。導演黃敬強找上我，要為這一輯換上新的片頭，傾向採用動畫製作。劇集屬於寫實題材，片頭動畫絕不能卡通化，表現手法必須深思。這一輯有很強的演員陣容，我特別翻閱了造型照，最終決定用劇集場面、人物為基礎，但不能隨便剪輯片段了事，必須賦予新意。於是挑選主要人物在不同場面中的動態，用動畫方式攝製，把動態場面作重疊處理，人物動作出現逐格蛻變的動感。片頭開首以柯俊雄所演的角色為主體，他暮年回首，逐格呈現他轉頭的動態，繼而帶出顧美華、梁家輝、黃淑儀、鄺美雲等所演的角色，以統一的手法處理，畫面溶接畫面，串連出整個片頭。畫面以黑白作基調，呈現高反差效果，再點染色彩，儼如老照片情調。當中再穿插如「六七」動亂、香港節活動等歷史場面。

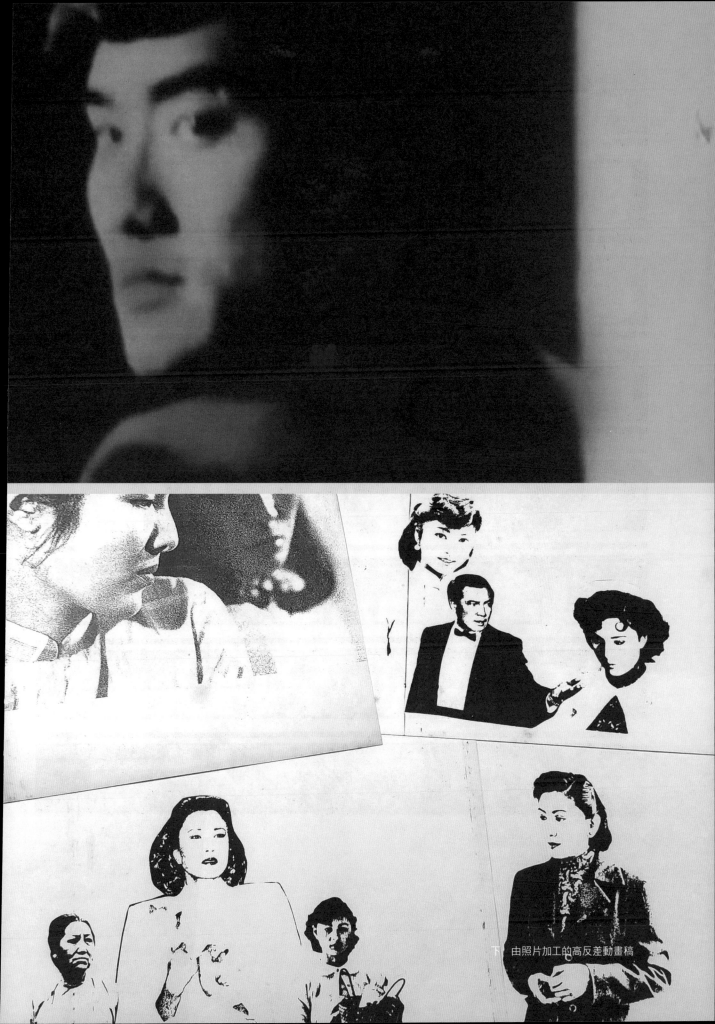

下　由照片加工的高反差動畫稿

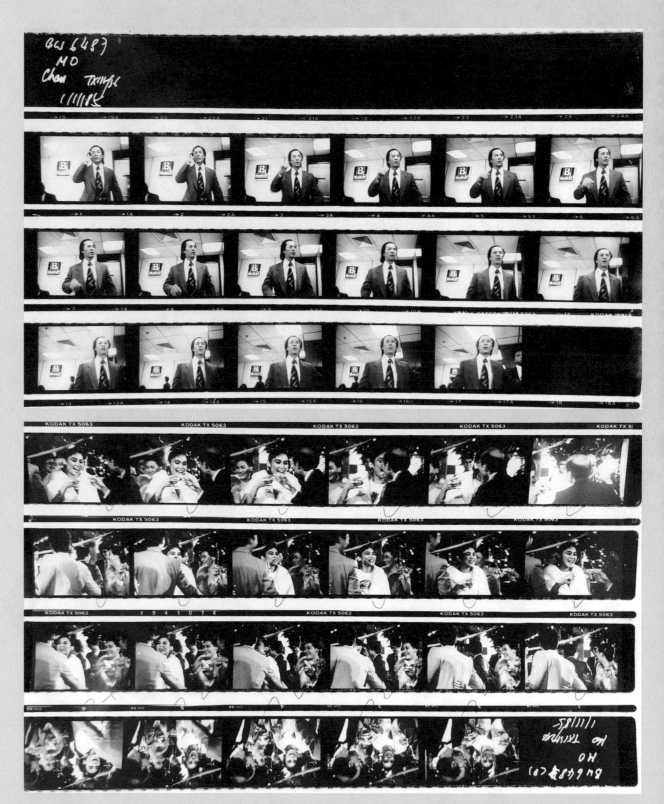

動畫用的連環動作，先由影片中選出。

《香江歲月》人物眾多，在設計片頭前要先了解。

片頭的拍攝並不困難，最花時間是挑選適用的場面。事先觀看了大量拍竣的片段，抽取合用的段落，再以相機攝下畫面，沖曬成黑白硬照，多達數百張，進行加色工序，並逐一拍攝照片，再經剪接製造重疊展現的效果。前後花了兩個月製作，出來的效果大家都讚賞饒有新意。片頭原本長逾一分鐘，奈何劇集情節太豐富，當時放在商營電視台播出，播放時段早已規定，於是犧牲片頭，着我剪輯了 30 秒的短版本權宜應對，無疑可惜。當然，能參與港台這大製作，總歸是難得的。

香江歲月
1985

人之初

片頭動畫
1979

港台劇集類型繁多，觸及冷門題材，非商營電視台可比。1979 年 7 月 15 日首播的《人之初》，以少年罪犯為主體，當時的節目介紹都加入副題「兒童法庭劇集」。這是我第一個創作及製作的片頭，劇集導演黃敬強已有想法，希望以動畫形式呈現，勾畫少年人走出陋巷，從小至大，由純真到成熟，展現成長階段。我從過往觀賞的一些加拿大動畫取得靈感，回應其意念，採用轉描動畫（Rotoscope animation）的技巧，就是先攝下真人影片，然後模擬出動畫圖像。

要做到這效果，亦是一項大工程。先找來一名少年人，安排他沿着一條窄巷緩緩步行，攝下他走路的姿態、動作節奏。然後依據菲林影像加工，轉描成動畫，再加上色彩，做到如真人實拍片的效果。此前沒有人用這種手法製作片頭，由於我涉獵的影像材料眾多，每每有出奇制勝的新鮮構思，所做的片頭有新意、具質素，且準時交貨，獲得眾多編導喜歡，後來他們改變過去自行構思，再轉達意念的做法，而是先行與我一起商量片頭的創作方向。

下 《人之初》storyboard

暴風少年

片頭動畫
1987

香港商營電視台的劇集，大多有主題曲，港台相對少，《暴風少年》是個例外，並請來當時得令的 Beyond 樂隊主理。主題曲〈過去與今天〉由黃家駒作曲及參與填詞，樂隊成員亦粉墨登場，亮相於劇中。劇名開宗明義道出主題，關於青少年問題。既是主題曲，就是片頭的重要組成部分，創作前我收到該首歌曲，於是仔細聆聽，擷取靈感。

歌曲節奏有很重的跳躍感，結合歌詞，與劇集的主題挺胒合，聽罷我也被觸動，便按這感覺構思。劇集的題材、風格都很寫實，我依然選用動畫表達，視覺上卻同樣可以配合。這次我突顯香港的社區風貌，如陋巷窄窗、牆壁塗鴉等，畫面帶點抽象意味。製作故事圖板時，想到讓畫面呈現較強烈的質感，於是跑到港台的木工組，搜羅木板充當畫紙，把畫稿畫在其上，使之顯現粗糙的木紋，導演亦接納這做法。製作上與一般手繪動畫無異，只是畫稿畫到木板上，個別段落仍採用膠片繪畫畫稿。

片頭與主題曲的調子有機配合，營造出基層幽暗角落的意象，即使工序有別於平常，但製作還是順利的，製成品也得到眾多導演欣賞。劇集於 1987 年 8 月 9 日首播，由港台與警務處聯合製作，為該年度反黑社會宣傳運動的重點項目，依據實案創作，製作出色。由於 Beyond 演唱主題曲及參演，成為歌迷的珍貴記憶，現今仍廣泛流傳，在互聯網不難找到劇集影蹤，沒有蒸發於人間，誠屬美事。

下 《暴風少年》的動畫背景是繪於木板上,取其質感。

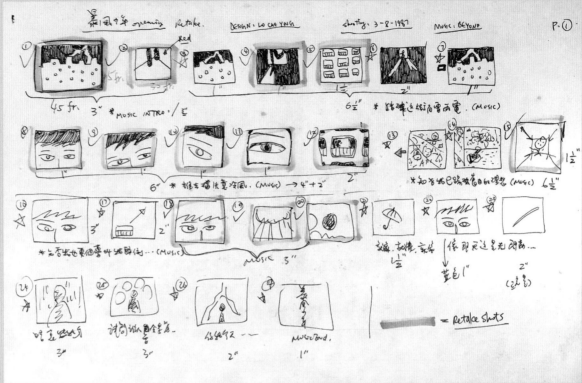

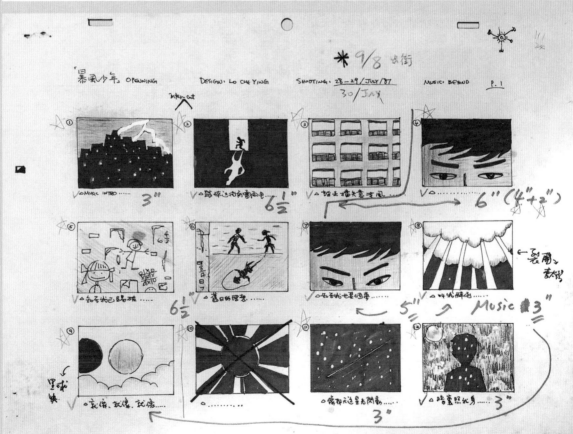

《暴風少年》storyboard

轉捩點

片頭動畫
1981

1981 年 3 月 15 日首播的《轉捩點》也有主題曲，由泰迪羅賓作曲及主唱，卻以「片尾曲」的形式出現，另外為片頭錄製了長約分餘鐘的純音樂版本，我便依據這音樂構思製作。

劇集的主題關於時光流逝，人生旅程上面對種種轉折，如何取捨抉擇。了解到主題後，就可以濃縮為片頭的核心。這次我不無野心，力圖在視覺上營造多變的效果，帶出時光流逝的感覺。片頭安排了一個主體人物形象，一直前行，踏着人生路，周遭有大量不同的細碎圖片橫移走過，隱喻當事人歷經眾多人事變遷，走遍不同地方，來到一個轉折點，他該如何下決定，藉此呼應劇集的主題。

手法上，我採用了「多層移動」（Multi-pan）的技術。畫面上出現兩、三層圖像，在人物周遭同時橫向移動，每一層的移動速度有別，方向不同，令畫面更具立體感。當年純粹憑人手操作，拍攝每一格畫面時，先要計算好每一層圖像移動的距離，必須很細心的準確調校，才能展示快慢不同的速度；方向亦有別，一層向左，一層向右，所以必須專注行事。猶幸有熟手的攝影師掌鏡，出來的效果甚佳。整段片用色強烈，製造鮮明的對比，主要用上鮮紅、鮮藍，背景為黑色。至於動態節奏，基本上配合主題音樂的旋律。

為滿足片中大量細碎圖片橫移的效果，寓意人生中眾多的人與事，蒐集這些生活照片也相當費神。有趣的是，這些散碎照片的線條造成高反差效果，且添加顏色後並不清晰，我就信手拈來，放進了若干自己的家庭照片。

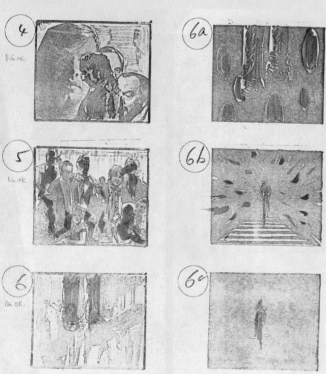

上｜背景用的長條動畫膠片
左｜《轉捩點》storyboard
右｜拍攝用動畫稿

夏日樂逍遙

每年暑假，港台都會製作大型綜藝節目《夏日樂逍遙》，邀請
紅歌星參演，勁歌熱舞加上遊戲，配合炎夏氣氛，展現潮流活
力。八、九十年代之交的一次，節目邀來三位紅星助陣，包括
巨星羅文、陳百強，以及後起之秀林憶蓮，為此要求製作一段
別出心裁的片頭配合。最初我構思圍繞表演主題，把三位藝人
作卡通化處理，呈現表演動態。但來回推敲，要傳神的繪畫
三人的神情、動態再整合表現，相當困難。最終選擇用上傳
統的詼諧拼貼畫手法，就是身軀作卡通化處理，綴以放大的
真人頭像。

我為三位藝人各自構思了一組動態圖像，譬如玩魔術，有特定
內容，他們的神情、頭部動作必須配合。事先我計劃好三人所
需要做的動作，再相約他們拍攝照片，請其依樣演繹。約紅星
拍攝甚困難，只能分頭行事，利用罅隙時間。首位約見陳百
強，前往九龍塘一外景拍攝現場，他抽出些許空檔，在一道白
牆前做出我要求的表情、動作，順利完成。第二位是羅文，前
往其寓所拍攝，天皇巨星相當合作，友善地完成我要求的動
作，可謂有求必應。第三位林憶蓮，檔期最緊，幾經艱辛才落
實約見，於銅鑼灣一酒店會面，隨意找了某個角落的一道牆
前，拍攝其動態。

三位藝人皆表現專業，圓滿擺出我所需要的姿態。最後把各人
的頭像動態套用到動畫片上，造出一段可愛的片頭。這次製作
流程，是我在港台的罕有經驗，時隔 30 多年，人面全非，成
為特別的回憶。

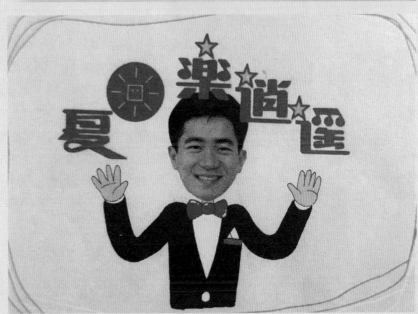

結合照片和動畫的膠片稿

陳福善的幻與真

1988

1988 年 10 月播映的《香港藝術家系列》，記錄本地藝術家的藝跡，當中《陳福善的幻與真》一集，別開生面的加插了若干動畫段落，是一次怡然而富啟發的經驗。陳福善的畫作想像力豐富，雖走抽象路線，卻閃現具象的靈光，引發觀者共鳴。我喜歡他的繪畫手法，亦有收藏其畫冊，故希望親身接觸畫家本人，這節目給予我難得的機會。

《陳福善的幻與真》由程佩琪編導，拍攝真人外，她也想在過場段落加入適量動畫。參看陳福善別樹一幟的畫作，我認同可以被動畫化，決定一試。其間有機會隨攝製隊拜會畫家，欣賞他的作品，聆聽他細談創作，非常有趣。比方他把彩墨潑灑到畫布上，審視下看出某種形象，便沿着這擬想的形象創作，繪出作品，體現其奔放的思路。對於把其作品動畫化，他亦很鼓勵，還打趣說：「我畫的圖像會郁動的，只是我不懂得整郁它們，由你去整郁它們吧！」他非常風趣，正好給予我力量去做這組動畫。

我依據陳福善畫作內的人物造型，模擬其用色，繪製一些想像的動作，盡量模仿其的神韻，把畫像動態化。這些動畫段落並無故事性，純粹是圖像變化，映襯其創作理念的文字展示。這一集榮獲「澳洲二百周年紀念世界博覽會 PATERS 電影節」文化節目獎，實與有榮焉；對我最重要的是，能夠與這位本地舉足輕重的畫家見面談天。

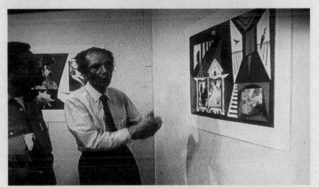

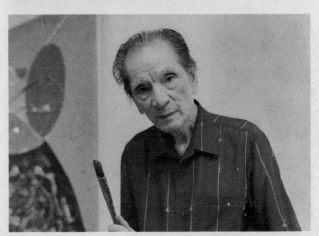

其他港台節目

問答遊戲節目《第一時間》storyboard

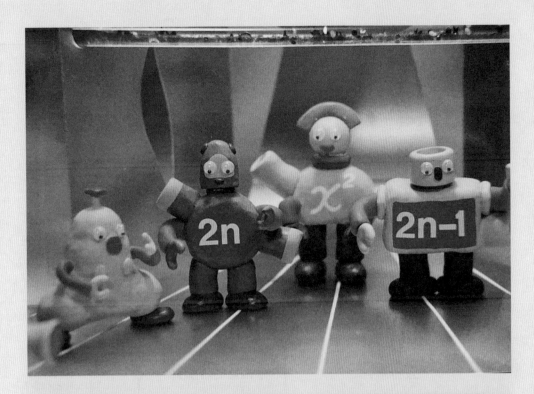

上｜教育電視數學科的動畫人偶

下｜兒童劇集《好時光》片頭

上｜教育電視英文科片頭
下｜《青少年新聞文摘》片頭

《CYC 週報》片頭 storyboard

從事商業動畫與製作個人作品，絕對是兩回事，二者的創作方式
不同，前者涉及團隊合作，須達到客觀要求，不能自把自為。當然，
二者也有共通處，摸到箇中機理，就可以相輔相成。

相較七、八十
年代密集做個人作品的幾年，在港台工作的時間長得多，15 年來創製
了逾百段動畫片，有機會在不同範疇嘗試多種可能，是很好的鍛煉。

STORY

COMMERCIAL

④

COMMERCIAL

第四章

商業製作：
光學手藝魔影幻變

一九八三～二〇一九

無論電影動畫特技，以至為商品製作的定格動畫廣告，我的商業動畫創作均發生在前電腦時代，經驗很充實。

4"×16.5高

4"×16.5高

Total

Transpa
紅.約

賣座港產片高效特效

八十年代可謂港產片的黃金期，產量豐，票房盛，更重要是一批新血加入，以果敢拼勁嘗試新題材、新類型。

這時我任職香港電台動畫組，工作很充實，觸及各類動畫創作。不過，這只是動畫產業的一角，未能涉足其他部分，猶有所缺。當時香港的動畫從業員極少，50 人不到，自己是其中之一，真箇是吃香的，而圈子內的發展有何風吹草動，自己亦會被牽引，終於有機會觸碰產業的另一部分──商業動畫製作。

約於 1979 年，香港理工學院舉辦講座，邀請我任講者，同場還有涉足廣告、電影等範疇的媒體人胡樹儒，大家因而認識。後來胡氏聯繫我商量把《老夫子》漫畫改編成長篇動畫，我很感興趣，卻深覺是大膽而難行的方案。當時分享了點滴看法，若要兩年內完成，估計要動用逾百計人手，一下子何來這類人才，培訓亦來不及。

此事讓我體會到，本地影人也想發展長篇動畫，惟人才奇缺，技術亦未能配合。最後胡氏把計劃移到台灣，以當地人力完成《七彩卡通老夫子》(1981)等三部作品。

雖則長篇動畫未有突破性發展，但八十年代以後，
商業動畫的需求甚殷，電影業界引進動畫特效，為
神怪、科幻等類型片帶來全新的視覺官能刺激。

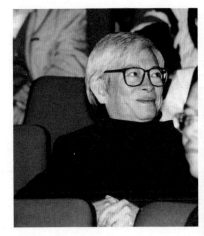

左｜動畫導演胡樹儒
右｜《七彩卡通老夫子》

娛樂片王　西學為用

一切由《星球大戰》（ *Star Wars, 1977* ）點燃。《星戰》帶來劃時代的視覺震
撼，撼動全球影迷的心，還有電影從業員的思路，本地影人亦不例外，包括
新浪潮闖將徐克、章國明。最後二人獲大型製片廠支持，拍出創新視覺效果
的作品，章的《星際鈍胎》（1983）大玩太空船模型，有着《星》片的感覺。
徐克雖同樣追求西片的光學特效技術，卻套用到古裝武俠片，力求平地一聲
雷的視覺特效。

早於1980年前，徐克已有改編《蜀山劍俠傳》的計劃，曾召集眾多本地動
畫從業員會面，我也有列席。會上他豪言要攝製一部相當犀利的特技片，將
邀請荷里活的視覺特效專家助陣，同場更展示若干大型設計圖，呈現一些想
像的場面，上天下海，漂亮迷人。當場體會到他的野心，但不免困惑：純然
人手操作拍攝，如此懾人的場面，有多少可以付諸實行？因我已有理想的正
職，最終沒有參與製作，但我個別港台同事加入了，友好林紀陶也成為團隊
一員。

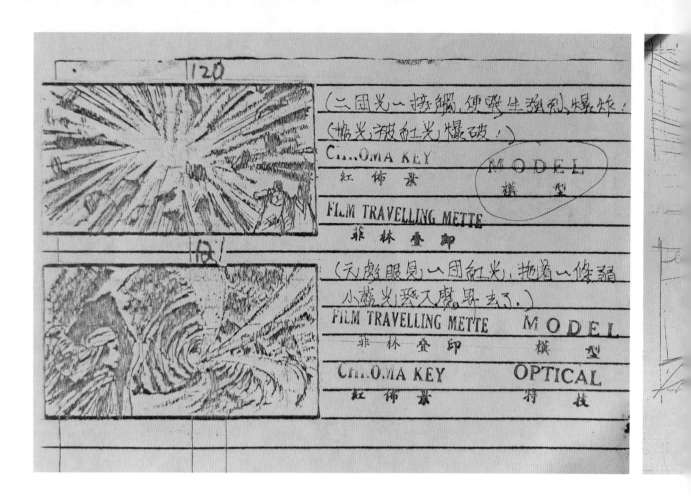

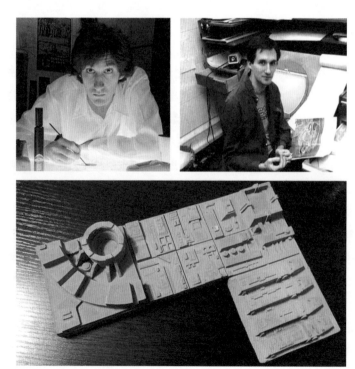

上｜《新蜀山劍俠》動畫特效用 storyboard
下｜美國動畫師 Chris Casady 和他送贈的
《Star Wars》原裝道具

雖然我沒有加入，對這計劃卻甚感興趣，工餘便前往清水灣片廠探班，了解後來名為《新蜀山劍俠》（1983）的那部作品的特技製作情況，見識之餘也從旁協力，見證電影界走向新時代視覺特效的關鍵時刻。電影特技亦是動畫的一個範疇，譬如光學特技，可見本地電影界的確需要動畫專才，兼且要有更多的支援。雖則業界也致力向外國取經，如參考書本雜誌，甚至邀請個別外國專家來港分享，但僅屬表層傳授，實際執行上仍障礙重重，像沖印間無法配合光學技術設計，特效做得再漂亮，沖印間無法處理，也是徒勞。

當然，影人迎難而上，引進人才，帶來良性刺激。負責《星戰》動畫特效的 Chris Casady 便應徐克邀請來港，處理片中手作繪畫的光學特效。我與他因而相識，大家挺投契，後來還保持聯繫，他更曾饋贈我珍貴的《星戰》道具。

《新蜀山劍俠》的視覺特效當時是亮眼的，不少場面帶來突破，前所未見，團隊的努力沒有白費。探班期間與徐克時有交往，他也是新藝城影業公司的開山人馬，我因而有機會參與該公司影片的特效製作，其一是《最佳拍檔

之女皇密令》（1984）。該片由徐克執導，除了動作特技，還有大量模型特技及光學特效，我主責製作動畫片頭，歷經轉折才成事。徐克對我的表現是肯定的，雙方往後繼續合作，包括他為新藝城主責特效的《開心鬼撞鬼》（1986），我因此認識了該片的執行導演杜琪峯，以及新藝城特效組的主管姚友雄，舊友林華全也在該公司負責特效。

當時徐克已同步運作電影工作室，我不時前往該公司。有一回見他坐在鋼琴旁彈奏〈晚風〉，閒聊間他說想拍攝《西遊記》，奈何沒法子前往大西北作實景拍攝。其構想的確了無邊界，更一度構思製作《科幻龍虎門》。

手作力量　飛天遁地

因參與徐克的影片，我經常進出新藝城，隨後也應邀參與該公司的影片製作，最重要的得數《恭喜發財》（1985）。這部賀歲片糅合多種類型，喜劇格局，穿插科幻場面。片中的財神如外星人般降落地球，劃破夜空，震動全城，更在道路撞出深入地底的大坑洞，財神又懂縮形法術，凡此種種特技，全憑人力手作。

該片約有數百個特技鏡頭，負責動畫特效的僅十人，製作期約半年。我的職銜是「Chief Animator」（首席動畫師），負責組班及全程跟進所有特技製作，

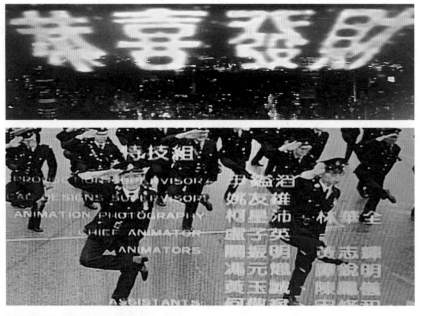

《恭喜發財》畫面及特技組名單

八十年代新藝城動畫組的工作環境

構思了眾多特技場面，收穫甚豐。在八十年代中能製作出這部穿插大量特效畫面的電影，實在難得；動畫特效小組人力單薄，卻做出耀目的成果，相當高效率。此外，我也為新藝城製作了《開心樂園》（1985）及《最佳拍檔之千里救差婆》（1986）的動畫片頭。

當時的動畫從業員大多全職受僱於公司，甚少自由工作者。我以兼職形式參與這些電影項目，有機會認識商業動畫圈的運作，無論對作品的要求、採用的技術及規格、提供的配套與支援，均較電視動畫高階，我樂於嘗試。惟獨影片為趕檔期，製作時間短促，加上欠缺完整的設計，必須反覆嘗試觀察效果，不時推倒重來，很花時間。

無論電影動畫特技，以至為商品製作的定格動畫廣告，我的商業動畫創作均發生在前電腦時代，經驗很充實。其間見證港產片的特效演進，即使依賴人力，卻能透過創意彌補不足，克服種種難關，造出具創意又有心思的視覺效果。跨進九十年代，電腦登場，業界生態急速變化。港台也引進電腦，員工亦必須學習，我沒有機會花太長時間鑽研，而且自己慣用傳統的方式，那手感很實在，轉瞬換成在虛擬空間模擬繪畫，加上早期的電腦效果仍很原始，確實不是味兒。

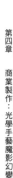

MOVIES AND S

MOVIES AND S

作品摘要

商業作品證巧手

一九八三～二○一九

動畫時代──傻子英動畫全記錄

NECO LO ANIMATIONS

最佳拍檔之女皇密令

源於好事,工餘常往《新蜀山劍俠》攝製現場探班,與徐克混熟了。後來他為新藝城執導《最佳拍檔之女皇密令》,屬系列的第三集,挾頭兩集票房大捷,這集重本投資,原班人馬加外國人演員,兼往歐洲取景,並加入動作特技,還有模型及光效特效。我亦應邀參與,專注做動畫片頭,當時徐克期望有一個極奪目的畫頭:開始見一堆立體碎塊由上而下散落,逐漸堆疊出「女皇密令」四個大字。當中「皇」字的部首「白」,作英式皇冠圖像,並會360度旋轉。

當年電腦尚未進場,這組畫面只能用手繪動畫製作,逐幅繪畫,呈現細緻的動態表現。我特別用發泡膠造出「女皇密令」四字,將它們拆碎,研究每一個碎塊散落時,不同角度的立體面向,然後起了大量鉛筆畫稿,模擬各種變化,才組成散落時的動態。影片屬闊銀幕電影,畫稿亦要加大幾倍。

鉛筆畫稿完成後,我先行試拍,出來的效果理想。此時徐克心意一轉,認為原來的想法太複雜,決定要簡化版本。此語一出,之前所做的只能擱起,當然,簡化版相對輕易。最後變成:先現出一些漢字的部首,一組接一組的顯現,然後拼砌出「女皇密令」四字。原先皇冠作360度旋轉的效果保留,這組動態畫面也大費周章。先製作皇冠的立體模型,後依據其轉動時的立體面向,逐格手繪線條變化,組合起來展現持續轉動的輪廓,涉及大量畫稿。這是我早期的電影片頭創作,也是個人的重要作品。隨後我還製作了《最佳拍檔之千里救差婆》(1986)的片頭,是以線條及圖案組成的精緻作品。

Aces Go Places III
Opening

由我全手繪，但結果並未有採用的《女皇密令》片頭動畫稿。

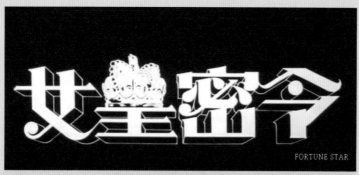

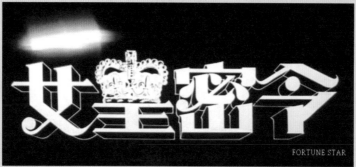

恭喜發財

特技效果
1985

新藝城的工作環境相當怡人，他們召來做特效的多是我的朋友，這方面工作，人力越多越好，有需要時我也找來友好協力，尤其承接了《恭喜發財》這大項目。這部賀歲片的劇本很瘋狂，有傳統的財神應節，又加入大量特效，還模仿當時風靡全球的《捉鬼敢死隊》（Ghostbusters, 1984），弄出洋人捉妖三人團隊。當時我的職銜是「Chief Animator」（首席動畫師），主責構思所有動畫特效畫面，還有組織團隊、分配工作，當然亦要參與製作，從頭至尾跟進，以力所能及的技術，造出想要的效果。

片中的特效畫面繁複，須與各部組合作，譬如由黃基鴻領導的模型組。片首已來一場大型特效，財神譚詠麟如流星般由外太空降落香港，閃光劃破夜空，全城電壓受干擾，街燈忽明忽滅，大路上的廣告牌徐徐展示職員名字。那短短一刹，路上景觀皆為模型，而躍動的閃光及街燈的明滅，均是以手繪方式製作的光學特效。緊接財神那顆光球撞穿中環的路面，直達地深，港鐵列車駛過時差點掉進深坑，同樣是模型和光學特效結合的成果，這組開場畫面乃港產片前所未見的視覺特效，新穎奪目。隨後財神被大眾追趕，施法術縮形躲進暖水壺，是用紙紮人形造出財神形象，以定格動畫呈現，相信也是前無古人之舉。

Kung Hei Fat Choy
Special Effects

恭喜發財

《恭喜發財》採用了大量動畫特技，一時無兩。

全片把動畫、真人實拍緊密結合，由頭到尾不斷，包括末段捉妖三人組持槍到來，發射死光企圖降伏財神，是透過在菲林逐格加工繪畫的效果。特效畫面如此密集，團隊成員僅十人，工作期約半年。為趕及農曆年檔期，最後階段非常趕忙，只能全力衝，部分場面還是急就章的完成。

過後回望，雖然特效場面有一定的瑕疵，但製作團隊確實勇於嘗試，傾注心力創新，全片視覺效果豐富，不少更屬港產片的破天荒之作，包括章國明導演的〈我愛世界〉歌唱段落，配以長達數分鐘的定格動畫，多姿多彩。此片可說集動畫特效之大成，對我是一次珍貴的製作經驗。

《恭喜發財》亦是首部運用了大量定格動畫的香港電影

開心樂園

片頭動畫
1985

及後與新藝城持續合作，包括徐克負責特視效果的《開心鬼撞鬼》（1986），以及由「開心鬼」系列主要演員參演的《開心樂園》（1985），講述一群少女流落荒島的「柴娃娃」故事。我應邀為此片製作片頭，公司要求以手繪動畫處理，為胗合影片的青春氣息，我選用木顏色筆手繪圖畫。

片頭內容濃縮了整個故事，一群女孩子在荒島叢林求生、走避猛獸等又驚又笑的遭遇。角色造型盡量按演員來繪畫，因涉及大量畫稿，須逐張繪畫，故找來友好協力，我繪畫主要的動作。一如既往，製作期很緊迫，時間有限，原本挺複雜的工序只能簡化，製成品有欠流暢，不過，在大銀幕觀看這手繪動畫，亦不失風趣好玩。

The Isle Of Fantasy
Opening

拍拖更

片頭動畫
1982

香港電影以圖畫作片頭，由來已久。早期粵語片受資源所限，只能以畫稿襯底，展示職演員名單。若資源多一點，可以把圖像活動起來，營造簡單的動畫效果。我修讀中大電影文憑課程時，導師陳樂儀辦了一家「電影設計中心（香港）」，備有動畫攝影台，承接動畫拍攝工作。我曾前往當兼職，參與上色工序，初步了解到商業動畫製作，留意到他們為電影《狗咬狗骨》（1978）所做的片頭動畫。

1982 年 2 月，我與友好組織了「單格動畫中心」，會員十多人，包括來自港台、TVB 動畫組的成員，目標推動香港的動畫製作。當時主要推廣攝製獨立動畫，辦課程及放映會等。同時，大家都是專業動畫人，從事商業活動亦無不可。有天，黃華麒聯繫我，表示正執導新片，想找專人製作動畫片頭。我與他在港台已認識，心感這次乃進行商業實踐的好機會，於是答允。是次主要由我與善於繪插畫的馬鳳琴主打，由她負責造型設計。該段片頭根據故事，圍繞一對鬥氣的男女警員，把男女主角卡通化，以警員制服作象徵，展示雙方又愛又鬧。我同時設計海報以及片名字款，綴以手腳又拖又拉。

該片頭屬手繪動畫，以繪畫膠片方式製作，用 35 毫米菲林拍攝，過程順利，出來的效果生動風趣，導演亦欣賞。這次是以「單格動畫中心」的名義製作，卻是迄今唯一一次。

Carry on Police
Opening

《拍拖更》電影海報初稿

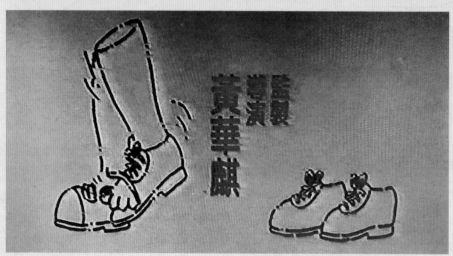

《拍拖更》片頭動畫 storyboard

麥當勞 × MUPPET BABIES

定格動畫（廣告）

1987

加入港台後，經常處理手作定格動畫，做出成績，亦為業內人士注意。當時定格動畫在港並不流行，雖則個別廣告有採用，卻只是簡單的移動物件，沒有表現定格動畫的特色。當時動畫圈子很小，我認識了來自英國的約翰辛拿維（John Sinarwi）。他在英國已從事動畫，後在港成立了 Quantum Studio，是當時唯一全力做手繪動畫的製作公司，承接了不少廣告項目。當時經濟環境佳，廣告製作的資源充裕，這方面的商業動畫發展不俗。約翰挾其海外聲譽，做得有聲有色，技術扎實，班底優秀，包括初出道的許誠毅，還有鍾漢超（鍾智行）等。約翰既是老闆，亦親力親為製作，更無私的把技術授予共事者，下屬獲益良多。我無緣任職其公司，但與該公司上下人士相熟，不時碰面聊天。

約於 1987 年，約翰表示接到一個大型廣告，請我幫手製作定格動畫，這方面人才當時很缺。這是麥當勞與「布公仔」（Muppet Babies）玩具系列合作，推出 BB 版「布公仔」——自備座駕的 Q 版玩偶，市民隨購買食物換購。約翰要求很高，力求新意，捨棄普通手法傾銷，向客戶提議用定格動畫，賦予趣味情節，帶出鬼馬效果，增加吸引力。既是大型製作，我聯同梁文宛一起參與。動畫的故事圖板由約翰親自操刀，Q 版布公仔各自駕車，沿郊外道路，風馳電掣前往購買漢堡包，過程中出現各種枝節。

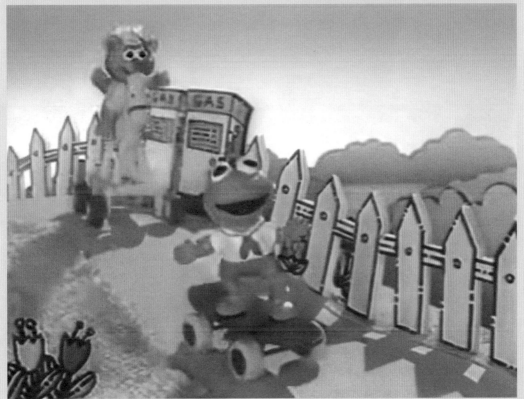

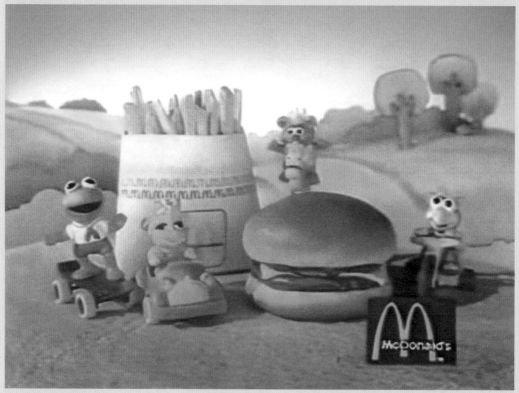

Quantum Studio 的主腦 John Sinarwi，他也是我的動畫老師。

這是一個大製作，租用 TVB 廣告公司的攝影廠，搭建了整個郊外車道全景，有山有谷，約 30 呎長，同時還有燈光師、攝影師坐陣，很大陣仗。我們主要處理泥膠定格動畫。廣告不設對白，為了添加趣味，要構思各種動作輔助表達，布公仔角色雖有固定造型，仍須為此修飾細節。同時還要處理周邊的道具，更有手繪動畫的段落，另加了些許特殊效果。分多鐘的片，單拍攝已耗去兩天。

完成的廣告效果突出，非常精彩，一眾布公仔果真像遊歷了很遠的車程，十分刺激好玩，充滿動感，不失幽默。相當難得的定格動畫作品，同時在亞太地區播出。

香港國際電影節

序幕短片
1985

我與這個年度電影盛事淵源甚深。由於參與獨立短片展多年，與火鳥電影會成員相熟，輾轉亦認識了電影節的人員。電影節每年都有動畫精選節目，他們知悉我酷愛動畫，約於1981年起便邀請我撰寫影片簡介。1984年，廖昭薰出任電影節高級副經理，因應活動越見規模，計劃製作序幕短片，於每場放映前亮相，建立統一的形象。最先她聯繫沈聖德負責這短片，當時我與他熟絡，他構思了項目後，因事忙而把工作交託我，最後由我完成製作。他這作品大玩奪目閃亮的效果，教人目眩。

翌年，廖昭薰聯繫我，為新一屆電影節製作另一序幕短片。相對於前一年的閃亮，我選擇以優雅的節奏、簡約的畫面展示：先現出暗黑底色，然後掃出一行文字，逐漸顯現出電影節全稱，繼之換成彩虹底色，亮出市政局的標誌。除製作影像，還要提供音樂。當時我正學習電子琴，結果自行處理，配上簡單的音效。我很高興除了當觀眾，亦有機會參與電影節的工作，何況這序幕短片場場出現，沿用數年，很滿足。

●

HKIFF
Opening

這個片頭當年用 35mm 菲林拍攝，我仍然保留著。

秋天的童話

黏土公仔

1987

與張婉婷結緣於《香蕉船》，持續為該兒童節目製作定格動畫。此後，她便把泥膠、動畫、童趣、手作工藝這幾個元素與我連上等號，每遇到這方面的工作，大多找我幫手，我也樂意效力。她導演的第二部長片《秋天的童話》尚未正式開鏡，她已聯繫我，非要搞動畫段落，而是片中由鍾楚紅飾演的女主角「十三妹」，喜愛做紙黏土公仔，故着我指導她搓捏公仔的手法，讓她在片中「露兩手」時亦像模像樣。我樂於當這導師。

張相約我們在其友人寓所「上課」，大家席地而坐。我預備了幾種軟度不同的紙黏土，在旁指導鍾氏搓捏，還有上色，她很快上手，做得有板有眼。為脗合角色個性，片中「十三妹」住處陳設了不少她「自製」的紙黏土公仔，這批道具也由我代製。同時，劇情講述她特別捏了一個公仔送贈予周潤發演的角色「船頭尺」，張婉婷也着我代勞。我按要求製作，主要是捕捉「船頭尺」的神髓，而非倒模式的公仔模樣。我有幸參與《秋天的童話》這經典愛情片，更難得是近距離指導鍾楚紅。

An Autumn's Tale
Clay Art

276
277

盲女 72 小時

片頭動畫

1993

當年獲獨立短片展獎項，主辦單位出版的特刊曾派員訪問我，來訪的是陳榮照。他當時任職香港電影文化中心，我亦在他介紹下加入，認識了一群好友，他們幾位後來都加入影圈，包括林紀陶、柯星沛、陳果。陳榮照亦然，在業界逐步晉升，對電影充滿熱誠。

陳榮照由場記起步，終在二友電影製作有限公司得到首次執導機會，拍攝《盲女 72 小時》。作為個人首作，當然很着緊，盡力添加特色，包括要求有別出心裁的片頭，他找上了我。影片多少讓人聯想到美國片《奇謀妙計女福星》（*Wait Until Dark,* 1967），他亦想影片有荷李活片的風貌，可惜屬低成本製作，能做的有限，惟有在小趣味上費心思。

我構思的片頭十分簡潔，參考了希治閣片的做法，滲透懸疑氣氛。開始見一組幾何圖案，讓觀眾覺得耐人尋味，鏡頭緩慢地拉闊，一組超長的變焦鏡展開，逐一疊印職演員名單，鏡頭拉闊到一個地步揭盅，是一隻眼睛。然後畫面變白，現出片名，再接女主角接受眼睛檢查的場面。這片頭簡單直接，有構圖化的效果，音樂亦配合得宜。當時尚未電腦化，這組序幕也要手動操作，花上數天，把菲林多次重拍，進行變焦效果。

陳榮照還想要多一點，希望給影片一些可作留念的自家特色。礙於全片只發生在一幢大宅內，能變的花款有限，雖則稍覺牽強，卻仍由背景入手，為片中主人公夫婦（陳友、葉玉卿飾演）添上屬於他倆的擺設。在廳堂放置了一座如堡壘般的陳設，它的外觀帶點抽象，驟看似裝飾蛋糕，前方還放了男女主人公的塑像，臉容模糊。整組擺設絕不小巧，足有兩呎高，在好些場面均被攝入鏡頭，視為與主人公相關的物品。這些就是我為此片所製作的。

3 Days of a
Blind Girl
Opening

盲女72小時
3 Days Of A Blind Girl

導演 陳榮照

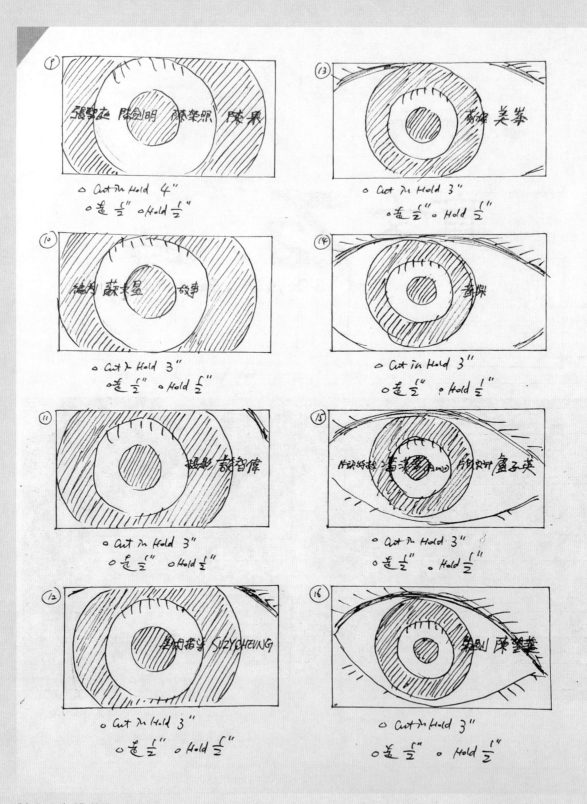

《盲女 72 小時》片頭 storyboard

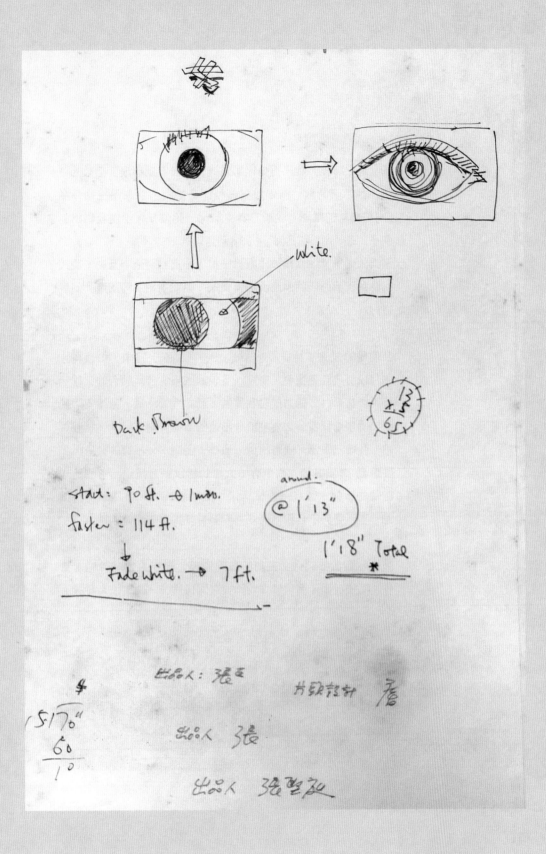

魔畫情

畫稿
1991

跨進九十年代，我已很少從事兼職，有天收到導演黃泰來的電話，表示正開戲，有個重要任務想交給我。原來是往後命名《魔畫情》的電影，他想在其中加插一組動畫。他向我舉出的例子，是 1984 年樂隊 a-ha 熱遍全球的歌曲《Take on me》的音樂錄像，當中女角被漫畫男子拉入圖畫空間浪漫互動。黃氏的影片正講述梁朝偉飾演的漫畫家，與女主角王祖賢進入魔畫世界。

我使用的是轉描動畫（Rotoscope animation）技術，依據真人影片模擬出動畫圖像。導演所要求的效果，涉及頗大的工程，但不無挑戰性，對方鼓勵我試做，我亦只管一試。他還安排我到拍攝現場觀看，之後把部分拍竣的菲林沖曬成照片，讓我試畫。我既已答應，便嘗試做，但心下困惑：一秒鐘的動畫影像要繪畫 12 張畫稿，片中有一大段情節以動畫呈現，可想而知繪圖的分量，兼且是鉛筆素描，人物要傳神，筆法須有連貫性，容不得分工合作集大成。究竟有多大可能做得到？

最後繪畫了一批男女主角的動態畫稿，展現人物的神態、動作。隨後商議，發現製作時間實在緊迫得很，終於沒有參與。

Fantasy Romance
Draft

《魔畫情》試拍用動畫稿，採用了鉛筆素描風格。

好狗

音樂影片
2002

1999 至 2004 年間，我其中一個重點工作是推動本地「Art Toy」（設計師玩具）的發展，每年都辦幾次相關的玩具展，推介一批設計師，以及他們的原創設計玩具，其中一個焦點人物就是迄今已晉身藝術家行列的劉健文（Michael Lau），那時我們已相熟。

Michael 原為插畫師，出道後廣受歡迎，當年已和不同的媒體、演藝界人士合作，包括軟硬天師。他曾參與二人組的唱片封套製作，與林海峰熟稔。林氏當時已是跨媒介紅人，綽號「林狗」（Lamb Dog），在流行音樂圈也佔上一席，定期出版唱片，包括於 2001 年推出的大碟《林狗十大傑青》。林氏與 Michael 商量為唱片歌曲製作 MV，大概要突破悶局，捨棄較常用的實拍方式，提議製作動畫 MV；此舉未至於絕無僅有，卻實在不普遍。

一如很多同類個案，背後的資金、時間總是緊絀的，但 Michael 很希望推進這項目。他的自家品牌曾與日本公司簽約，由對方製作電腦動畫，他卻未有機會親身參與。他詢問我拍攝動畫 MV 一事，的確，我也曾構思把他創作的角色動畫化，深感這計劃一試無妨，而且我有班底，好友袁建滔當時經營的噴射急製作公司（Jetpack），有參與動畫製作。大家由是一拍即合，決定為碟內由黃貫中作曲、林海峰填詞的《好狗》製作動畫 MV。

Lam Dog
MV

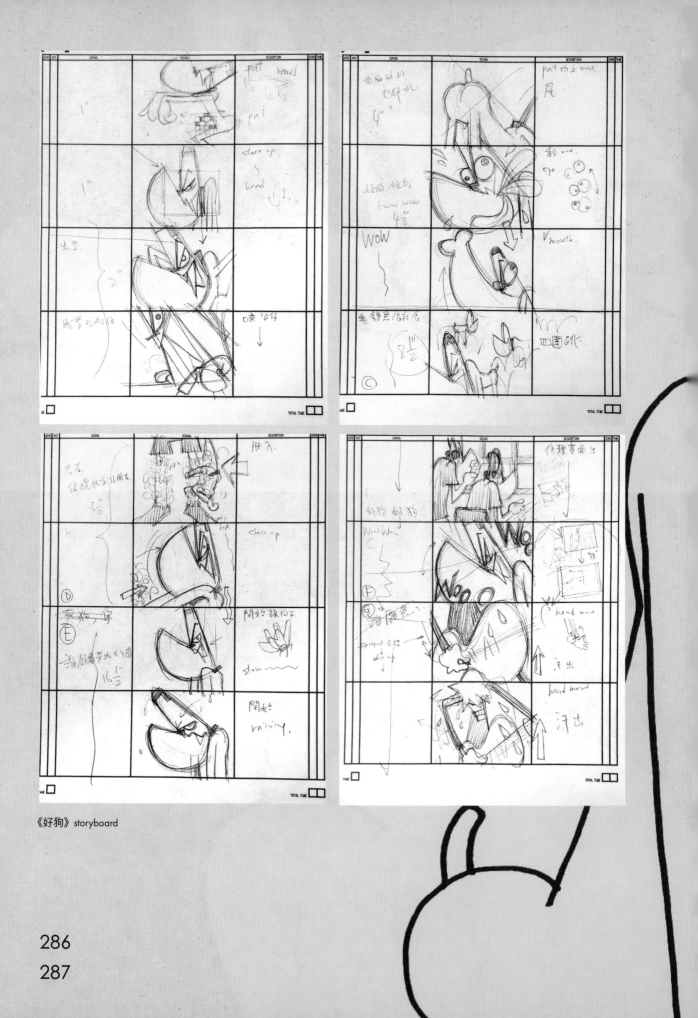

《好狗》storyboard

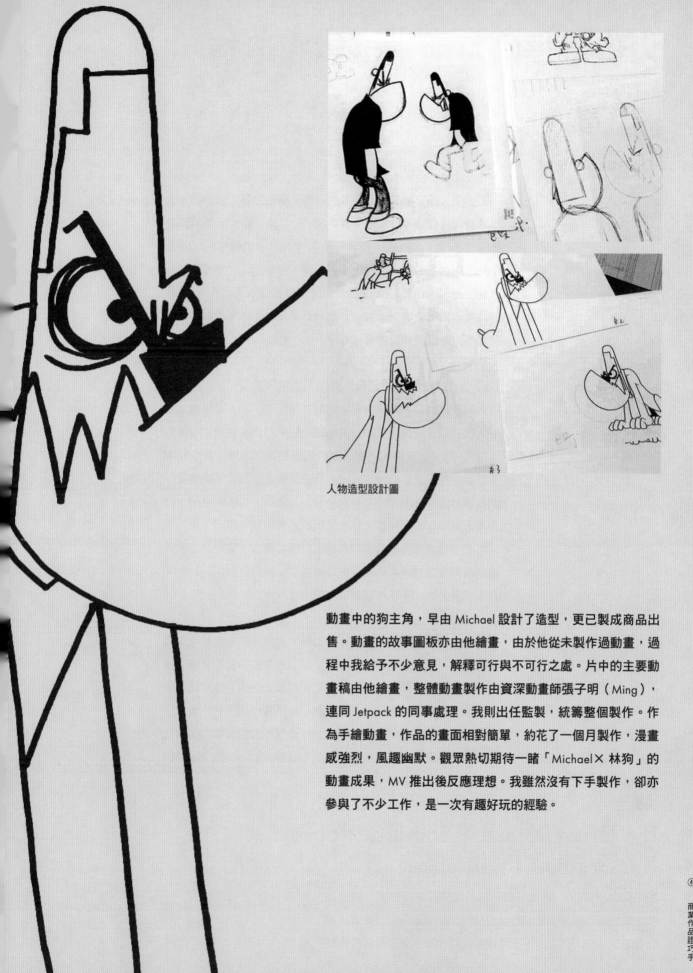

人物造型設計圖

動畫中的狗主角，早由 Michael 設計了造型，更已製成商品出售。動畫的故事圖板亦由他繪畫，由於他從未製作過動畫，過程中我給予不少意見，解釋可行與不可行之處。片中的主要動畫稿由他繪畫，整體動畫製作由資深動畫師張子明（Ming），連同 Jetpack 的同事處理。我則出任監製，統籌整個製作。作為手繪動畫，作品的畫面相對簡單，約花了一個月製作，漫畫感強烈，風趣幽默。觀眾熱切期待一睹「Michael✕林狗」的動畫成果，MV 推出後反應理想。我雖然沒有下手製作，卻亦參與了不少工作，是一次有趣好玩的經驗。

大偵探福爾摩斯：逃獄大追捕

動畫電影

2019

每個動畫人總有攝製長篇動畫的夢想，但在業界，製作長篇動畫涉及眾多商業考慮，好夢實難圓。多年來，長篇動畫製作計劃屢次與我擦身而過，早於七十年代，胡樹儒萌生把《老夫子》製成動畫的念頭，最先找我商議，惜未能配合而落空。後來如徐克的《小倩》（1997），以至《麥兜故事》（2001），我雖與製作團隊熟稔，卻沒有參與重要崗位，僅在外圍觀望。但製作長篇動畫的想法仍留在心中。

2019 年公映的《大偵探福爾摩斯：逃獄大追捕》，一部土生土產的長篇動畫，作品由零開始到成熟誕生，我一直參與，是個人較近期又別具意思的長篇動畫經驗。作品的史前史可追溯至 2017 年。這年高先電影有限公司舉辦第一屆香港兒童國際電影節，搜羅了多部世界各地的兒童電影，亦放映了本地製作的動畫《麥兜菠蘿油王子》（2004），更安排映後談活動，我應邀出席分享。期間遇上高先的負責人曾麗芬，經我介紹，原來她與同場的《麥》片導演袁建滔是首次面談。閒聊間，袁氏直率的問曾氏有否興趣投資拍攝動畫？她利索回應：「沒有！」只因完全外行，不熟悉動畫圈內情。

幾天後，我收到好友厲河來電。他與曾麗芬早年在嘉禾電影公司任職時已相熟，現營運正文社，與上述電影節也有合作，贊助該社的刊物。原來我們和曾麗芬閒聊當天之後，厲河遇上曾氏，談及有意把其廣受年輕讀者歡迎的熱賣小說系列「大偵探福爾摩斯」改編為動畫，向她垂詢可能性。此建議觸動了曾氏的思路，她想起此前袁建滔的提問，既然有成功的出版品牌作

The Great Detective Sherlock Holmes:
The Greatest Jail-Breaker

基礎，製成動畫理應大有可為，隨後着我相約各人敍談。我便聯繫大家，加上線美動畫媒體有限公司負責人鄒榮肇一同商議。曾氏對厲河的原著小說有信心，雙方在資金籌集上亦談得攏，加上有把握管控好成本，投資風險不算太大，製作班底亦已在眼前。一次茶敍，一拍即合。

動畫製作於 2017 年暑假過後展開，由鄒榮肇、袁建滔聯合導演，預期在 2019 年公映。對此計劃我非常期待，亦應邀成為團隊一員，出任顧問，主要提供意見，協助項目推展。雖然我並非落手落腳的參與製作，但由早期劇本到後期配音工序，一直跟進及從旁協力，十分投入。整個製作班底僅 60 人，規模不大，但全屬香港的工作人員，沒有外援。在如此有限的資源下，能如期在 18 個月內完成，製成品無論在動畫表現、故事演繹等方面均具水準，絕不失禮，屬難得的示範作。這也是我第一次比較投入的商業動畫長片經驗。

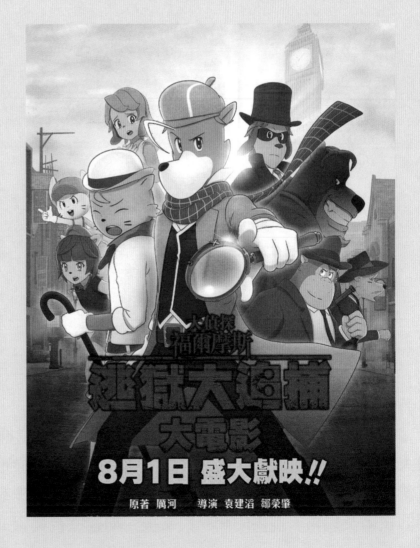

當時香港的動畫從業員極少，50 人不到，自己是其中之一，真箇是吃香的，而圈子內的發展有何風吹草動，自己亦會被牽引，終於有機會觸碰產業的另一部分——商業動畫製作。

　　　　　　　　　　　　　　　　　　　　　　當時的動畫從業員大多全職受僱於公司，甚少自由工作者。我以兼職形式參與這些電影項目，有機會認識商業動畫圈的運作，無論對作品的要求、採用的技術及規格、提供的配套與支援，均較電視動畫高階，我樂於嘗試。

STORY

EXPERIMENTS

PART 5

⑤

第五章

實拍片與錄像作：
非離地實驗

一九八五～二〇一九

NECO LO ANIMATIONS

EXPERINMENTS

透過自己的眼睛捕捉城內的人與事，除作為個人記錄外，也是這高速發展的城市的記錄。

真人實拍片小試牛刀

從小已愛看電影，動畫尤其是心頭好，更是創作的主打項目。但其實，對各種影像創作我都感興趣，包括真人實拍片及紀錄片，奈何條件所限，並非想做就做得到。

就讀中大校外進修部的電影創作文憑課程時，同學提交的作業幾乎清一色是真人實拍片。目睹他們組班拍片亦相當不輕易，除自任導演，還要為副導、攝影、燈光、錄音等崗位物色人選，並招募演員。拍攝期必須遷就各人的時間，製作期一般拉得較長，何況同心一致並非必然，人際間難免有爭拗。想到此等問題，自覺未必能應付裕如。相反，拍攝動畫我很有信心能夠「一腳踢」，由構思到攝製，自己全權控制。因此，最終全情投入動畫，何況我從事創作的目的，是透過影像訴說故事，分享感受，動畫一樣有這個功能。

入讀課程後，我便購買了超八攝影機。一機在手，創作意欲澎湃，為了試機，旋即四處遊走，攝下若干街外景物實錄。這些隨意的城市拍攝記錄，雖沒有甚麼主題或故事性，但看着也很滿足。於是想在可行範圍內，嘗試製作實拍作品，譬如紀錄片。

自問對周遭事物絕非漠不關心，對社會現象亦很敏感，通過影像記錄與人分享，亦不失為樂事。

而且，透過自己的眼睛捕捉城內的人與事，除作為個人記錄外，也是這高速發展的城市的記錄，若不抓緊機會攝下，情景轉瞬消逝。雖則有此想法，礙於有正職在身，只能靠工餘拍攝，惟有集中精力於最想做的項目。

所以，在七、八十年代個人創作力最旺盛的時期，我全副心力埋首動畫，作品量甚豐，僅能於間隙空檔，攝製了少許真人實拍作品，純然信手拈來，嘗試注入點滴創意，譬如這部《寫生》。

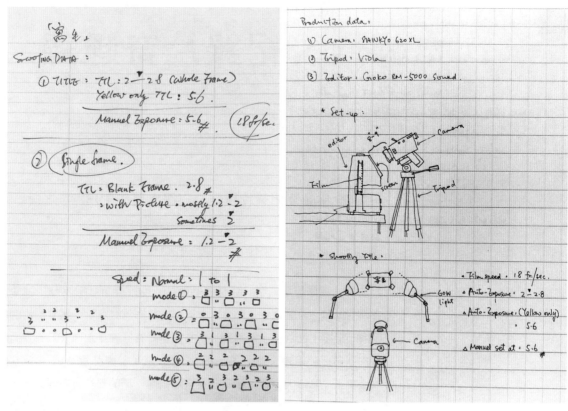

《寫生》的片頭拍攝資料及設置

劇情化的紀錄片

七十年代末，我居於葵涌邨，曾在當區的社區中心擔任導師，教授素描。自己並非美術專科出身，斗膽充任導師教繪畫，純然想把累積的經驗分享。當時我還未足 20 歲，班上不乏中小學生，大家年齡相近，相處得不錯。有天我領着十名學員前往城門水塘寫生，繪畫風景，是一次約六小時的郊遊活動。當天我帶同超八攝影機，心下已擬好拍攝大綱，記錄學員寫生的片段之餘，注入一點故事性。我按早已定好的構想攝下所需的片段，串連起來成為有情節的記錄，圍繞一對男女前往山間遊歷的經過，命名《寫生》，長約數分鐘，沒有對白。

影片僅用上一天便拍攝完畢，過程較製作動畫簡單，我很享受，是一次挺不錯的體驗。往後也想多做一點，卻始終有各種障礙，未能遂願。若說印象最深的實拍片經驗，是參與李融導演的《蚱蜢弟弟》（1978）。除了負責片中的動畫段落，我也協力其他製作事務，從中增長了不少拍攝知識。

錄像、紀錄片奇趣錄

個人的錄像作品及紀錄片製作，一概出現在 1983 年之後。

在此之前我一直採用超八制式器材拍攝動畫，1982 年好比分水嶺，我暫停了這方面的創作，原因之一是超八菲林退場，錄影器材進駐，獨立短片的創作環境瞬間異變。面對這一波轉變，一方面迫得暫停動畫創作，另一方面眼見錄像作品獲民間組織大力推廣，我也考慮一試。當中包括 1985 年成立的「錄映太奇」（Videotage），活躍成員有鮑藹倫、馮美華及黃志輝等。他們從事大量創作，探索這全新的影像媒介，作品通過電視播放，在顯像管電視熒幕呈現出粗糙的畫質，產生自成一格的影像特色。另外，藝團「進念二十面體」也是推手，把錄像創作融合其舞蹈劇場作品，創作具實驗色彩的錄像。兩組織定期舉辦放映活動，除引入外地作品，也鼓勵本地創作，我亦備受鼓動，最重要是作品有園地公開放映，驅使我涉足錄像創作。

相對於菲林拍攝，錄像製作的限制較少，更為方便，但沒法子進行動畫模式的拍攝，同時製作配套亦說不上隨心所欲。當時攝錄機的價格並不相宜，且有相當重量，攜帶拍攝頗費周折，至於剪接、配音等設備在坊間也甚難購置。當時我只能借用攝錄機拍攝，剪接則透過多部錄影機以「帶過帶」方式進行。

變奏：粵語舊片私有化

前述約於 1980 年，獨立短片展主辦單位出版特刊，安排了陳榮照來訪問我，大家因而認識。及後隨他參與了香港電影文化中心的活動，結識了一些朋友，除前述幾位後來的電影人，還有盧漢華。他也是電影發燒友，興趣範圍寬廣，包括五、六十年代的粵語片。這些以往被戲稱「粵語殘片」的本地作品，礙於我的父母並非捧場客，自小無緣多看。成長後透過電視欣賞了一點，亦看出了興味，但了解有限。及至獲盧漢華帶引，電視台深宵的「粵語長片」

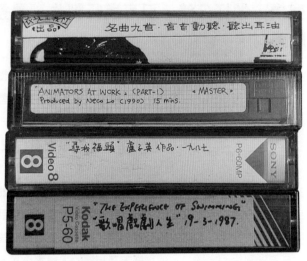

上、左｜我的粵語長片目錄
右｜當時的錄影作品多以 Video 8 拍攝，畫面質素不錯。

時段便成了我的「歡樂時光」，天天守候欣賞，成為那幾年的焦點嗜好，更把影片錄下來，補充製作資料，甚至記錄抵死幽默的場口，還有影星妙不可言的演出，輯成一冊「目錄」。幾年來收錄了 500 多部影片，有了自家小小的粵語片影像圖書館及資料庫。

開始構思錄像作品的題材時，一如既往，無意走抽象實驗方向，仍以趣味先行，無意中生起運用這批珍貴舊片的念頭。最終定案：把我平日撰寫的生活日記內容，糅合這些經典電影片段，變奏出《錄影日記》（Video Diary）。作品分為「家庭」、「學校」、「興趣」等幾部分，沒有旁白，最特別是映襯日記內容的影像，全部剪輯自粵語片片段，均屬精挑細選，完全脗合「日

記」所講。所選影片悉數由張活游、白燕及馮寶寶演出，分別代表「日記」中的父、母及細妹角色，帶來連貫性，觀眾可看到結構完整的趣味小故事。

《錄影日記》於 1986 年 7 月在「錄影太奇」的放映活動公開，觀眾反應出奇的好，我甚為鼓舞。作品的製作相對簡單，最重要是有充足的舊片素材。由於我收藏了豐富的粵語片影像，選材不成問題，也是這作品能順利完成的關鍵。嚴格來說，若以當時錄像創作者的定義，此作算不上真正的「錄像作品」。因為我只是用攝錄器材作影像記錄，相同的影像一樣可以用菲林攝製，作品沒有對錄像這全新的影像載體進行深入的探索、質詢或反思。

我這類錄像作品的製作相對簡單，只消定下簡單的架構，做好分鏡，已可進行製作，最重要是有充足的素材。

作品獲得觀眾喜愛，還是很欣喜，故再下一城，定下不同的主題，先後完成了《歌唱人生》及《歌唱戲劇人生》等多部作品。

人情：童伴知交與亡友

與此同時，我也採用攝錄器材拍攝了幾部有紀錄片成分的作品。它們都是圍繞真實的人物，事前經過計劃、構思，故並非純粹的紀錄片，卻實在記錄了真實的事件，仍可視作紀錄片。對我而言，幾部都是很重要的作品，它不僅攝下了相關的人與事，更為高速轉變的香港都會景觀留下了影像見證。

我自小在大埔成長，對社區有很強的歸屬感，升中後遷離，但仍不時回去探望坊眾友好，並攝下地方景物的照片。隨着開始錄像創作，遂決定以攝錄器材製作《尋找福頭》，以查探失聯多時的兒時玩伴「福頭」的去向為主題，在區內訪尋，記下社區的變遷。至於《Four Friends》也是以朋友為題，圍繞我在香港電影文化中心認識的四位好友：林紀陶、柯星沛、賴文及盧漢華，透過訪問了解他們的工作、興趣，呈現我眼中的四個好朋友。

嘗試以攝錄器材創作，一定程度源於超八菲林全面退場，令個人的獨立動畫創作被迫暫緩。然而，這期間我的正職就是製作動畫，從未離開這圈子，於是構思為本地獨立動畫人進行錄影訪問，催生了紀錄片《Animators at Work》。原本計劃以系列形式推出，結果只拍攝了一部，集中於三位動畫人：我的個人自述、我的一位學生及黃志輝。

在大埔生活的回憶，促使我製作了《尋找福頭》這部作品。

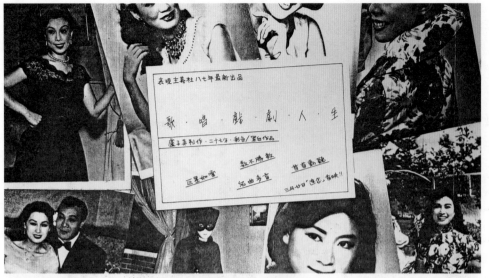

上、中 |《歌唱人生》(1987)
下 |《不是悲劇》(1987)

錄映太奇明信片

八十年代初，與藝術家麥顯揚從相知、相識到相熟，很想為他拍攝個人記錄，目標原是一個大型製作，觸及其人及其藝術。可惜只開了頭，及後幾度想繼續而未果，終究只留下不完整的紀錄片段。然而，相當峰迴路轉，經過逾 30 年，因緣際會下這組片段經重新剪輯，成為一個短篇作品。至於餘下的片段，我期望仍能繼續剪輯整理。

上述非動畫類製作，悉數在八十年代中至九十年代初完成，全部以攝錄器材拍攝，都曾公開放映。當年攝錄器材剛進入市場，實非信手拿起就可以拍攝那麼簡單，尤其是各種配套售價高昂，整體成本甚巨。自己當時亦只是借用器材，總算沾過手，實踐過，作品不多，卻也觸及了幾個不同的範疇。歷經一段長時間後再觀看這些舊作，格外有意思，當年不經意的攝錄，一幕幕影像記錄了一個時代的特色，製作動畫就不會有這種效果。

我喜歡創作，也想繼續拍攝錄像，可惜，既受制於器材，本身在選材上亦拿不定主意。隨後有感加入這行列的創作人越來越多，於是把空間留給他人，自己向其他方面發掘。

DOCUMENT

PART 5

作品摘要

紀錄片與錄像作

動畫時代——貓子英動畫全記錄

一九八五～二〇一九

NECO IO ANIMATIONS

PRIVATE ANTONIO

紀錄片
2019

拍攝這部關於麥顯揚的紀錄片,背後有一段曲折、漫長的經過。八十年代初,我先認識他的弟弟麥顯名。

麥顯名在英國 Bournemouth College of Art 修讀電影,回港後把在當地拍攝的畢業作品《Inspiration》(當時譯名《靈感》)送到「香港獨立短片展八一」參賽,獲最佳實驗片獎,這年我亦憑《龜禍》獲最佳動畫片獎。我們組別雖異,卻總有機會碰上,大家認識後頗投契。後來我創辦單格動畫會,他亦不時前來會址聊天,漸見熟絡。他很為兄長的成就自豪,有天欣喜的說要介紹我認識。麥顯揚是藝術圈名人,我早已聞悉,能親身見面當然更好。我隨他往灣仔堅尼地道 15 號一幢古老大宅,造訪麥顯揚的工作室,也是他起居作息的地方。

與麥顯揚初次見面聊天,頃間已覺得他為人隨和、健談,善於溝通。他有廣泛的興趣,與我亦有一些共同嗜好,如鍾情往昔的流行文化,首度見面已有遇故知的親切感。其工作室所在的古宅,樓底極高,空間敞闊,一窗一柱古氣盎然,我甚為神往。往後雖工作忙,但我仍不時來訪,碰面頻仍,益形熟絡。當時我已構想把他的藝術作品與動畫融合,時為八十年代中,以菲林攝製動畫有諸多掣肘,故只寫下計劃,但曾與他談及,他亦大感興趣,樂於再議。

他向有研習太極拳,1985 年又迷上周家螳螂拳,談起新認識、精於該拳術的鍾師傅,滔滔不絕。後來他聯絡我,着我協助拍攝鍾師傅耍拳的影像,把拳法的套路記錄下來。然而,他不想呆滯的單純記錄,期望有多點特色。我嘗試採用手搖鏡頭拍攝,靈活一點,並建議往山頂取景。最後在一個夏日清晨,於霧靄籠罩的山頂完成拍攝,皆大歡喜。此事讓我萌生一念——為麥顯揚拍攝完整的影像記錄。

Private Antonio

及至同年底，我開始計劃為他拍攝紀錄片，無論他本人、他的創作、他身處的這幢古宅，有太多內容值得被記錄，何況一直未有以他為對象的個人影像作品。我初步構思的拍攝重點包括：捨棄傳統的人物紀錄片格局，不妨帶點抽象風格；在那古宅內拍攝；既是著名雕塑家，應聚焦他的雙手。縱然拍攝細節未落實，他已爽快答應了。

1986 年 1 月 19 日星期天，我與協力攝製的友人同行，攜同攝錄機，約於中午抵達該古宅，為他作初步拍攝。首先詢問他有甚麼想被攝進鏡頭，他利索回答：「拍攝我耍太極吧！」無疑有點意外，但有何不可！於是在大宅內佈置了背景，讓他立於布幕前，聚精會神耍出富節奏感的太極拳。眼見他體格健碩，故建議赤膊再耍，更顯力量，他亦豪爽的照辦。

午後小休，外購了他鍾愛的燒鵝髀及青島啤酒，這天大夥兒吃喝聊天，相當盡興，我也攝下此等敘談情景，同時也把這幢老房子的內觀收入鏡頭。休息過後，我按計劃拍攝藝術家的一天，於是請他「演繹」其日常生活，包括在臥室模擬睡醒起床及之後的活動，又關注他的雙手，以特寫鏡頭捕捉他清洗雙手的動作，還請他以手托起及撫摸其雕塑作品，記下手與作品交融。來回獵影，不旋踵已入黑，拍攝暫告一段落。他對我很信任，樂意按我的指示演繹，甚少要求回帶查看效果。

我原想在兩星期後相約他續拍，卻因事暫擱，一擱便兩年。此時知悉他獲得獎學金前赴美國進修，雙方都沒有提起續拍紀錄片一事。1991 年，源於之前完成了兩部動畫，發現仍可用 16 毫米及 35 毫米菲林拍攝，於是，把麥顯揚作品融入動畫的意念重燃，湊巧這年我與他一同出任藝術中心暑期藝術營的導師，故友重逢，聊得興起，重提合作動畫及續拍紀錄片，他依然很支持，表示會留港生活，可以隨時聯絡。可惜之後沒有跟進，1994 年收到他病重的消息，不久便與世長辭。

埋藏三十載　影像始復活

多年知交就此永別，我很難過。遺留的這段紀錄片，只在拍攝後以攝錄機匆匆瀏覽，原想他日剪輯時才細看，所以對內容細

節已很模糊。最惱人的是，影帶屬 Beta 制式，在九十年代已無法找到該制式的錄影機，影像被鎖在影帶內，欲看無從，只能珍而重之把它放在當眼位置。如是者過了十年八載，友好告知找到一部 Beta 錄影機，我興奮的着他代為把影帶轉錄，讓影像「復活」。豈料朋友告知影帶已損壞，畫面斑駁難辨。我聞之失望！

如是者又過去了十年八載。2016 年，另一朋友搜羅到一部 Beta 機，我懷抱希望請對方再試。這次傳來好消息，影帶仍能觀看，且畫質頗清晰，最終收到朋友送來經轉錄的影像光碟。我立刻啟動查看，熒光幕出現 30 年前那一天的人與事，感觸良多。細審之下，原來當天拍攝了好些有趣而別具意思的小節，無論是他耍太極拳、聊天時的談吐與神情、作息起居的風趣細節，都是難得一睹的生活片段。我截取了幾張圖片上載「臉書」，告知大家我從絕望中救回差點消失的影像。不久便有回應。

Para Site 藝術空間的 Sara Wong（黃志恆）留言，表示計劃成立「麥顯揚教育空間」，將舉辦紀念活動，喜見我這則信息，想了解更多。這些影像記錄確實絕無僅有，我們持續聯繫。2018 年 6 月該教育空間成立，邀來多位嘉賓回顧與麥顯揚的交往，我也應邀主講，並播放了少許紀錄片片段，與會者目

兩本不同時期出版的麥顯揚繪畫集

睹藝術家當年的率性風采，既詫異，亦欣慰。麥氏遺孀 Susan Fong（方淑箴）計劃把先夫的繪畫、拼貼和筆記整理，出版專著《企硬的藝術：麥顯揚畫集》，這珍貴的紀錄片正好配合，令出版項目更豐富。我從原片仔細挑選片段，分為 Dance、Rest、Work 三部分，加以剪輯，展示麥氏耍太極、吃喝聊天，以及作息起居，還有他洗手、以手觸碰藝術品的影像，全長 13 分鐘，在書本提供超連結供讀者前往觀看，我亦撰文介紹錄像的來龍去脈。此錄像在新書發佈會上首映，出席者看到麥顯揚隨意自在的起居生活，展示藝術家鮮為人見的一面，非常感動。這一切原屬有意，又實在是不經意的被攝錄下來，隔代再現，誠然彌足珍貴。

我曾把動畫《夢海浮沉》與麥顯揚分享，其中一夢我置身大草原，他笑言自己只需要小草原就足夠，這使我一度擬把這紀錄片命名《麥顯揚的小草原》。然而，麥顯名於九十年代為兄長出版的畫冊已用了這名字。這紀錄片現名為《Private Antonio》。

ANIMATORS AT WORK

紀錄片
1991

邁向九十年代，動畫創作上自己已做了不少作品，而同路人也攝製了一定量的動畫，普羅觀眾對本地獨立動畫似乎有了點滴認識。可是，我依然困惑大家是否真的了解？認識究竟有多深？縱然電視台曾製作相關節目，卻屬水過鴨背。因此，我想以攝錄器材製作一系列本地動畫工作者的紀錄片，他們所做的作品相當出色，故想透過訪問，結合作品及相關影像資料，為各人留下記錄，並增加公眾的認識。

原本計劃有系統地推出，每輯約 30 分鐘，透過如影展等活動公開放映。最先以試拍形式完成了《Animators at Work, Part I》，包括三位動畫人：我、我的一位學生及黃志輝。當中有各人的訪問段落、各自的作品片段，亦配合若干相關的新聞片，還訪問了其他人分享意見。錄像長約十餘分鐘，曾在藝術中心放映。迄今仍只有這一部。

在片中受訪的動畫人之一郭仲恒

錄影日記

在香港電影文化中心認識了盧漢華，他鍾愛電影，包括五、六十年代的粵語片。我對這些影片也有興趣，當時卻認識不深，難得他用心推介，談起著名導演如秦劍的作品，一臉熱切，鼓動了我的觀賞意欲，慢慢看出了興味。粵語片的一大吸引力來自當年演員別具一格的演繹方式，不管悲、喜或鬧劇，散發難以言詮的魅力，整體充滿經典的時代氣息，黑白影像閃出異樣光芒。

此後，我有規律的從電視觀賞了數量眾多的老電影。八十年代，兩家電視台持續放映大量國、粵語舊片，我用心翻閱電視周刊的節目表，定時定候欣賞，興趣濃得很。因有盧氏等好友分享，有傾有講，觀賞的動力更強，成為一大興趣。礙於日間要上班，我集中觀賞深宵時段的影片，卻也實在太晚，於是錄影下來，及後更成為指定動作，甚至用「帶過帶」方式刪掉廣告，還搜尋資料，把編導演等製作背景註於影帶上。遇到精彩佳作，更寫下觀後感，如抵死的場口、演員恰到好處的演出等，輯成一冊甚具分量的「目錄」。粗略估算，錄下了約 600 部國粵片，包括中聯、光藝、嶺光等大公司的出品。幾年下來，對香港早期電影有了長足的認識。

八十年代中構思錄像創作，篩選題材。當時大部分創作人傾向製作實驗性強的作品，利用錄像粗糙的質感營造獨特的視覺風格。我鍾情創作，但喜歡有具體的內容，採用易與觀眾交流的手法，某程度可稱為有娛樂性，講求趣味，抽象的純實驗作品實非我所好。過程中，思路不經意落到這批珍貴的舊片影像，逐漸理出一條特別的創作路向。

Video Diary

VIDEO DIARY

錄映日記

A 40 mins video produced and directed by Neco Lo (1986).

新舊影像結合平面圖像

我自小已撰寫日記，早期屬圖文配，滿足畫公仔的喜好。成年後集中撰寫生活經歷，尤其投身社會後，認識很多新朋友，正職及工餘動畫創作都相當有趣，於是持續寫下來，縱非天天寫，卻仍算是密密寫，這些經驗、感受的背後，亦是一幕幕時代的記錄。我忽發奇想，把日常的生活記錄，與這批舊粵語片影像融合，最後成為錄像作品《錄影日記》（*Video Diary*）。作品有三方面的素材：

1. 個人早年的日記：記下生活經歷，與家人相處的時光；
2. 虛構內容：背景為真實發生的事件、潮流，非自己親身經歷，純屬杜撰；這部分採用實拍片、硬照，作為時代記錄，勾起集體回憶，讓觀眾產生共鳴；
3. 粵語片片段：不少粵語片妙趣橫生，抵死幽默，不難從中選取脗合日記內容的片段，穿插使用。

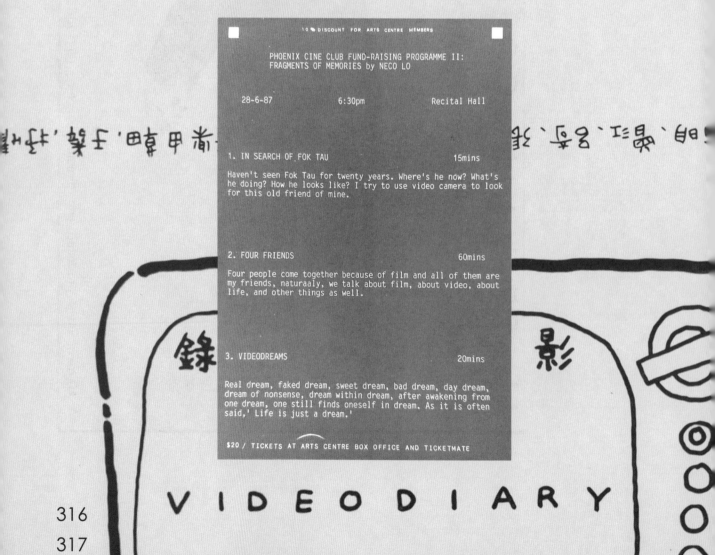

10 % DISCOUNT FOR ARTS CENTRE MEMBERS

PHOENIX CINE CLUB FUND-RAISING PROGRAMME II:
FRAGMENTS OF MEMORIES by NECO LO

28-6-87 6:30pm Recital Hall

1. IN SEARCH OF FOK TAU 15mins

Haven't seen Fok Tau for twenty years. Where's he now? What's he doing? How he looks like? I try to use video camera to look for this old friend of mine.

2. FOUR FRIENDS 60mins

Four people come together because of film and all of them are my friends, naturaaly, we talk about film, about video, about life, and other things as well.

3. VIDEODREAMS 20mins

Real dream, faked dream, sweet dream, bad dream, day dream, dream of nonsense, dream within dream, after awakening from one dream, one still finds oneself in dream. As it is often said,' Life is just a dream.'

$20 / TICKETS AT ARTS CENTRE BOX OFFICE AND TICKETMATE

VIDEODIARY

VIDEO DIARY

日記

《錄影日記》分「家庭」、「學校」、「興趣」等幾部分，沒有旁白。日記內容以簡單的文字展示，涉及人與事，譬如我父母在餐廳見面，遇上怪事，配襯的影像非由真人演繹，而是選取脗合日記內容的粵語片片段。我設定由演員張活游代表父親、白燕代表母親、馮寶寶代表細妹，故選用的影片全屬這三位演員演出，整合起來，連貫欣賞，有相當的完整性。當中加入些許我的真實生活照片以及實拍影像，突顯時代感覺。這樣以現成影像加上實拍片，再結合平面圖像，三種元素透過剪接、配樂連結，組成完整的作品，是我當時錄像創作的特色。2012年，我在一個公開活動上憶述這錄像作品，與會嘉賓馮寶寶聞言大感興奮，往後我們聯繫時，她還打趣直呼我「哥哥」。

粵語片片段是本作的骨架，作品能順利完成，個人擁有大量粵語片影像絕對是大前提。幾位演員參演了大量電影，不少我都收藏下來，總有合乎所需的場面，兼且影片我反覆欣賞，片段選擇可說手到拿來。受制於器材，剪接只能用多部錄影機以「帶過帶」方式進行，作品後段處理得略顯草率。作品於 1986 年 7 月在「錄影太奇」的定期放映活動公開，觀眾反應極佳，大家都看得非常投入，相信老舊粵語片對他們有一種陌生，卻又親切的吸引力。我亦自覺精選了妙不可言的片段，所講的故事亦是真實的，與時代有關連，更重要是，這樣運用現成片段混合創作片段的手法，在當時是絕對創新的。

張活游、馮寶寶、白燕、于素秋、陳寶珠、蕭芳芳、林鳳、曹達華

⑤

其他粵語片片段再創作

1987-88

《Video Dream》

觀賞粵語片時，我會把抵死、教人拍案叫絕的情節、場面摘錄下來，成了一冊頗具分量的「目錄」，心想觀眾未必有耐性看畢全片，但這些有趣的場口，單獨抽出來欣賞已教人樂不可支，希望與更多人分享。於是萌生繼續以結合粵語片片段的手法製作錄像，聚焦不同的主題。《Video Dream》是以夢為主題。

寫日記的同時，我也有寫「夢記」。不少粵語片有發夢的情節，鬧趣場面不少。我便圍繞自己的夢境，剪輯相關的電影片段，共冶一爐，產生意想不到的化學作用。作品於 1987 年 6月在火鳥電影會主辦的「錄映媒介和另類短片放映」活動中首映，譯名《錄映夢》。

《歌唱人生》、《歌唱戲劇人生》

真箇「做開有癮」，循此方式我仍有很多意念想發揮，首先成就了這部錄像。我喜歡各種類型的粵語片，惟獨對戲曲片的興趣較淡。不過，歌唱乃粵語片一大特色，時裝片亦會邊做邊唱，玩味十足。於是我擬定一些主題，選取妙趣好玩的歌唱場面，並賦予自定的歌曲名稱，剪輯成這部錄像。當中展示了多段教人捧腹的歌唱段落，譬如《旺財嫂》（1967）中陳寶珠與張清的〈夢裡會財哥〉。公開放映時觀眾看得嘻哈絕倒，反應熱烈，料不到如此好玩。隨後我再製作了加長版本，成為《歌唱戲劇人生》，同樣圍繞特定主題，還加入了精警的對白，繼續鬧趣。

《天涯歌女》

顧名思義，是以周璇為對象的作品。當時讀到周璇兒子周偉的著作《我的媽媽周璇》，了解到一代女星走過的坎坷道路，有感而發，透過我當時常用的錄像製作手法，完成此作品。片中

的素材來自三方面：一，在《我的媽媽周璇》一書及昔日報刊中找到周璇的談話內容；二，當時電視只曾播映她三部電影——《馬路天使》（1937）、《歌女之歌》（1948）及《清宮秘史》（1948），從中選取適用的片段；三，從畫冊、舊雜誌摘取精美的老照片，展示三、四十年代老上海五光十色的繁華市景。我把這三方面素材剪輯成此錄像，目的並非要做周璇傳略，而是訴說我印象中的周璇。

《不是悲劇》

1965 年 7 月首映的粵語片《恩義難忘》，是六十年代中粵語片開始步入低潮期的大製作，除採用「伊士曼七彩」攝製，更「赴星馬實地拍攝外景」，廣告力銷何等恩深情痴，且「劇情峰迴路轉極盡柳暗花明」。然而，正因為劇情過於堆砌奇情，催淚情節肆無忌憚的填塞，不合情由的轉折一大堆，到一個地步竟化悲為喜，經典非常。這影片我反覆看過多次，內容可說倒背如流，確實邊看邊讚或嘆「離譜」。於是把影片抽絲剝繭，刪去太過度的部分，剪輯成十餘分鐘的此作，正好還原其悲情原意，我把此作命名《不是悲劇》，副題為「《恩義難忘》啟發」。當中主要是剪輯原作，沒太多後期加工。

THE EXPERIENCE OF SWIMMING

實驗錄像
1987

這錄像作品的影像和音樂，均取材自他人的作品。本作的名
稱取自樂隊 Japan 於 1980 年推出的歌曲《The Experience of
Swimming》，也就是本作所採用的音樂。至於影像，則選取自
德國名導演法斯賓達的遺作《水手奎萊爾》（ Querelle, 1982 ）；
所選片段均以動畫逐格拍攝的方式處理，經過多次重拍，造成
畫面模糊不清的效果，呈現如逐格跳動的不順暢感，影像鋪
排與背景歌曲配合。當中包含了與水有關的影像，都是我喜
歡的，如殺人後以水洗手的場面。1987 年 3 月在「錄影太奇」
放映活動播出時，譯名為《水的經驗》，長四分鐘。

THE EXPERIENCE OF SWIMMING

A 4 MINS VIDEO BY NECO C.Y. LO

A STUDIO EXPRESSIONISM PRESENTATION —— MAR. 1987

尋找福頭

紀錄片
1987

幼年時已遷進大埔，起初居於舊墟，及至升上小學便搬到新墟。在當區前後留居十年，橫跨童年至少年成長期，加上大埔有其獨特的一面，對地區留下難以磨滅的深刻印記。

當時我最要好的朋友都是校內同學，另外還有一位。我們一家居於廣福道一幢唐樓的閣樓層，地下住有相對富裕的一家人，戶主有兩個妻子，住所面積比我家大很多，在對街開辦蛋莊，兼營糧油雜貨。這家人有女兒及獨子葉福兆，大家暱稱他「福頭」。這胖男孩較我年長一兩歲，我們是近鄰，成了玩樂伴兒，一起讀公仔書、分享玩具；所謂「分享」，更大程度是我享用他的玩具。他備受家人疼惜，零錢豐厚，不時購買精美玩具，卻又怕被父親發現，購入後經常先放到我那兒，待時機合適才取回，我因而有機會先玩為快。

升上中學後，我搬到葵涌，糊裏糊塗沒有與這位兒時友伴聯繫，心裏卻時常記起，後來聽聞他移居台灣。雖然我已搬離大埔，但對當區依然惦念，不時回去探望友好坊鄰，又走訪曾就讀的官立小學、戲院、球場，拍攝硬照作紀錄。八十年代中開始以攝錄器材拍片，萌生為這老家拍些記錄，計劃稱之為《大埔地圖》，第一輯就是《尋找福頭》。作品採雜碎式結構，藉尋覓這位兒時友伴的蹤跡，重新記錄大埔社區。

In Search of Fook Tau

《尋找福頭》剪接用 storyboard

FRAGMENTS OF MEMORIES —— NECO LO

FOUR FRIENDS　　　尋找福頭　　　VIDEODREAM

「回憶的碎片」

盧子英錄映作品
一九八七年六月二十八日下午六時正公映
表現主義社出品

A FUND-RAISING PROGRAMME

時為 1987 年，我找來好友賴文協力，托起攝錄機前往大埔，預定拍攝一整天。拍攝內容包括區內標誌性景物，如老舊的柴油火車，惟早被電氣化火車取締，只能跑到區內的火車博物館留影。其次就是「尋找福頭」的經過，如前往他父親的雜貨店原址，卻已改營玉石買賣店舖，又找遍我們常去的幾家玩具店，惟人面全非，垂詢街坊他的去向，一無所獲。即使在火車博物館遇到幾個少年人，我也照問如儀。所謂按圖索驥，可惜，遑論單人照，連我與他的合照也欠奉，惟有找朋友依據我的口述繪圖，靠「拼圖」尋人，終究空手而回。

此錄像長 14 分鐘，1987 年 6 月在火鳥電影會主辦的「錄映媒介和另類短片放映」活動中首映。這是相對個人化的作品，然而，即使對該區不熟悉的人士，看來亦感趣味。花上大半天拍攝，回看原來記下了八十年代中後期大埔的景觀。

FOUR FRIENDS

紀錄片
1987

於我而言，朋友是很重要的。他們的喜好、對事物的觀點，往往給我不少啟發，尤其在電影欣賞方面。參與香港電影文化中心的活動後，認識了幾位電影發燒友，結成知交。如前述，最早認識陳榮照，還有林紀陶、柯星沛、盧漢華、賴文及陳果。為錄像作品取材時，想到以好友為主題拍攝，上述幾位電影朋友都是我的對象，礙於兩位陳姓友人事忙，我先行為其餘四位作記錄性質的拍攝。

四位朋友都熱愛電影，亦各有不同身份：柯星沛是最先當上導演的，那時已完成首作《歌者戀歌》（1986）；賴文則在電視台任場記；盧漢華是電視台編劇，又鍾情欣賞粵語片；我與林紀陶最為熟絡，他是多面向創作人，興趣廣泛。錄像內包含他們各自的訪問，細道本身的歷程、興趣，但我並非要一板一眼介紹四位影視工作者，而是由個人角度出發，呈現我眼中的「四位朋友」。我最想表達的是，他們四位都是我在香港電影文化中心認識的朋友，往後我對於電影的認知，以至對創作的思考，他們給我很深遠的影響。

攝製過程不乏趣事，像林紀陶年邁的祖母在旁觀看拍攝，忍不住插嘴，相當精靈，我順勢一併訪問老人家。盧漢華不吝分享他的戲票、海報珍藏。至於柯星沛，我特意找出他早年拍攝的超八獨立短片，與其《歌者戀歌》個別場面來個對照，看到箇中的淵源與脈絡。我為四人拍攝了相當多影像素材，剪輯後長約一小時，是我的一部重要作品。為它取名《Four Friends》，源於喜歡阿瑟潘（Arthur Penn）的同名影片（港譯名《夢醒情真》），因而挪用。

four friends

攝影　柯星沛　盧子英　賴文
器材　柯星沛
提供　進念二十面体

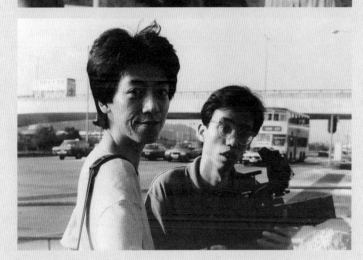

《Four Friends》拍攝時的工作照

四位友好既是受訪者，拍攝期間亦從旁協力，遊走鏡前鏡後。
當時我居於沙田，湊巧他們同是沙田友，便捷之餘，亦相當巧
合有緣。錄像臨近尾聲，四人在沙田麗豪酒店咖啡廳聚首聊
天，鏡頭在他們身後的落地玻璃徐徐拉開……為他們拍攝了
這輯記錄，別具意思，把四人在那一階段的想法、狀態凝在錄
像片段中。多年過去，當中賴文已辭世，在他的追思會上，我
播出了他的片段，無盡緬懷。1987 年 6 月，此紀錄片在火鳥
電影會主辦的「錄映媒介和另類短片放映」活動中首映，場刊
載譯名《朋友錄》。

嘗試以攝錄器材創作，一定程度源於超八菲林全面退場，令個人的獨立動畫創作被迫暫緩。然而，這期間我的正職就是製作動畫，從未離開這圈子。

　　　　歷經一段長時間後再觀看這些舊作，格外有意思，當年不經意的攝錄，一幕幕影像記錄了一個時代的特色，製作動畫就不會有這種效果。

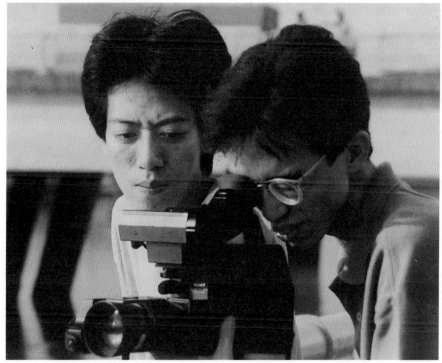

後記

這本書是我主動向香港三聯提議出版的,而且很快便得到同意。

在這個時候出版這內容的書,原因有三個:最主要當然是配合我於本年7月首映的動畫修復作品展,大家可以邊看片,邊看書,互作補充;其次是我的作品多元化,能夠將動畫、錄像及紀錄片創作集於一身的人,全港可能只有我一個,這些經驗值得分享給有心人借鏡;而最後當然是我有一個完整的圖文資料庫,足以展示我多年的創作記錄,包括本書刊載的數百幀圖片。

在此特別感謝我的兩位動畫啟蒙老師陳樂儀及余為政為我寫序,當然還有兩位老友李焯桃和李永銓。我與香港三聯的強大團隊已經是多次合作,但還是要感謝 Yuki、小鋒的高效編輯能力和 Vincent 的版面設計。本書文字不多,但同樣由合作無間的高手黃夏柏為我撰寫大部分內文,也要致謝。

本書所收錄的都是我比較重要的作品,每一個作品背後都有一個故事,希望透過本書的圖文,可以帶領大家漫遊我數十年的影像創作之旅,同時向自己的創作之路進發!

盧子英

動畫時代　盧子英動畫全記錄

[作者]
盧子英

[責任編輯]
寧礎鋒

[書籍設計]
姚國豪

[出版]
三聯書店（香港）有限公司
香港北角英皇道四九九號北角工業大廈二十樓
Joint Publishing (H.K.) Co., Ltd.
20/F., North Point Industrial Building,
499 King's Road, North Point, Hong Kong

[香港發行]
香港聯合書刊物流有限公司
香港新界荃灣德士古道二二〇至二四八號十六樓

[印刷]
美雅印刷製本有限公司
香港九龍觀塘榮業街六號四樓A室

[版次]
二〇二三年七月香港第一版第一次印刷

[規格]
大十六開（200mm × 270mm）三三六面

[國際書號]
ISBN 978-962-04-5293-2

三聯書店
http://jointpublishing.com

JPBooks.Plus
http://jpbooks.plus